视频示范版

孙其峰　郑隽延　著

『三易』绘画技法丛书

二十一种中型鸟的画法

人民美术出版社　北京

图书在版编目（CIP）数据

二十一种中型鸟的画法 / 孙其峰, 郑隽延著. -- 北
京：人民美术出版社, 2022.9
（"三易"绘画技法丛书）
ISBN 978-7-102-09014-6

Ⅰ. ①二… Ⅱ. ①孙… ②郑… Ⅲ. ①花鸟画－国画
技法 Ⅳ. ①J212.27

中国版本图书馆CIP数据核字(2022)第139601号

"三易"绘画技法丛书
"SANYI" HUIHUA JIFA CONGSHU

二十一种中型鸟的画法
ERSHIYI ZHONG ZHONGXING NIAO DE HUAFA

编辑出版 人民美术出版社
（北京市朝阳区东三环南路甲3号　邮编：100022）
http://www.renmei.com.cn
发行部：（010）67517602
网购部：（010）67517743

著　　者　孙其峰　郑隽延
责任编辑　张　侠　皮金灵
装帧设计　翟英东
责任校对　李　杨
责任印制　胡雨竹
制　　版　朝花制版中心
印　　刷　雅迪云印（天津）科技有限公司
经　　销　全国新华书店

开　本：889mm×1194mm　1/16
印　张：12
字　数：50千
版　次：2022年9月　第1版
印　次：2022年9月　第1次印刷
印　数：0001—3000册
ISBN 978-7-102-09014-6
定　价：89.00元
如有印装质量问题影响阅读，请与我社联系调换。　（010）67517850

编写说明

　　为满足广大美术爱好者和学习者的绘画实践需要，人民美术出版社精心遴选、用心打造了本套"三易"绘画技法丛书。

　　所谓"三易"，是指易学、易懂、易上手。概括地说，本套丛书学习内容紧贴实际，技法讲解通俗易懂，实践操作容易入手。具体来讲，"易学"是指从最容易掌握的绘画技法开始，贴近生活，由浅入深，轻松入门，从而激发读者学习的兴趣；"易懂"是指技法的讲解、学习不违背自然，同时体现"画理"，让读者真正弄懂绘画技法的基本原理，知其然，更知其所以然，为进一步的绘画实践做铺垫；"易上手"是指绘画技法的实践简洁、明了、系统，容易上手，便于操作，而且学得会，使绘画技法学习容易达到较好效果，从而增强读者学习的自信心。

　　同时，我们还专门为丛书剪辑了宝贵的作者教学视频或重新约请名家录制教学视频。每本书的相应位置印有二维码，读者可以用手机扫描二维码，对照技法讲解，观看示范演示视频。

　　本套"三易"绘画技法丛书首批推出中国画门类，后续还将推出油画、水彩画、素描、速写等绘画门类。我们坚信，读者可通过这套绘画技法丛书，真正掌握绘画要领，从中找到自己喜爱的绘画方向、适合的创作方法，并训练艺术的思维方式，进而启迪思想、温润心灵、陶冶人生。

编者

2022 年 8 月

目　录

关于鸟的形态学基本知识

一、鸟的形态和鸟各部分的名称

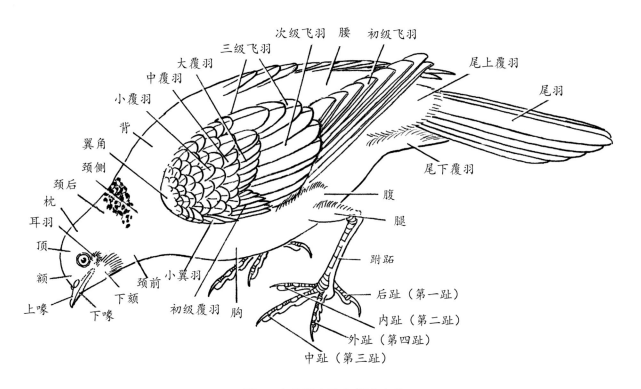

图1　鸟的形态及各部分名称

　　鸟在外形上可分为头、颈、躯干、尾、双翅和腿爪等部分。不同的鸟，由于生存环境和生活习性的不同，都有适合自己生存的形态结构特点，表现在头、嘴、尾和腿爪方面是非常明显的。(图1)

　　不同种类的鸟头部形态相差很大，尤其是嘴的差别很大。以鸳鸯、鸭为代表的游禽，嘴扁而宽；以丹顶鹤、鹭为代表的涉禽嘴细而长；以斑鸠、家鸽为代表的鸠鸽类，嘴上喙尖端略膨大，后端有鼻瘤；以雁、鹫为代表的猛禽，嘴短粗，上喙呈弯钩状，上喙前端边缘有小钩状突起；以鹦鹉为代表的攀禽，嘴短而坚硬，上喙尖而弯曲；以植物种子为主要食物的鸣禽，如文鸟、麻雀等嘴较粗短；以昆虫为主要食物的鸣禽如山雀、鹟莺等，嘴多尖而细。(图2)

　　鸟嘴与眼之间的部分称为"眼先"，眼先以上为鸟头的额部。额部后方，眼以上的部分为顶部。顶与颈之间的部分为枕部。额、顶与眼之间有眉线。鸟眼的表面也有上睑和下睑，上下睑缘围成睑裂。在睑裂内我们可以看见鸟眼的虹膜和虹膜中央的瞳孔。鸟闭眼时是下睑向上，上下睑缘合拢。鸟眼的后方有耳羽。鸟眼的后下方为颊。鸟嘴基部后下方称为颏部或颏喉部。

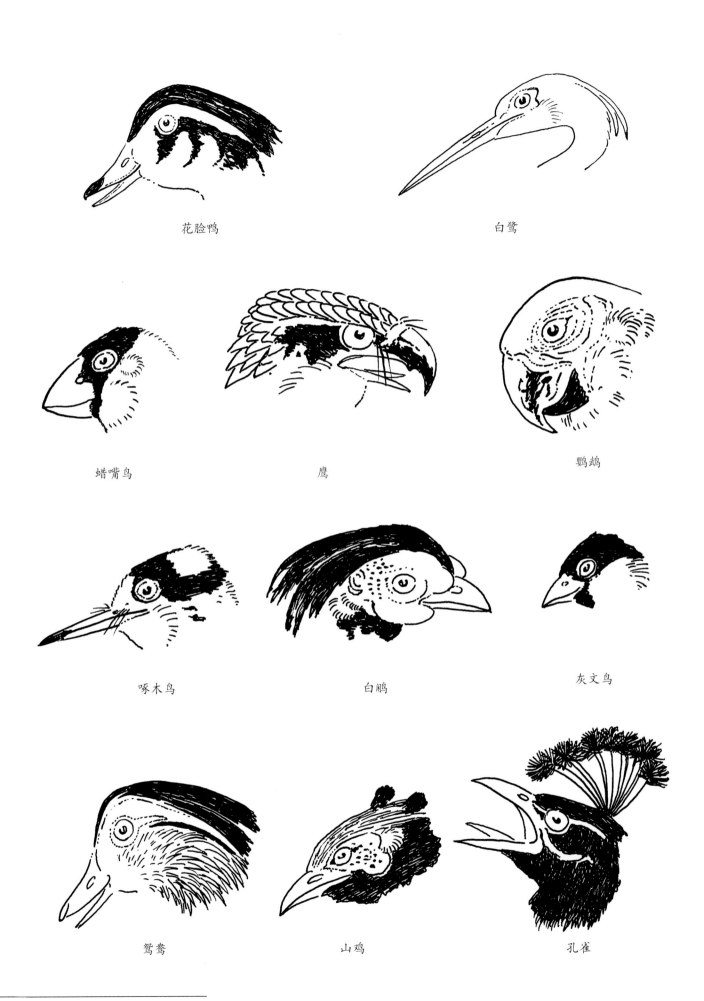

花脸鸭　　　　　　　　　白鹭

蜡嘴鸟　　　　　鹰　　　　　鹦鹉

啄木鸟　　　　　白鹇　　　　　灰文鸟

鸳鸯　　　　　山鸡　　　　　孔雀

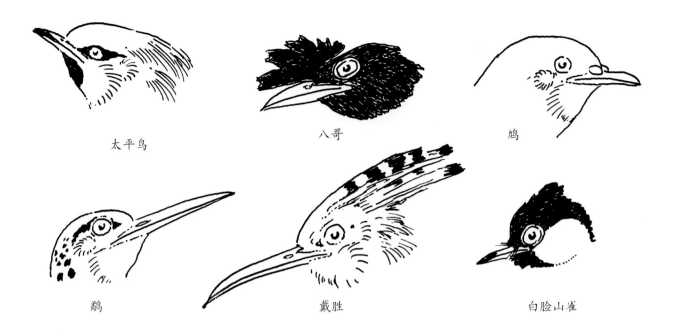

太平鸟　　　　　　　　八哥　　　　　　　　鸠

鹬　　　　　　　　戴胜　　　　　　　白脸山雀

图2　不同种类鸟的头部

鸟颈部可分为颈前部、颈侧部和颈后部。如珠颈斑鸠的颈侧部和颈后部有许多白色的斑点，而红点颏的颏喉部及颈前部则为鲜艳的红色。

鸟的躯干分为上下两面，上面前部称为"背"，后部称为"腰"。腰部以下为"上尾筒"，躯干下面前部为"胸"，后部为"腹"。腹以后为"下尾筒"。胸下部、腹两侧和双翅覆盖的部分称为"肋"，如石鸡肋部就有许多棕黑色与黄色相间的横斑。

鸟尾好似船舵，能开能合，并能上下左右摆动，其作用是使鸟的动作保持平衡。鸟尾由尾羽和尾筒组成。尾筒上面覆盖着的羽毛称为"尾上覆羽"，尾筒下面覆盖着的羽毛为"尾下覆羽"。尾羽一般为10～12枚，正中的一对为"主尾羽"，两旁的为"侧尾羽"。侧尾羽自内侧向外侧分别为第一对、第二对、第三对、第四对、第五对侧尾羽。不同的鸟其尾部长短和形态各异，按不同特点可分为平尾、凸尾、圆尾、凹尾、楔尾、尖尾和燕尾等。平尾是主尾羽和侧尾羽等长，尾的末端成为一条横线，如鸥和鹭的尾即为平尾；凸尾是主尾羽较长，侧尾羽稍短于主尾羽，鸟尾呈细长的棒状，如伯劳鸟的尾部即为凸尾；圆尾是主尾羽长，侧尾羽自内侧向外侧明显逐渐变短，如斑鸠和喜鹊的尾即为圆尾；凹尾是主尾羽短，而侧尾羽自内侧向外侧逐渐变长，尾的后端为一条向内凹入的弧线，如红嘴相思鸟和燕雀的尾即为凹尾。啄木鸟的尾为楔尾，其特点是尾短，主尾羽和第一对侧尾羽下端尖细，羽轴粗壮而强韧，其余侧尾羽很短。在啄木鸟攀援树木时，主尾羽和第一对侧尾的末端支撑于树干和树枝的表面，保持鸟的平衡；燕子的主尾羽短，

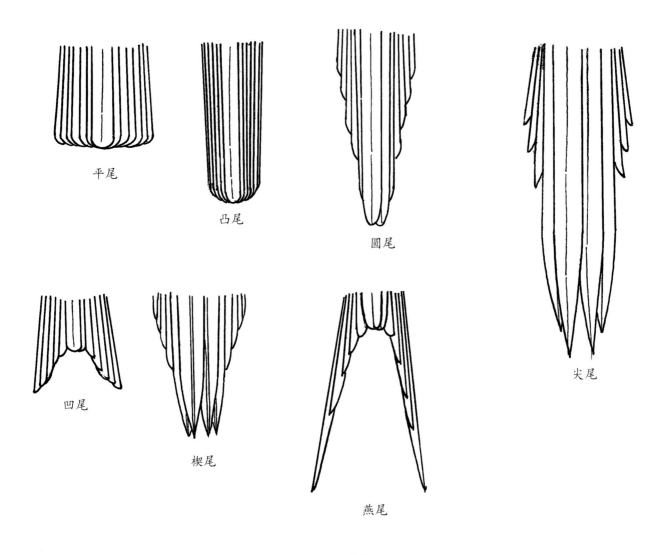

平尾

凸尾

圆尾

尖尾

凹尾

楔尾

燕尾

图3　鸟的尾

侧尾羽自内侧向外侧明显逐渐加长，尾羽重叠较多，最外侧的尾羽长而细，整个尾像一把锋利的剪刀，称燕尾。雉与红腹锦鸡等鸟的主尾羽及第一对侧尾羽很长，末端尖细，其余侧尾羽则相对短小，属尖尾；七彩文鸟的主尾羽下部细长呈丝状，也属尖尾。(图3)

　　鸟腿是由胫腓骨下段包着肌肉和羽毛组成，突出于腹下部两侧，而腿以下细长部分称为跗跖部（相当于人足的足背和足底部分）。跗跖部以下的爪相当于人的足趾。鸟一般有4趾。第1趾向后，其余各趾自内侧向外侧分别为第2、第3和第4趾，一般以第3趾为最长，第1趾最短。跗跖和爪是由跗跖骨和趾骨外面包着少量肌肉和鳞甲所构成。以鸵鸟为代表的走禽，跗跖和爪长而强壮，适合长途奔跑；以鸳鸯、鸭等为代表的游禽腿短，趾间有蹼，适于游水；以鹰、鹫为代表的猛禽，爪粗壮，趾粗长，末节呈尖锐的钩形，便于捕捉和撕扯猎物；以啄木鸟和鹦鹉为代表的攀禽第2、第3趾向前，第1、第4趾向后，且具尖锐的爪钩，适合攀援树木；麻雀、鹡鸰等鸣禽的爪则相对比较细巧，便于在地面上跳跃。(图4)

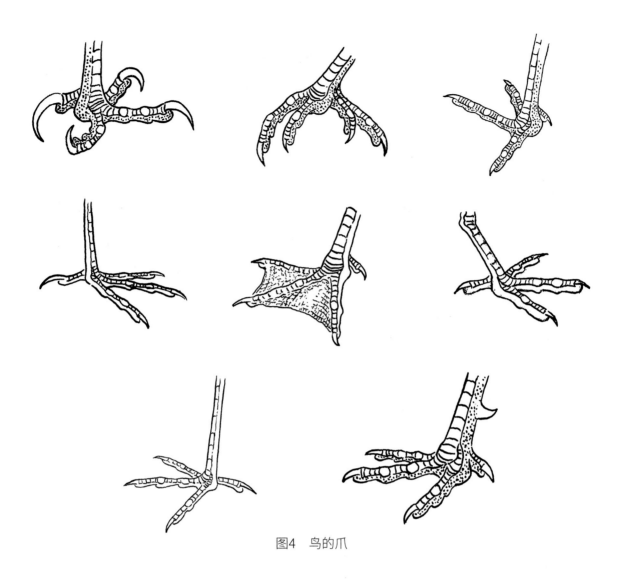

图4　鸟的爪

二、鸟的骨骼

鸟的骨骼是鸟体上最坚硬的结构。骨骨互相联结，形成支架，构成鸟的基本形态。某些骨相联结形成容器（如颅和胸部）保护鸟的重要器官。骨与骨之间借关节相连，形成杠杆，肌肉附着在骨上，肌肉收缩，牵动骨移位，引起鸟的运动。鸟的骨架在外观上看不见，但画鸟者必须知道。

鸟的骨骼可分为颅骨、躯干骨和四肢骨。（图5）

（一）颅骨

鸟的颅骨围成颅腔，形成眼眶，保护脑和眼球。上颌骨延长成鸟嘴的上喙，下颌骨延长形成鸟嘴的下喙。

（二）躯干骨

鸟的躯干骨包括脊椎骨、胸骨和肋骨。

脊椎骨位于鸟体的中轴上，包括颈椎、胸椎、腰椎、骶骨和尾椎，但大部分胸椎、腰椎、骶骨和部分尾椎互相融合而不能活动。因此鸟的腰部不能弯曲和旋转，鸟体的运动是由头、颈和尾来进行的。鸟的颈椎由11～25块颈椎骨组成（人的颈椎只有7块），使头颈部的前后、左右和旋转等动作都很

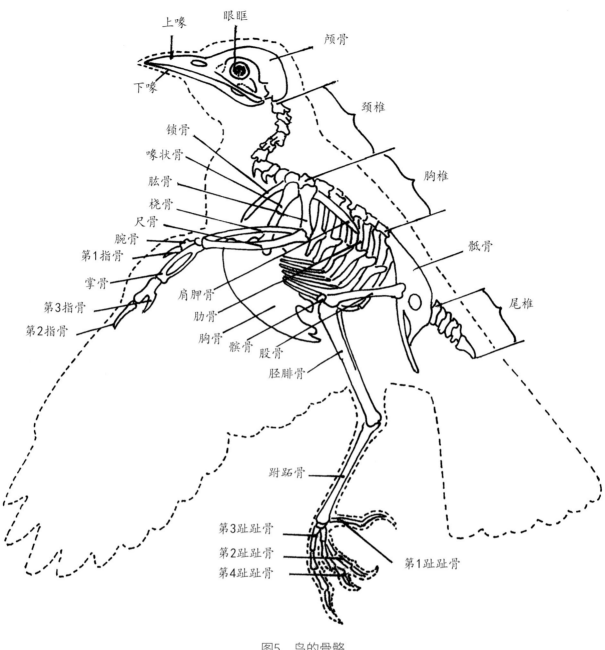

图5　鸟的骨骼

灵活。鸟的末段尾椎游离，所以鸟的尾部可以活动。鸟的肋骨呈弯弓状，由胸椎伸出，肋骨前端与胸骨相连，形成胸廓，容纳和保护鸟的心、肺等器官，且参与鸟的呼吸运动。鸟的胸骨特别发达，胸骨正中突起称为龙骨突，大部分引起鸟双翅飞翔运动的肌肉都附着其上。

（三）四肢骨

1.上肢骨：鸟的上肢骨分为肩带骨和游离上肢骨。肩带骨包括喙状骨、肩胛骨和锁骨。游离上肢骨包括肱骨、尺骨、桡骨、腕骨和掌骨、指骨。喙状骨与胸骨相连，肱骨近端与肩胛骨相连，远端与尺骨、桡骨相连，尺骨、桡骨远端连两腕骨，肱骨再与掌骨及指骨相连，构成鸟翅的支架。

2.下肢骨：鸟的下肢骨包括股骨、髌骨、胫腓骨、跗跖骨和趾骨。下肢骨以关节相连，支持鸟的体重，使鸟能以跑、跳、走的方式移动。

鸟的股骨其大部分由肌肉包在体内。胫腓骨是由胫骨和腓骨相连接而成，仅下段一小部分露出体外，表面包以肌肉和羽毛形成鸟腿，并与跗跖骨形成关节。我们看到的鸟细长的腿，相当于人足的跗跖部，鸟爪相当于人的足趾。鸟有4趾，第一趾向后，最短，是由一节趾骨和一节趾甲组成，其余三趾自内侧向外侧分别为第二趾（有2节趾骨和1节趾甲），第三趾（最长，有3节趾骨和1节趾甲）和第四趾（有4节趾骨和1节趾甲）。

三、鸟的羽毛

鸟体全身遍披羽毛。鸟的羽毛分为"翎"与"毛"两种。

"翎"是较大的，比较坚挺的羽毛，中间有明显的羽轴。翎分布于双翅和尾部，主要作用是飞翔。鸟的翅膀有许多小羽毛包覆，从上向下分别称为小覆羽、中覆羽、大覆羽和初级覆羽，它们包覆上肢骨并保护下面的飞羽。飞羽分为三级飞羽、次级飞羽和初级飞羽。三级飞羽在翅的最内侧，一般由上至下为小、中、大三枚，覆盖在次级飞羽上，飞翔时并不展开。次级飞羽一般为9～10枚，羽片较短，末梢较圆，羽轴居正中稍偏向外侧。最外侧的飞羽是初级飞羽，一般为10枚，较长，羽片呈水果刀片形，羽轴偏向羽的外侧缘。三级飞羽中靠内侧者短，越向外侧越长，其中外侧第三枚最长，外侧第二枚较短，最外侧的飞羽更短。在初级飞羽的上部，翅和边缘还有五枚小翼羽。在鸟休息的时候，鸟的翅膀叠起，三级飞羽和次级飞羽在上面，初级飞羽折叠在三级飞羽和次级飞羽之下。（图6）

鸟的翅羽中，以三级飞羽变化最大，如鹬鸰的三级飞羽长而尖细，雄性鸳鸯的三级飞羽中的最后一对扩大成扇形，直立如帆，变成漂亮的银杏羽，丹顶鹤的三级飞羽变成辉黑的鹤氅。还有某些野鸭的三级飞羽也有变化。"毛"是指柔软、细小的绒毛。它们遍布鸟的全身，起保持鸟体温的作用。小羽毛的排列方向大体上是从头至尾，从前向后，一片压着一片。在鸟背腰部的羽毛，是由中心线逐渐向两侧后下方包覆，呈蓑衣状。在鸟胸腹部，是由中心线向两侧斜上方包覆。背腰部和胸腹部的羽毛在鸟体侧部相交叉，当鸟在安静、松弛的状态下，下部的羽毛常向上包覆肩、两翅和上尾筒的下部。

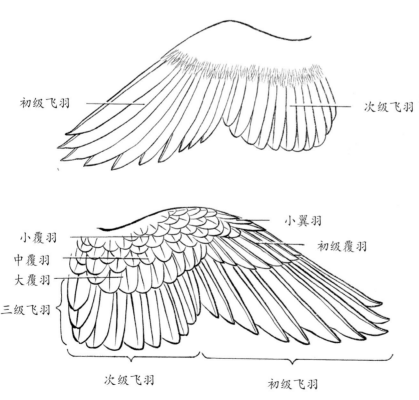

初级飞羽　　　　　　　　　次级飞羽

小翼羽
初级覆羽
小覆羽
中覆羽
大覆羽
三级飞羽

次级飞羽　　　　初级飞羽

图6　鸟的翅羽

学习画鸟的方法

中国花鸟画常以鸟作为主体，而画好鸟的关键是要把握好鸟的形态和神态。为达到这个目的，就要从以下几个方面入手，多多练习，反复揣摩，逐步提高。

一、仔细观察

艺术来源于生活。无论是对艺术家还是文学家而言，如果没有深厚的生活积淀，没有对创作对象的动态观察和深刻理解，是不可能创作出好作品的。因此画花鸟画的人，必须经常深入公园、鸟市、自然博物馆、鸟类自然保护区等地，认真观察各种鸟的形态、大小、羽色，了解鸟的生活习性，熟悉和掌握各种鸟的形态和结构特点，记住鸟的基本动作。如能自己养鸟，则更便于深入观察鸟的结构和各种姿态动作。

二、认真临摹

临摹学习前人或他人画鸟的造型方法，是很重要的学习手段，无论是古代林良、吕纪等的传世之作，还是现代绘画大师的优秀作品，都可用来作临摹的范本。

通过临摹才能深入细致地领会中国画特有的形式和风格，理解中国花鸟画的精髓。在临摹中要特别注意作者的表现方法、表现形式、构图的程式、绘画的工序和使用的材料。尤其要特别注意的是体会作者用笔的方法和用墨的技巧，也就是要特别注意中国画的"笔墨"问题。"笔墨"是中国画的基础，也是中国画的生命。

临摹的过程实际上就是继承传统的过程。只有在继承传统的基础上，我们才能继续前进。

开始的阶段，可以先对照着范本临摹，逐渐练习背着范本临摹，这样才能记住鸟的形态和动作，反复临摹，逐渐体会画鸟的要领。但要特别注意的是，临摹只是学习花鸟画的一种方法或手段，绝不可以临摹为目的，完全拘泥于古人或他人。

三、反复写生

写生是直接对着鸟画画、摄取其造型的方法。写生是学习画鸟最根本的手段，通过写生能使人掌握鸟的形态、结构特点，并捕捉鸟瞬间的动态，是任何方法都不能取代的。开始阶段可用鸟标本作为写生对象，待画得熟练后，再对着活鸟写生。写生的方法有两种，可以是较快的速写，也可以是仔细的刻画。写生不可只画"工笔"的（只重视画结构的交代），也必须画"写意"的，画感觉的。前者是"楷书写生"，后者是"草书写生"，各有用途，不能相互替代，习画者绝不可偏废。同时，还要不断整理、

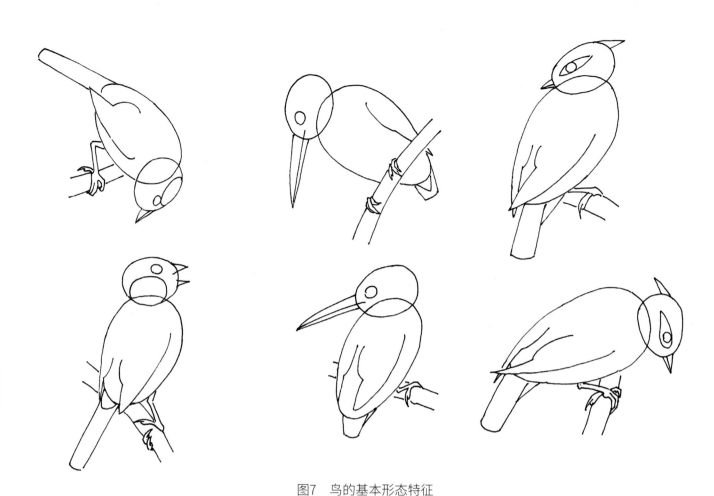

图7　鸟的基本形态特征

积累写生的资料，这样才可能逐步准确地记住各种鸟的形态特点和各种动作姿态，探索出一套画鸟的规律，逐步达到作画时成竹在胸、随心所欲的境界。

四、勤于默写

　　默写是在临摹和写生的基础上的进一步提高。只有扎实地掌握了默写这一基本功，才能自如地进行花鸟画的创作。特别是用快速默写的方法，展现想象和记忆中的鸟的各种姿态和动作，往往可以获得极为生动的艺术效果。

　　初学默写的要点是先抓住鸟的基本形态，鸟的基本形态可以概括为两个蛋圆形加各种鸟的形态特征。如翠鸟的一个大蛋圆形是鸟身，一个小蛋圆形是鸟头，其形态特征是较长的嘴和很短的尾；沼泽山雀也是两个蛋圆形，但尾长，头部有一个圆形的白斑；蜡嘴鸟的特点是嘴呈宽大的圆锥形；太平鸟的特征是有冠羽和黑色的过眼线。（图7）

　　还有一个很好的办法是"套描"。因为鸟体是由头颈、躯干、翅、尾和腿爪等部分组成。其中躯干呈卵圆形，且变化不多，变化较多较难的部分是头颈和脚爪，因此在默写时要在这方面多下功夫。开始画头颈、尾和脚爪的变化会有困难，解决的办法是搞套描。可选一个较好的底稿（从画谱上、自己

的速写本上，甚至可以从照片上描一个都可），再用一张透明的薄纸蒙在底稿的上面，先描出躯干、尾、腿等不打算变化的部分，然后移动下面底稿的头颈部，找到你认为满意的位置，即可照稿描出。这样的方法可以得出很多头部变化的新样子。其他腿爪、尾、两翅以及躯干方面的变化（如立身、平身、俯身等），也可用同样的办法画出来。这种方法就叫作套描。它是初学者的一根拐杖，等到画熟练之后，就可以不再用套描，而是直接落笔来画了。

五、照片和摄像

囿于主观和客观的各种条件，画家对其所要表现的对象，都要亲自写生，特别是要把鸟瞬息即逝的各种动作及时描写出来，是很困难的。使用照相机可以及时捕捉鸟在一瞬间的各种动作，真实记录鸟的形态和颜色。特别是摄像机、数码相机可以把鸟的各种动作，尤其是飞翔时的动作，连贯而准确地记录下来，从而填补了耳目观察和记忆之不及，弥补了笔墨写生之不足。这无论是对画家的创作或是学习画鸟者的研习都是必不可少的。近年来，我国出版发行了不少关于鸟类和其他动物的影像资料，这对学习花鸟画是非常有益的。但是照相和摄像绝不能替代写生，因为只有通过写生，我们才能深入理解和记忆鸟的姿态和结构。把写生与照相、摄像结合起来，互为补充，才会取得好的效果。

此外，了解鸟的生活习性，在花鸟画的创作上也是非常重要的。比如麻雀在我国分布广泛，无论是在树林、草地、田间、庭院、屋脊，到处可以看到它们的身影，所以画麻雀时，配景广泛，各种树木、花卉、野草、石头均可。然而对以鱼虾为食的翠鸟，只能画在湖畔的石头或树枝上，或飞翔栖息在荷塘里。如果把南极企鹅与热带、亚热带或温带的植物画在同一个画面里，那就成了天大的笑话了。这些就是花鸟画创作中的现实主义。花鸟画的创作也不完全遵循自然规律，比如丹顶鹤属涉禽，生活在湖边、沼泽，以鱼、虾和水生昆虫等为食，从不飞落在树上，可是画家和民间艺人常把丹顶鹤画在松树上，寓意长寿和吉祥，这就是花鸟画创作中的浪漫主义。

还有一个问题就是绘画中鸟的变形问题，这是花鸟画创作中的高层次问题。画家对描写对象的变形实际上和医学上整形术的道理稍有类似。整形术是把人体面部或身体不好看的部分整得好看，把受损或畸形的部分矫正过来，恢复正常的形态和功能。比如纠正上睑下垂、单眼皮搞成双眼皮、把塌鼻梁整成高鼻梁，但绝不能把人的眼皮搞成"疤瘌眼"，或把鼻子整歪了。花鸟画变形要依据鸟的结构进行，适当地夸张强调鸟的形态特点，使画面变得协调、好看。所以说，变形是绘画中比较高、比较难的内容，变不好就成了"哈哈镜"，把作品搞成"儿童画"一样，甚至于把鸟画得非常难看，让人望而生厌。

喜鹊（视频示范）

视频示范

　　喜鹊，雀形目，鸦科，广泛分布于我国各地。体长约40cm～50cm。喙粗壮，长4cm左右，黑色。头、颈、背和腰上部呈黑色，腹部呈白色。背部两侧的肩羽为白色，覆盖着鸟翅的内上部。两侧肩羽和腰下部的白色区形成"V"字形。三级飞羽呈黑色，并有金属蓝色辉光（辉黑色）。次级飞羽6枚，羽轴内侧是黑色，羽轴外侧是辉黑色。初级飞羽10枚，羽轴外侧为辉黑色，羽轴内侧靠根部为黑色，中间大部呈白色，末梢有黑色端斑。越向外侧，初级飞羽上的白色区越大，而且有灰色内缘。大、中、小覆羽、初级覆羽和小翼羽均为辉黑色，收翅时鸟翅的中、小覆羽被白色的肩羽所覆盖。胸上部为黑色，胸下部、两肋和腹部为白色。胸上部的黑色区和下部的白色区分界明显而整齐。腹下部为黑色。尾长，为圆尾，尾羽呈发绿光的黑色。尾羽共12枚，中央一对主尾羽长约24cm，两侧的侧尾羽自内侧向外侧逐渐变短，分别约为21cm、16.5cm、15cm、13cm和10cm。尾上覆羽和尾下覆羽为黑色。腿强壮，上部腿毛呈浅黑色，下部腿毛呈深黑色。跗和趾为黑色。

　　喜鹊栖山地、平原，常单独、成对或三五成群一起活动。在林缘、耕地、菜园、村落和庭院附近地面上或河滩上跳跃觅食，翘尾鸣叫。晚间停宿在杨、桐、银杏等高大树木上。以谷物、樱桃、昆虫、蚯蚓、蜗牛等为食，也捕食小鸟和蛙。

　　喜鹊自古深受我国人民的喜爱，被视为喜庆吉祥的象征，特别是"喜鹊登梅"，不仅为中国历代花鸟画家经常描绘，也是民间剪纸、雕刻等艺术创作的重要题材。

喜鹊·姿态

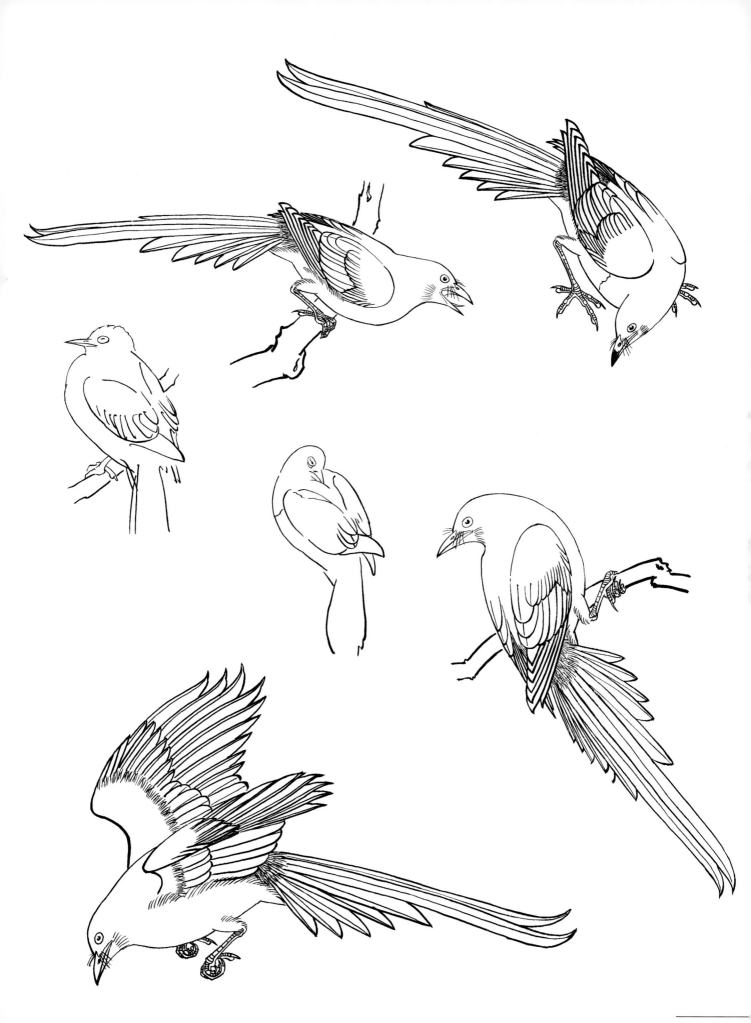

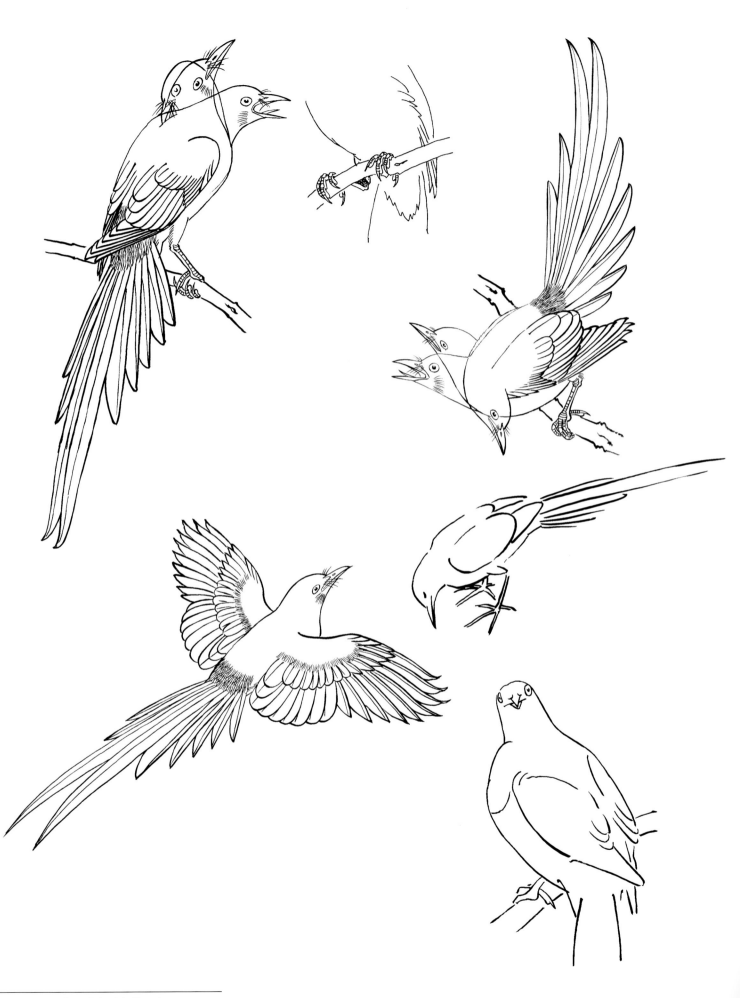

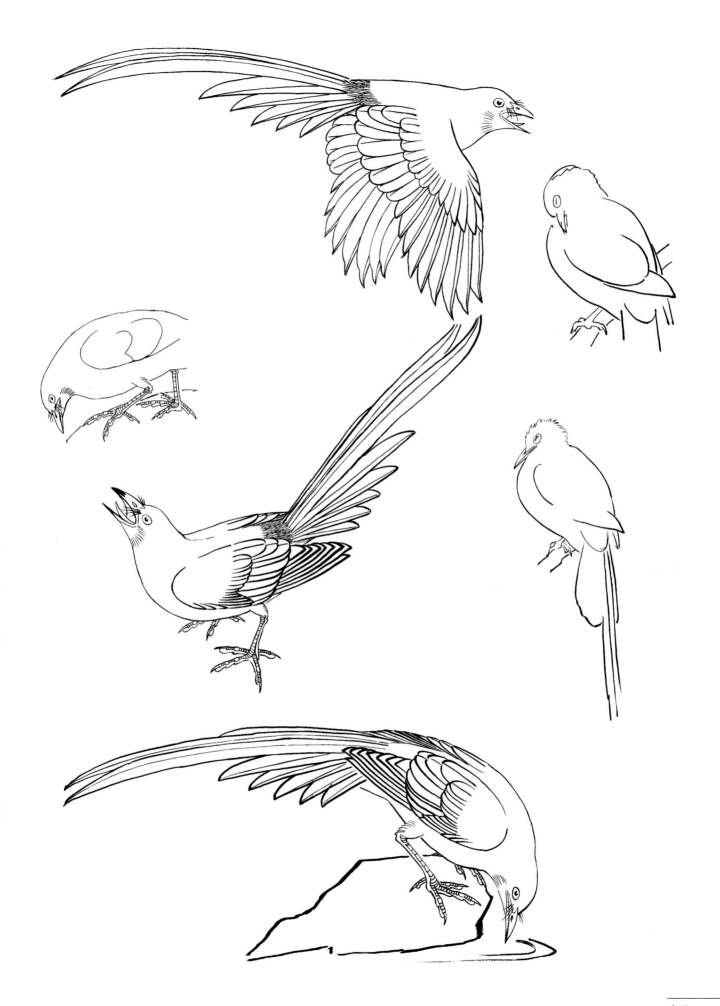

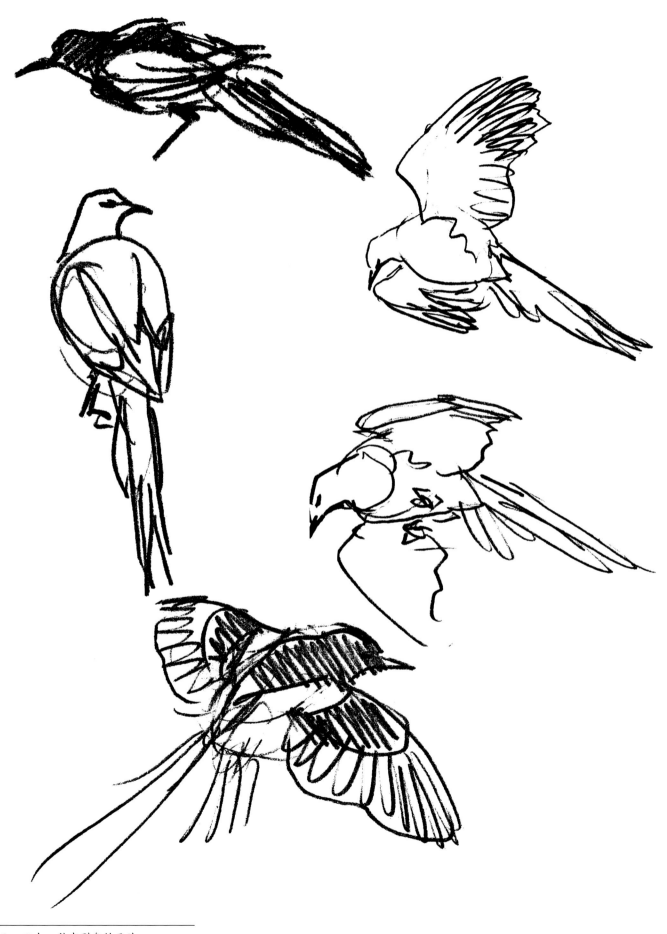

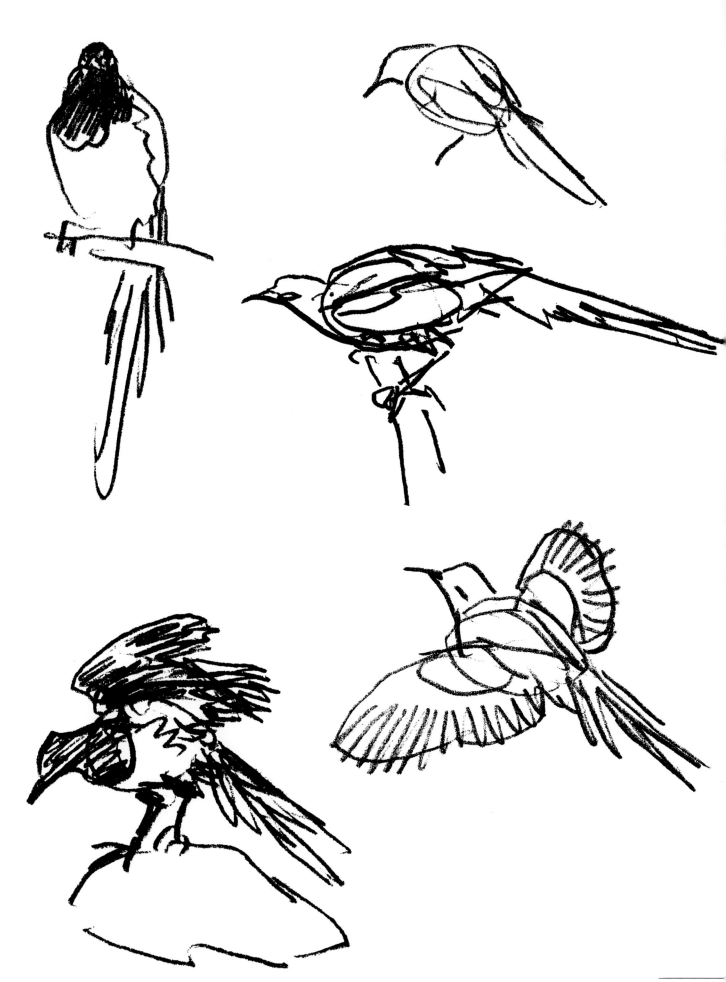

喜鹊·工笔画法

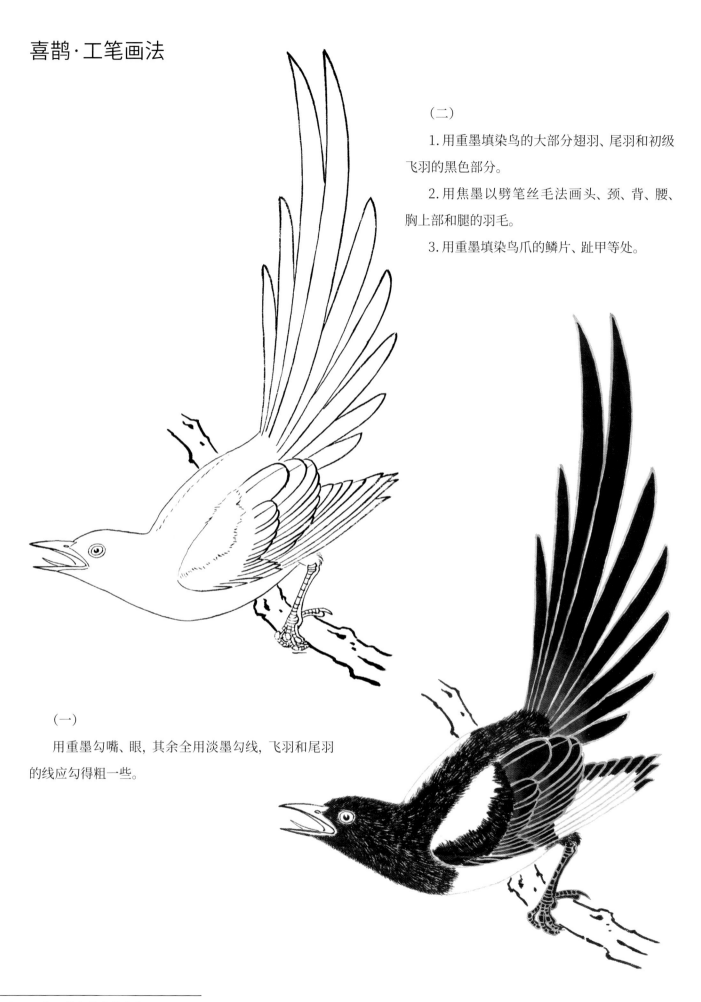

（二）

　　1.用重墨填染鸟的大部分翅羽、尾羽和初级
飞羽的黑色部分。

　　2.用焦墨以劈笔丝毛法画头、颈、背、腰、
胸上部和腿的羽毛。

　　3.用重墨填染鸟爪的鳞片、趾甲等处。

（一）

　　用重墨勾嘴、眼，其余全用淡墨勾线，飞羽和尾羽
的线应勾得粗一些。

（三）

1.用较淡的中墨罩染鸟尾和翅羽1～2遍。

2.用较重的中墨罩染鸟头、颈、背、腰、胸上部和鸟爪。

3.鸟翅和鸟胸下部和腹部的白色部分，先用极淡的白粉通染，再用淡赭分染，后用白粉丝毛。

4.用淡墨染鸟的眼睑，用藤黄加赭石染鸟眼的虹膜。

5.用重墨分染鸟嘴，再用中墨通染。用淡朱砂染口腔黏膜和舌，最后画嘴上的须毛。

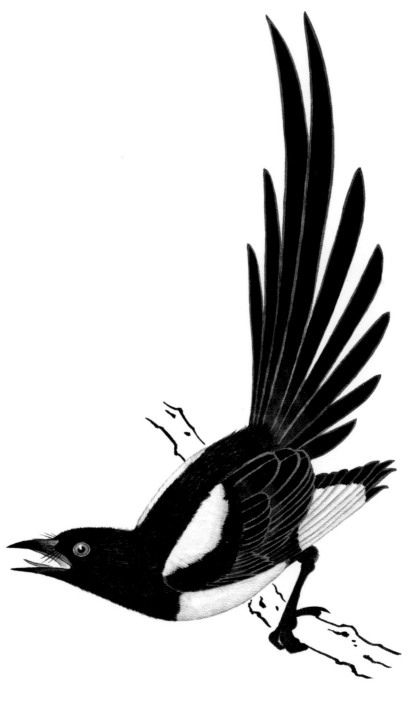

喜鹊·写意画法

一、背部朝前的喜鹊的画法

 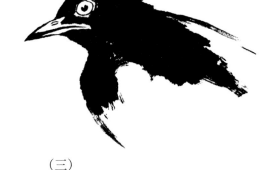

（一）

用重墨勾喜鹊的嘴和眼。

（二）

先用重墨在眼周围点染额、顶、枕部，注意要见笔。

（三）

用重墨以较大的笔触点染喜鹊的颏喉、颈、背和胸上部，注意墨色要有变化，要渐下渐浅。

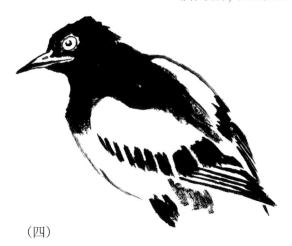

（四）

用重墨点喜鹊的次级飞羽、勾初级飞羽，注意要留出鸟翅上的白色边。点出腿毛，并用干笔画鸟靠尾部的黑色区。再用干笔以较淡的墨勾出背部和腹下部的轮廓。

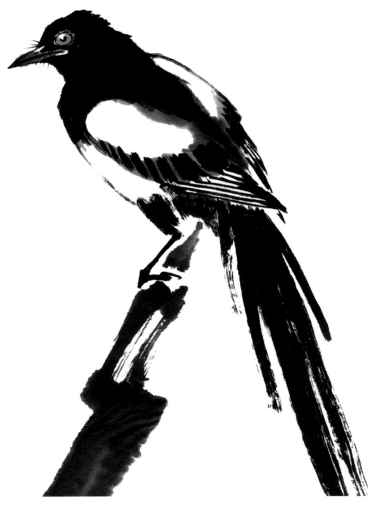

（五）

1.用重墨画鸟尾，用笔要有力，要见笔，注意墨要有干、湿的变化。

2.用散锋笔以重墨画喜鹊的尾上覆羽，用较硬的狼毫笔勾鸟爪。

3.用淡墨轻染喜鹊的次级飞羽和背下部，鸟翅画整，墨色要有变化。

4.用淡墨染喜鹊的嘴，嘴尖部墨色要重些。用藤黄加朱磦或用赭墨染眼的虹膜，用"小红毛"笔或"叶筋"笔画喜鹊的鼻须。

5.喜鹊身上的白色部位可染薄白粉。

二、胸部朝前的喜鹊的画法

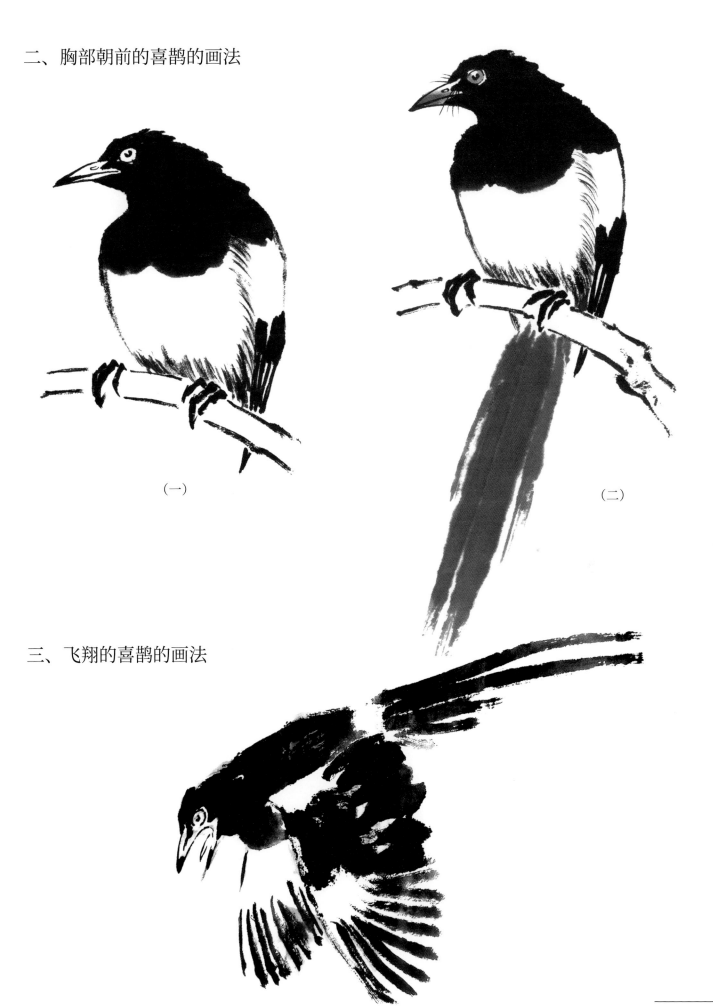

（一）

（二）

三、飞翔的喜鹊的画法

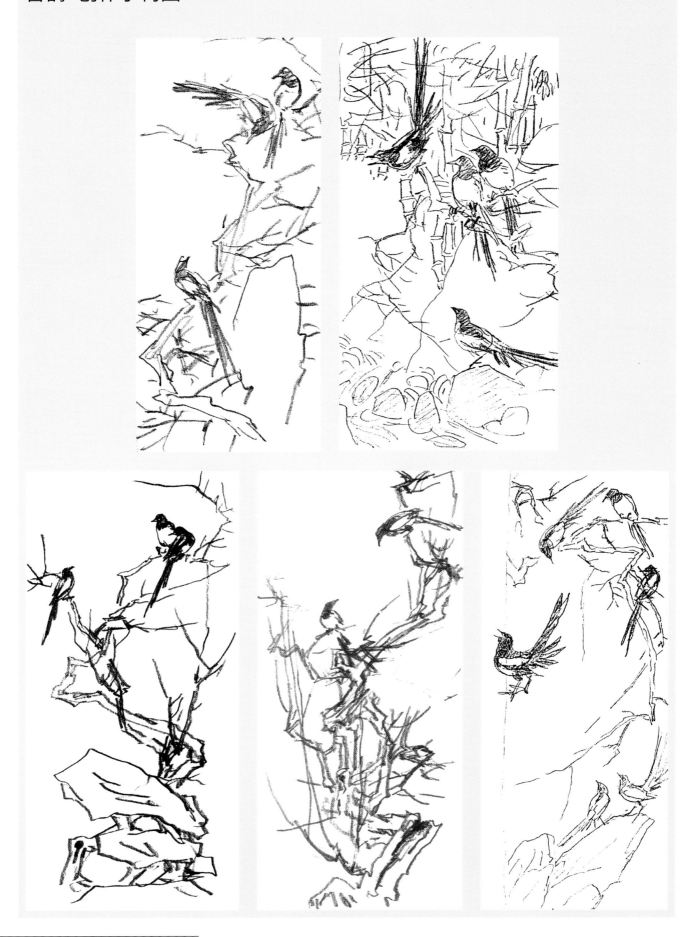

喜鹊·工笔范画

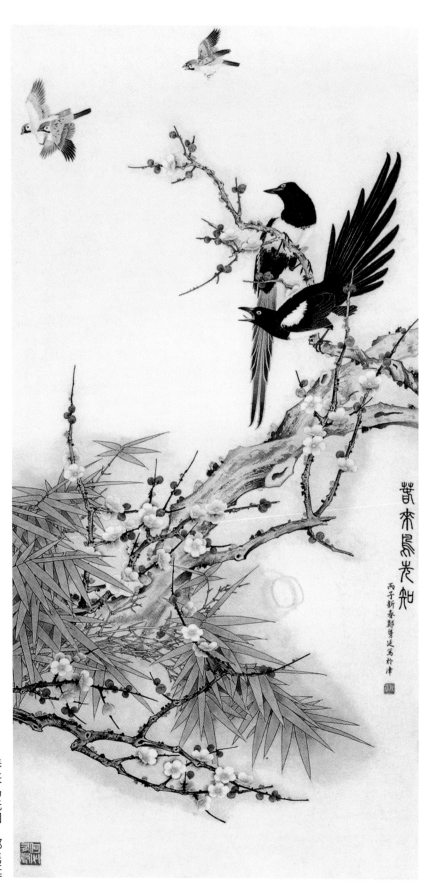

春来鸟先知　郑隽延

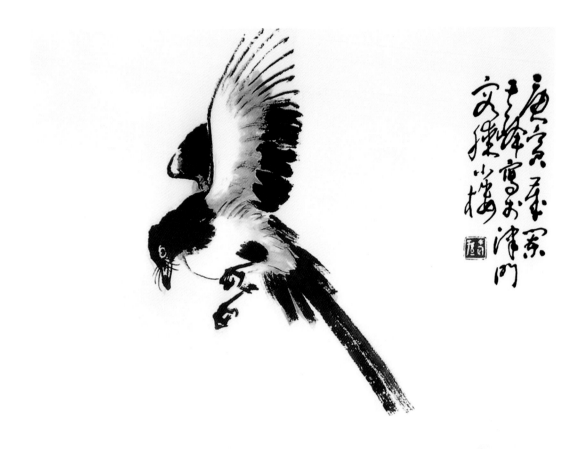

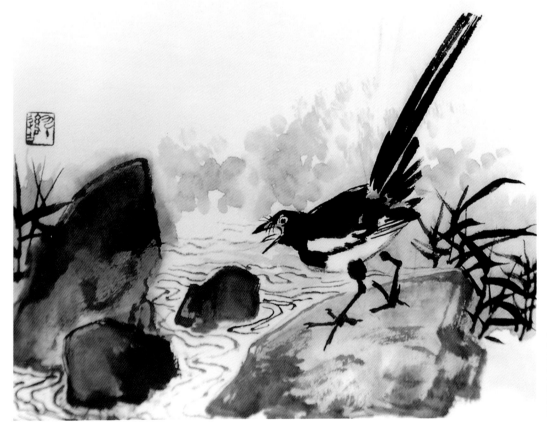

双喜图　孙其峰

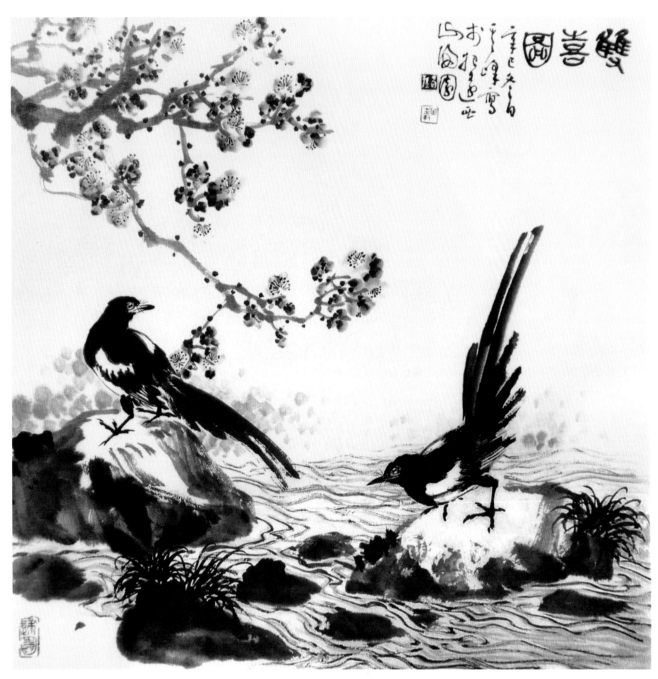

双喜图 孙其峰

灰喜鹊

灰喜鹊，雀形目，鸦科。作为留鸟广泛分布于我国各地。

灰喜鹊较喜鹊略小，体长39cm～40cm。嘴粗壮，黑色，长3cm。额、顶、枕、颈后和颊部为辉黑色（带有金属蓝光）。颏喉和颈前为白色。眼睑与虹膜皆为黑色。背、腰部为灰色，背上部与颈后部交界处的羽毛略显白色。三级飞羽为灰蓝色。次级飞羽6枚，羽轴内侧为黑色，羽轴外侧为灰蓝色。初级飞羽10枚，羽轴内侧为黑色，羽轴外侧上部为灰蓝色，下部为白色。越往外侧，初级飞羽上的白色部分越长，而最外侧的两枚初级飞羽则全为黑色，仅羽根部为白色。大、中、小覆羽和小翼羽为灰蓝色。初级覆羽羽轴内侧为黑色，羽轴外侧为灰蓝色。胸、腹部为污白色。尾长，尾羽12枚，呈灰蓝色。主尾羽长约23cm，末端有长约2cm～3cm的白色端斑。侧尾羽自内侧向外侧分别为约19cm、16.5cm、14cm、12cm和9cm，爪为黑色，粗壮有力。

灰喜鹊栖平原、山地，常3～5只或10余只成群活动于树林、田野、村落和果园，以植物种子、苹果、桃、柿等果实，高粱、小麦、稻谷、豆类等谷物和松毛虫、蚱蜢及其他昆虫为食，也捕食小鸟和泽蛙。

灰喜鹊·姿态

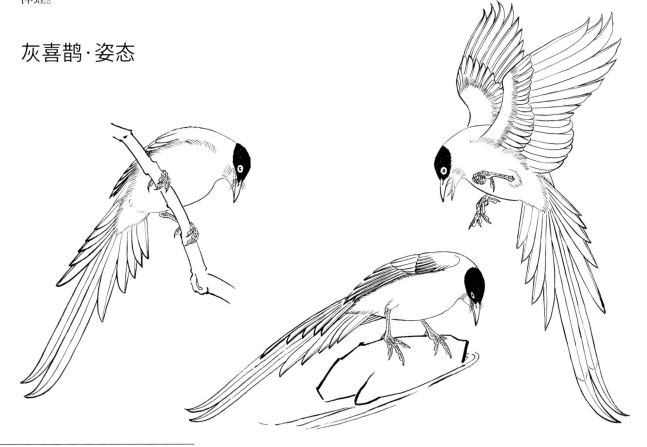

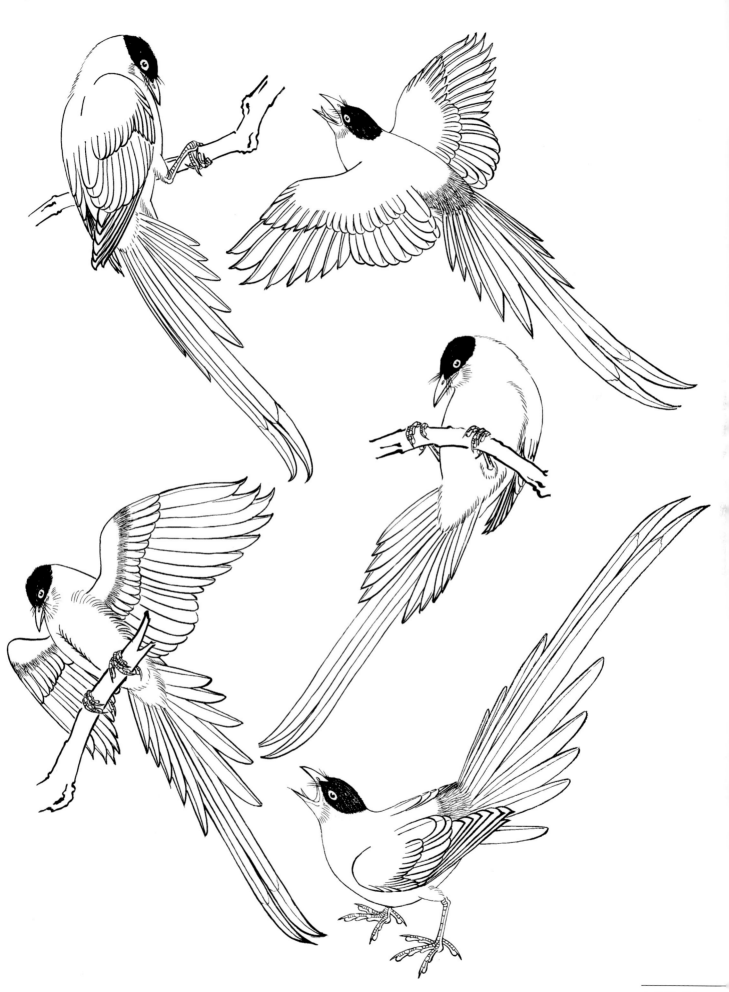

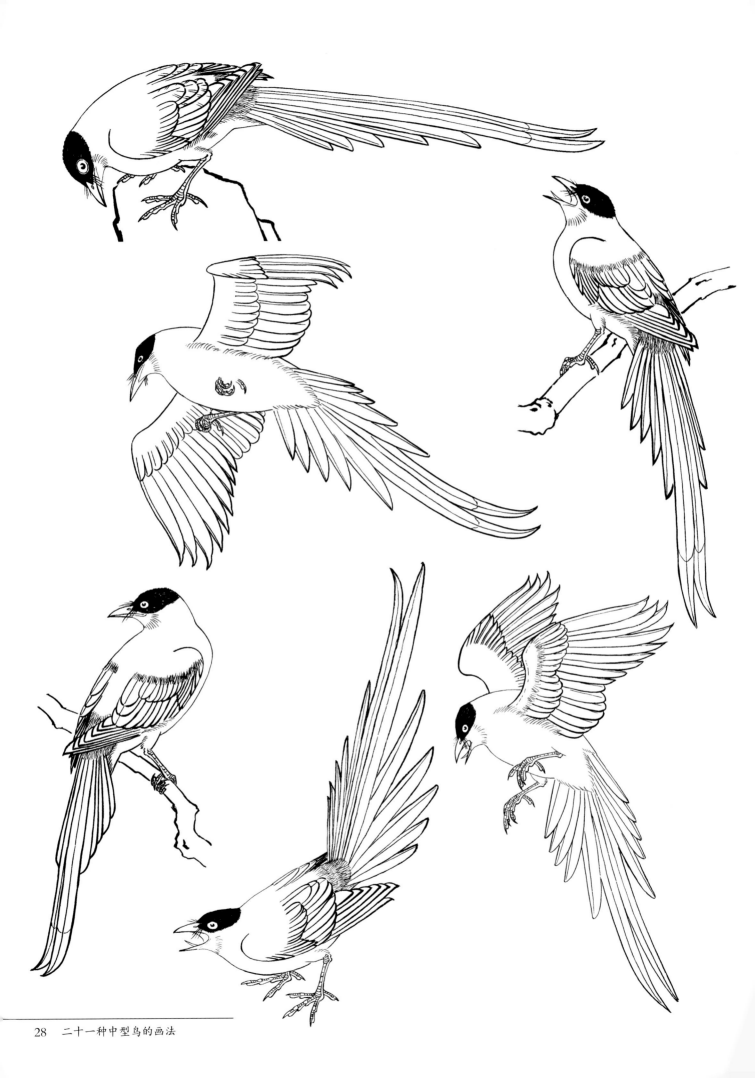

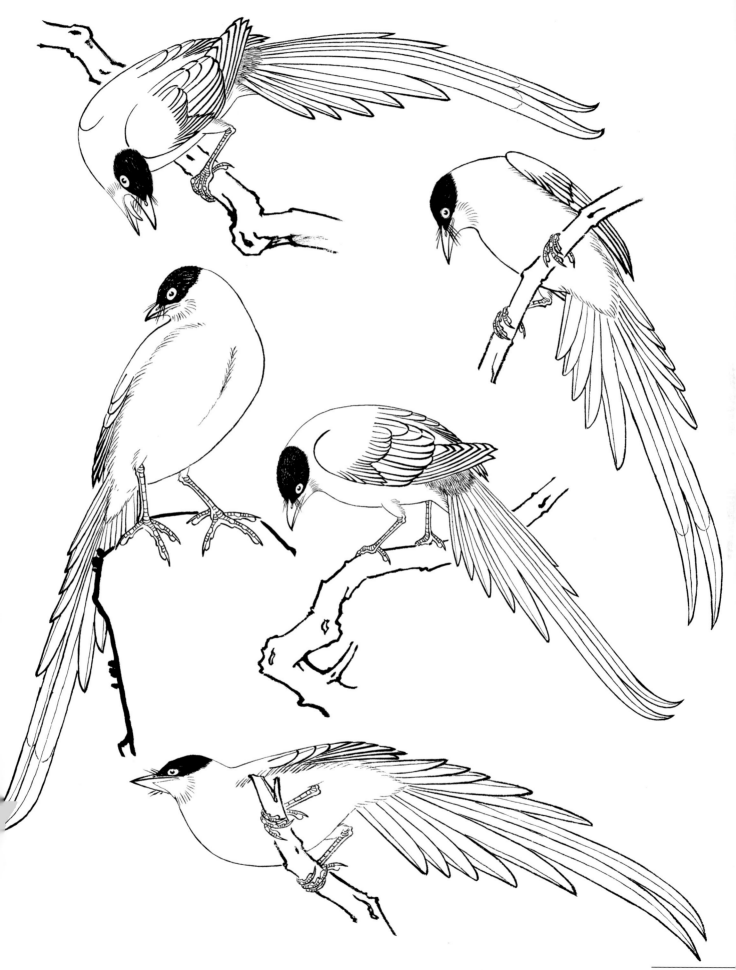

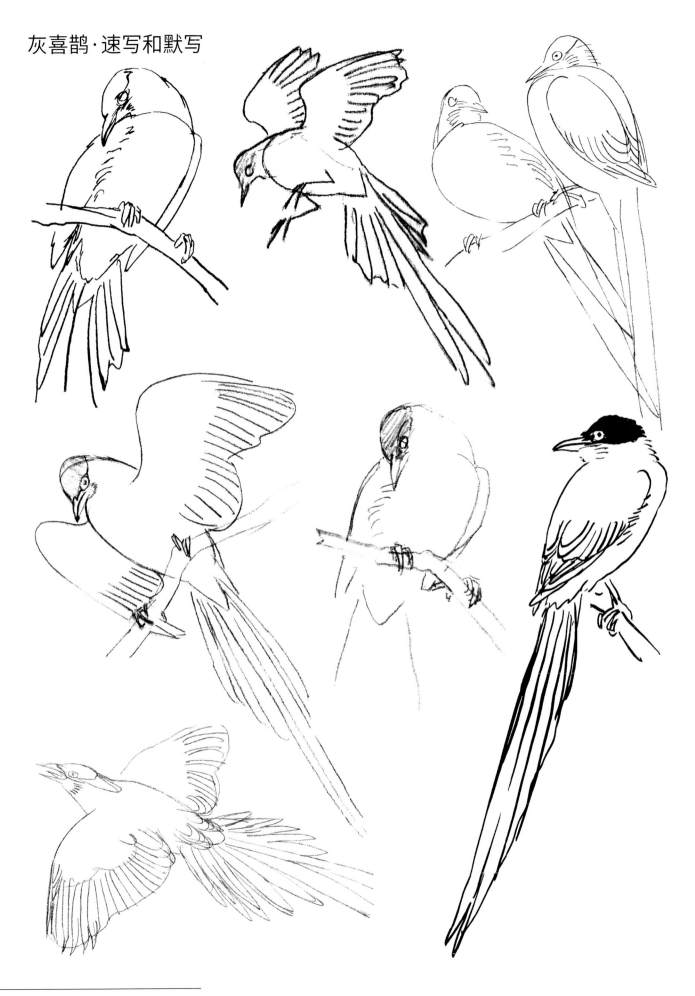

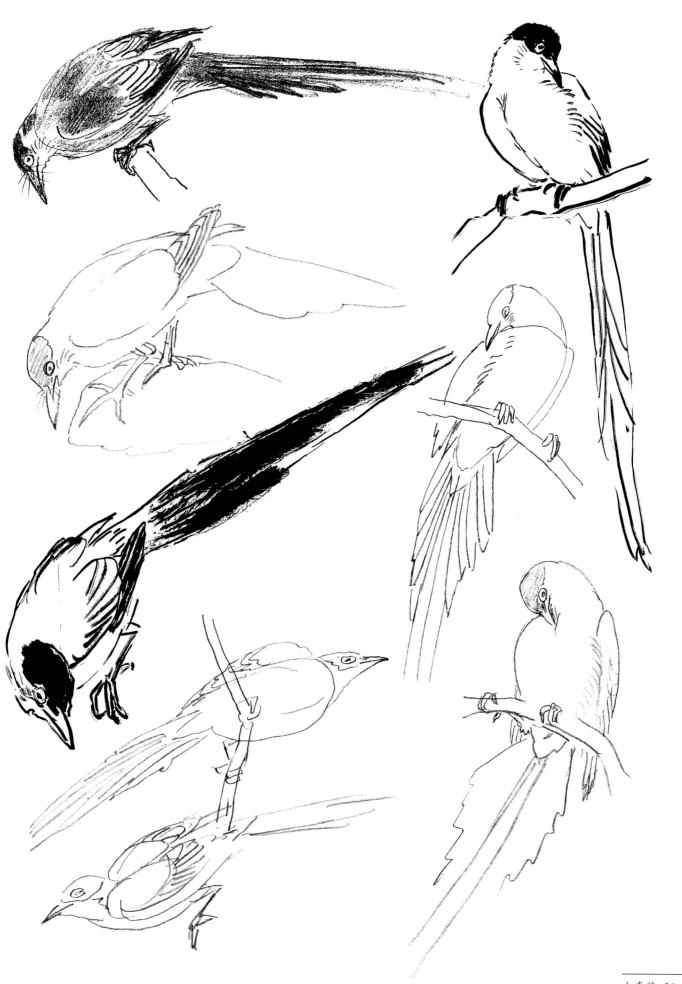

灰喜鹊·工笔画法

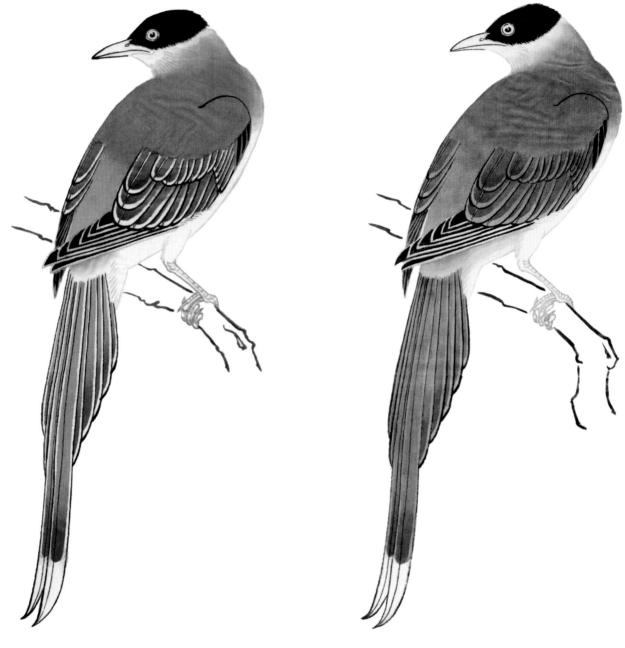

（一）

1.重墨勾鸟嘴、眼、次级飞羽、大覆羽、初级覆羽和尾羽。淡墨勾出鸟的其余部分。

2.焦墨劈笔丝毛法画鸟额、顶、枕部，并染比较深的中墨。

3.重墨填染初级飞羽和小翼羽。

4.中墨填染次级飞羽、大覆羽、初级飞羽和尾羽，注意墨色要有变化。

5.淡墨染鸟嘴、腰和尾上覆羽等处。

（二）

用淡花青和少许墨对鸟的颈后下部、初级飞羽以外的翅羽和尾羽平染2～3遍，并对鸟背和腰下部、尾上覆羽和胸上部进行分染。

（三）

1.用淡三青平染鸟的次级飞羽、大覆羽、初级覆羽和尾羽2～3遍。

2.用花青加少许曙红分染鸟的胸部。

3.用白粉平染鸟的腹部、腿、尾下覆羽和主尾羽上的端斑。

4.用花青墨对鸟背、腰、鸟翅和尾上覆羽丝毛。用曙红加少许墨对鸟胸部丝毛，用白粉对腹部、鸟腿和尾下覆羽丝毛。

5.用厚白粉勾出初级飞羽的外缘。

6.用重墨分染鸟嘴，再用中墨平染。中墨染眼睑，藤黄加朱磦染鸟的虹膜。重墨填染鸟爪的鳞片，再用淡墨平染。用"红毛"笔以重墨画鸟的鼻毛。用厚白粉画出主尾羽的羽轴。

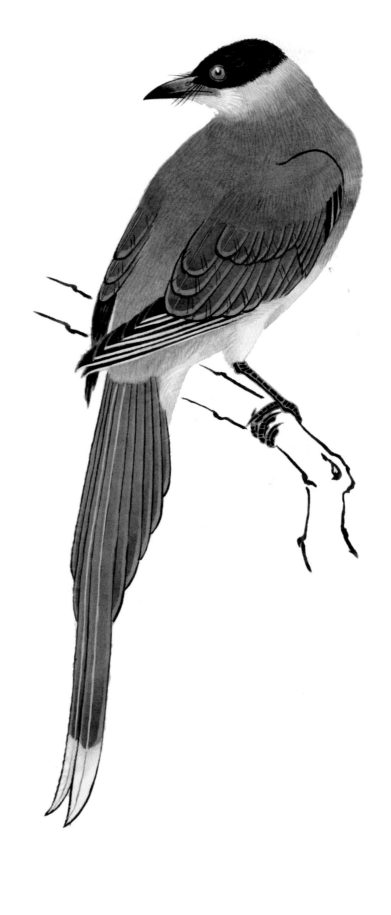

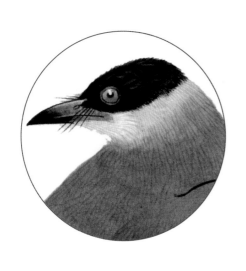

灰喜鹊·写意画法一

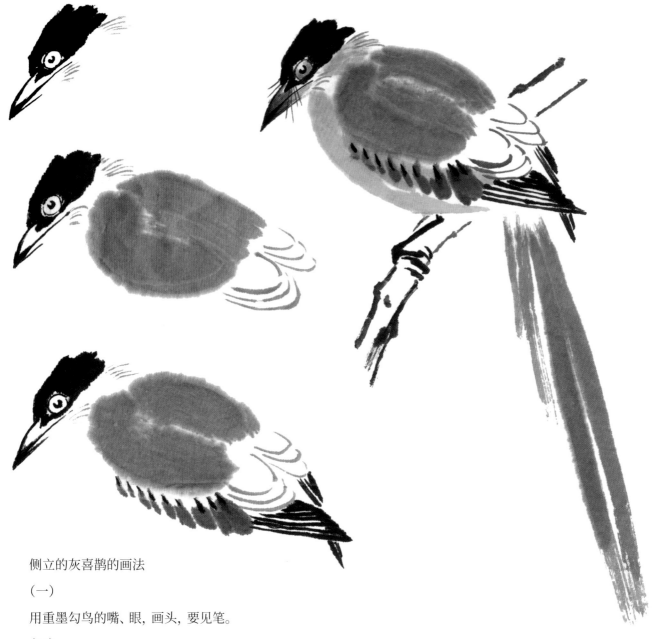

侧立的灰喜鹊的画法

（一）

用重墨勾鸟的嘴、眼，画头，要见笔。

（二）

用淡花青墨染鸟背，用淡墨（也可用中墨）勾三级飞羽。

（三）

用重墨勾初级飞羽，用中墨排点次级飞羽，在羽根部用重墨点。

（四）

用淡赭墨加淡曙红染鸟的胸腹部。用花青墨画鸟尾，用笔要有力，要见笔。用淡墨画尾下覆羽，染颈部和大覆羽。用重墨勾鸟爪，用藤黄加朱磦染眼虹膜。用细笔以重墨画鸟的鼻毛。

注意：用花青墨画鸟背和鸟尾是比较写实的画法，比较接近灰喜鹊的颜色。也可用中墨画鸟背和鸟尾。

灰喜鹊·写意画法二

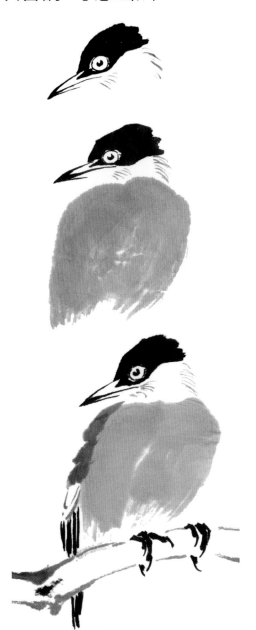

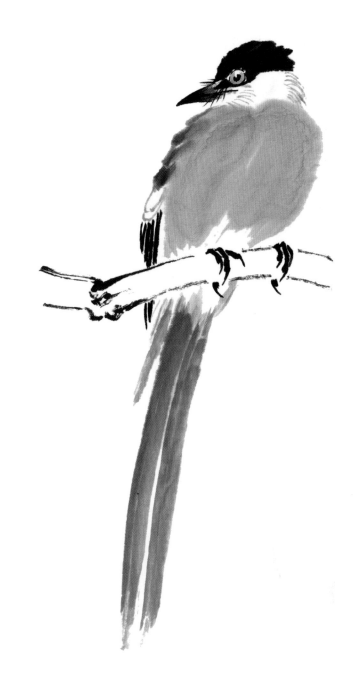

腹面朝前的灰喜鹊的画法

（一）

用重墨勾鸟嘴、眼、画头部，淡墨松勾喉部和颈后部的羽毛。

（二）

用淡赭墨加淡曙红（或胭脂）画鸟胸，下部用笔要轻一些。

（三）

用中墨画树枝，重墨勾爪（注意鸟爪的外侧两趾比较贴近，内侧趾可稍远些）。用中墨点背部羽毛，勾次级飞羽，重墨勾初级飞羽。

（四）

用中墨画鸟尾，淡墨勾尾下覆羽。用较重的中墨染鸟嘴，用藤黄加朱磦染鸟的虹膜，用重墨细笔画鸟嘴上部的须毛。

二十一种中型鸟的画法

灰喜鹊·创作小构图

灰喜鹊·孙其峰教学小稿

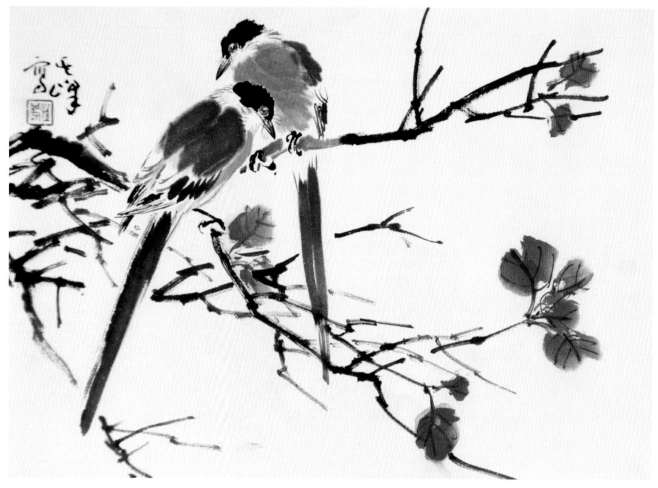

双鹊秋枝 孙其峰

　　灰喜鹊遍及全国，是留鸟，食虫，栖息于平原或山地，所以画灰喜鹊时配景有较大自由，春、夏、秋、冬各季的各种景物皆无不可。

画法

　　先用铅笔圈定前面一只鸟的位置和轮廓，后面的鸟最好先用底稿衬在画纸下，不断移动，找出与前面的鸟争让关系的最佳位置，画熟练之后则不必再用此法。鸟嘴、眼用浓墨勾，头顶用重墨点，边缘不要太刻板。鸟背用灰墨点，或调入少量花青，用花青墨点，点时要见笔。三级飞羽用勾法画出，次级飞羽用较背部略重的中墨排点，初级飞羽可用重墨点出上半部分，下部用线连勾几笔。尾要用较重的中墨画，要见笔、有力。胸部用淡墨略调入赭色画，渐下渐淡，下颏染粉，后颈可淡墨略丝，亦可略染薄粉。画秋枝要注意枝与枝、枝与鸟的纵横、穿插、避让、聚散等关系。叶用朱磦蘸胭脂画，叶脉用胭脂调墨勾，勾叶脉要松灵，不可太刻露（即过分的清楚）。

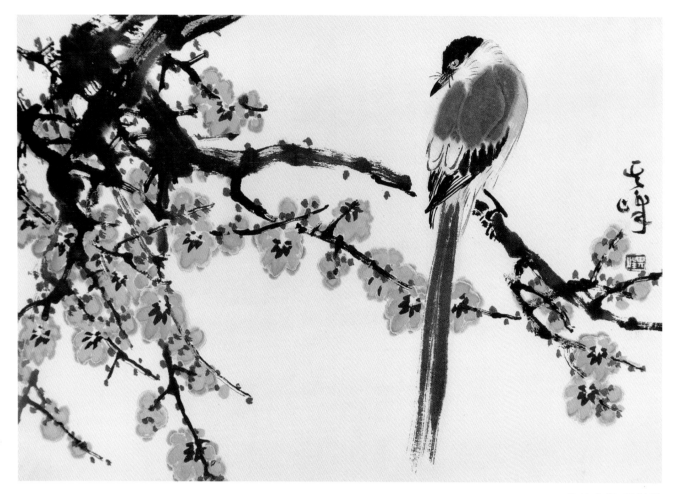

梅枝立鹊 孙其峰

画法

先鸟后枝，鸟的画法同前一幅。蜡梅的画法与画梅花相同，所不同的是在蜡梅黄色花瓣之外，加圈了一层淡墨。因为黄色与白纸反差太小，加圈淡墨是为了把黄与白纸底色的关系改变成为黄与灰的关系，使蜡梅花显得厚重些。画灰喜鹊在小写意中是有很多方法的，尤其是画鸟的背部，除前幅所提画法外，也可在灰色上加二青，染上很薄一层，也很真实。还可用连点带丝法，干后略染花青墨。次级飞羽与尾羽也可上一层三青。总之，画法没有死规定，凡能有好效果的方法，都可用。

画理

灰喜鹊的三级飞羽并非是白色的，实际是灰蓝色的，这是画家在自己的绘画实践中逐渐找到的一个"写意"的方法。因为背部和三级飞羽全用点染法画，就显得没有变化，而用勾勒法画三级飞羽，能够形成表现手法上的反差。考之于事实，有些鸟的三级飞羽确不同于次级飞羽的颜色，于是开始采用了较为写实的勾法表现。在这里用勾法，可使勾点对比，效果较好。后来这种画法就被广泛使用，它不再是写实的，而是完全出于形式美的需要了。

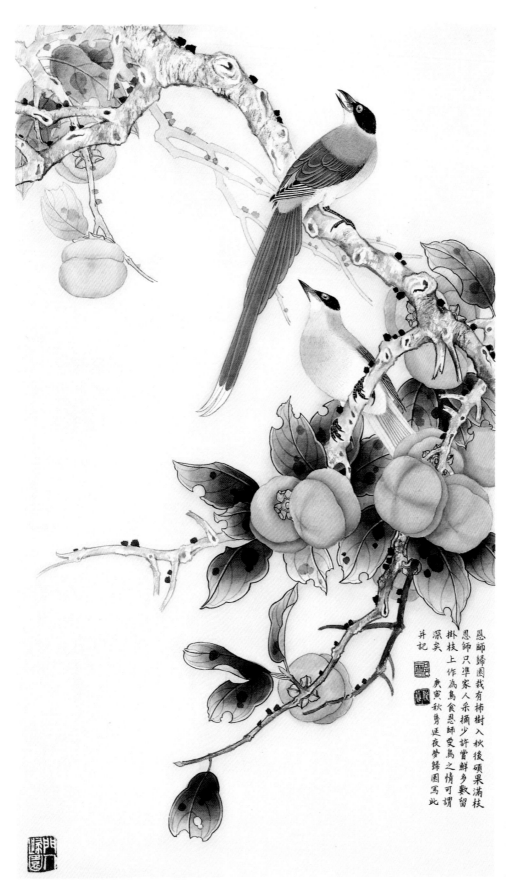

恩師歸園栽有柿樹入秋後碩果滿枝
恩師只準家人采摘少許嘗鮮多數留
掛枝上作為鳥食恩師愛鳥之情可謂
深矣
並記

庚寅秋雋延夜夢歸園寫此

深秋 郑隽延

灰喜鹊·写意范画

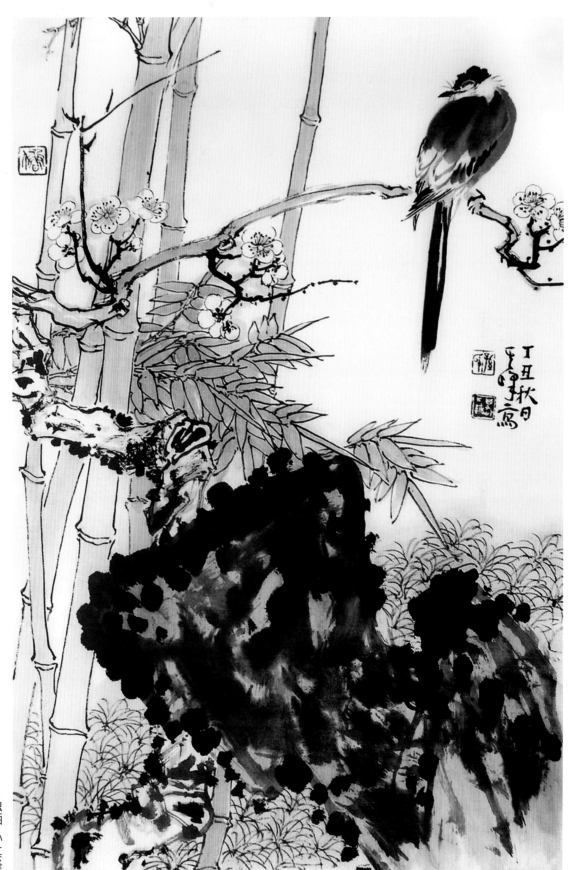

独栖 孙其峰

红嘴蓝鹊

红嘴蓝鹊，雀形目、鸦科，留鸟，分布于我国北起辽宁、河北，南至福建、海南的广大地区。

红嘴蓝鹊体长约54cm～65cm。嘴粗壮，珊瑚红色。额、颊、额喉部、颈前、颈侧和胸上部为黑色。头顶前部有散在灰白色斑，向后逐渐密集，至顶中后部和颈后部为灰白色。眼睑为灰色，虹膜为深红褐色，瞳孔为黑色。背腰部为灰蓝色。三级飞羽为深钻蓝色，末端有白色边缘，次级飞羽7枚，羽轴内侧为黑色，羽轴外侧钻蓝色，末梢有白色边缘。初级飞羽10枚，羽轴内侧黑色，外侧为蓝色，末梢有小的白色端斑。大覆羽6～7枚，为灰蓝色。初级覆羽9枚，羽轴内侧为黑

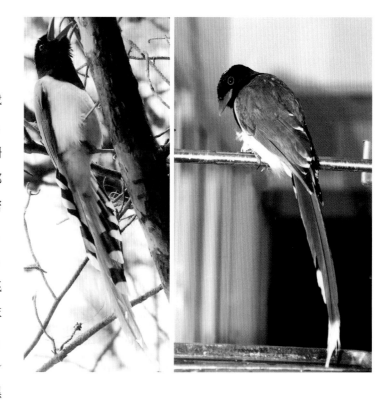

色，羽轴外侧为蓝色。小翼羽3枚，羽轴内侧为黑色、羽轴外侧为蓝色。中、小覆羽为蓝灰色。尾长，为圆形尾，尾羽12枚，深钻蓝色。主尾末梢有白色端斑。侧尾在白色端斑的上方还有黑色的次级端斑。主尾羽长约42cm，末端有长约6cm的白色端斑。第1对侧尾羽长约28cm，白色端斑长约4cm，其上方有长约2cm的黑色次级端斑。第2对侧尾羽长约22cm，次级端斑长约4cm，白色端斑长约3cm。第3对侧尾羽长约16cm，次级端斑长约4cm，白色端斑长约2.5cm。第4对侧尾羽长约12cm，次级斑端约4cm，白色斑端长约2cm。第5对侧尾羽长约10cm，次级端斑长约2cm，白色端斑长约2cm。尾上覆羽4对，灰蓝色，末梢有黑色端斑，端斑上方有浅灰的色区。尾下覆羽为污白色。爪为珊瑚红色。

红嘴蓝鹊栖山地、丘陵、森林、河谷两岸稀疏林、竹林、村落和周边的小乔木林中，秋冬时节也到村舍和耕地觅食，多成对或三五成群活动，在树林间穿梭飞翔，或在地面上跳跃，用爪和喙刨取土中的食物，以树果、植物种籽、谷物、昆虫等为食。

红嘴蓝鹊·姿态

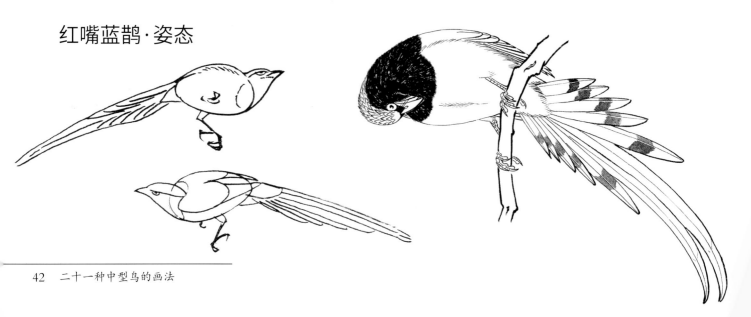

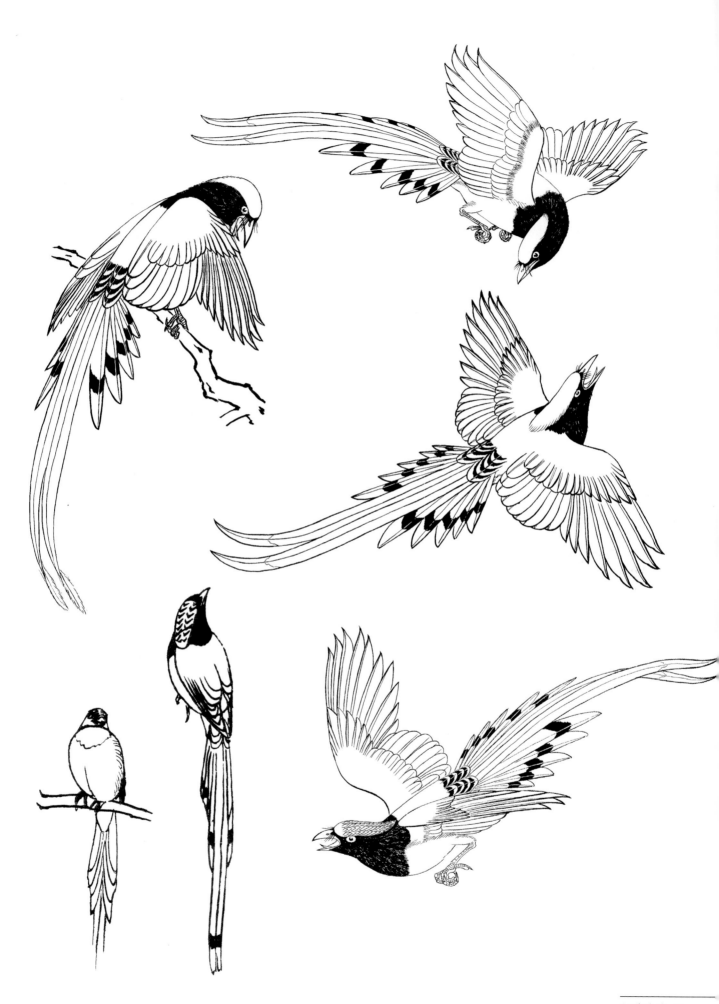

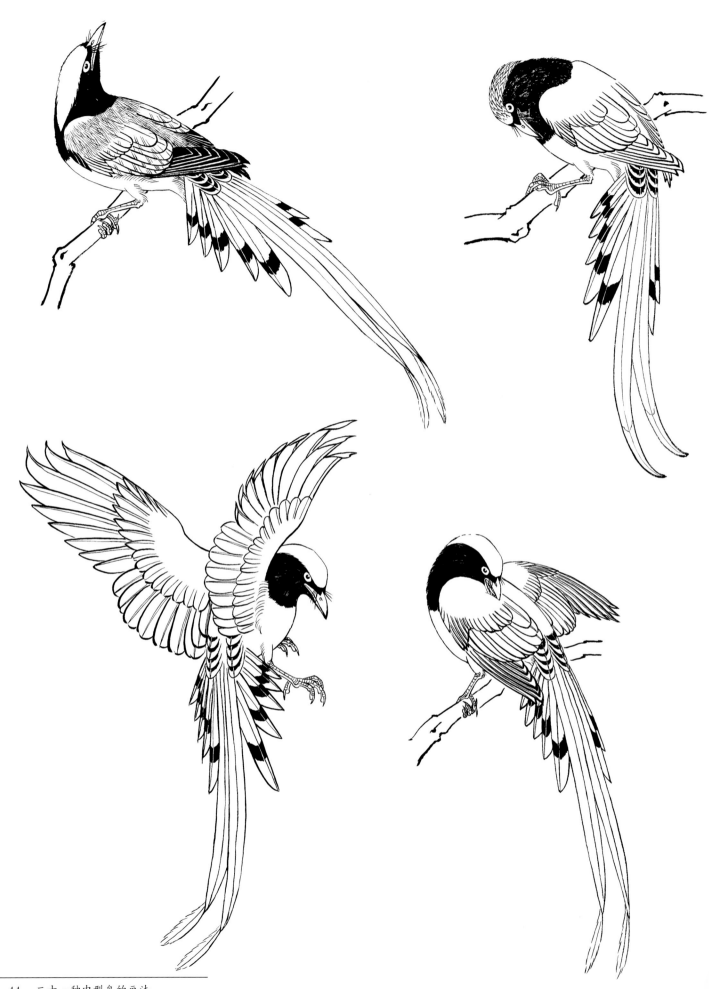

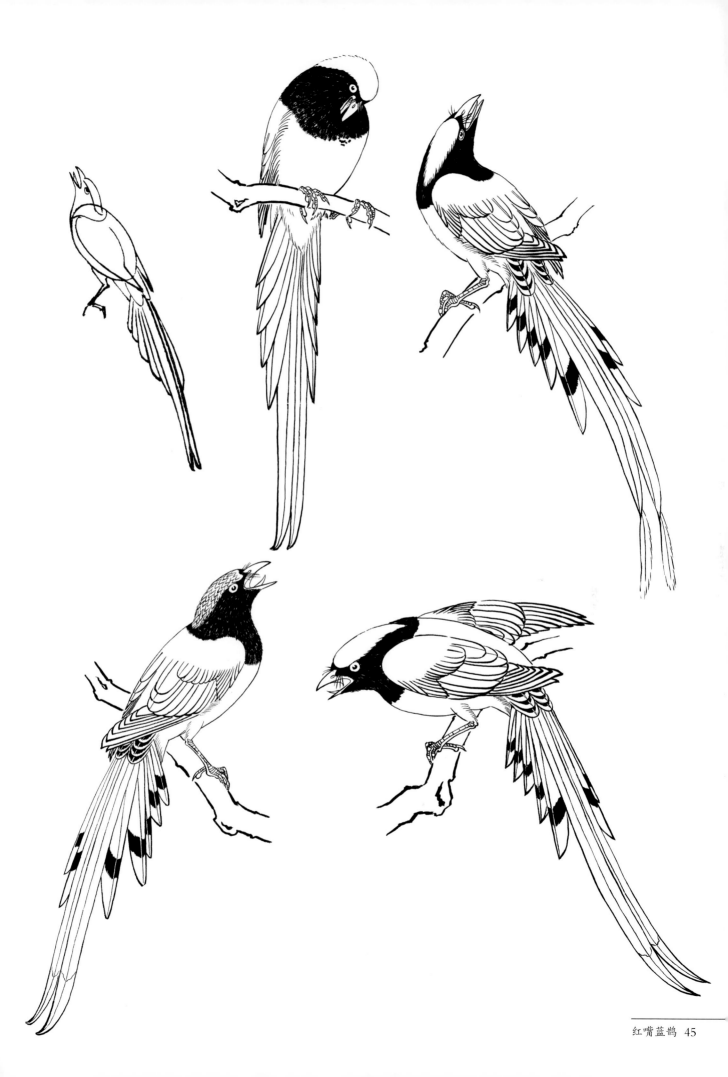

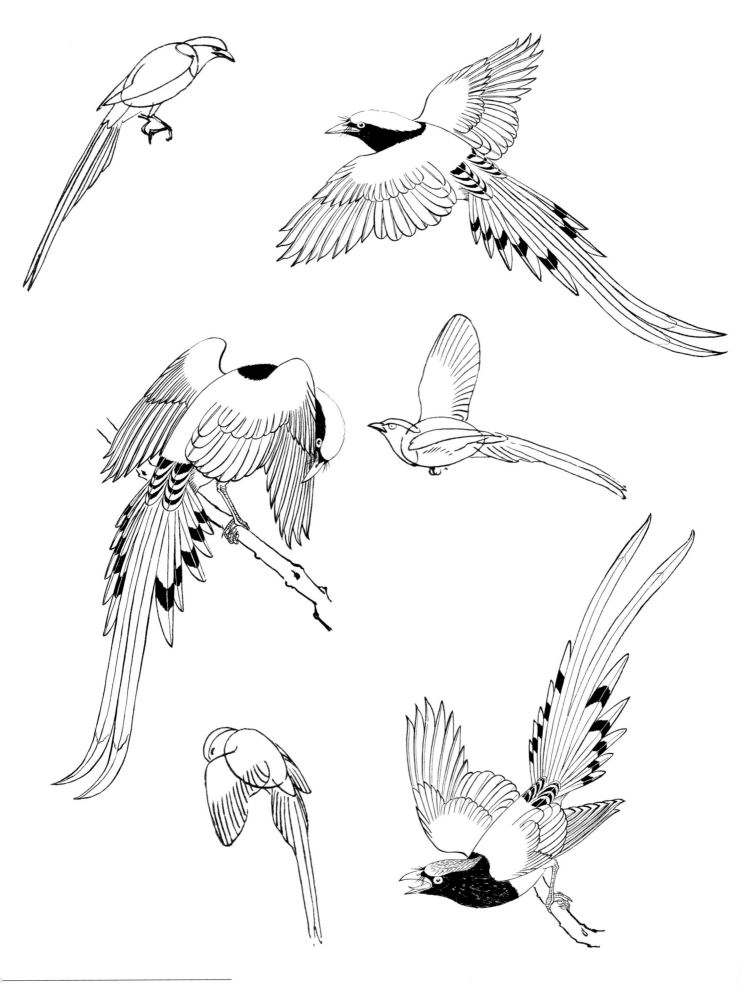

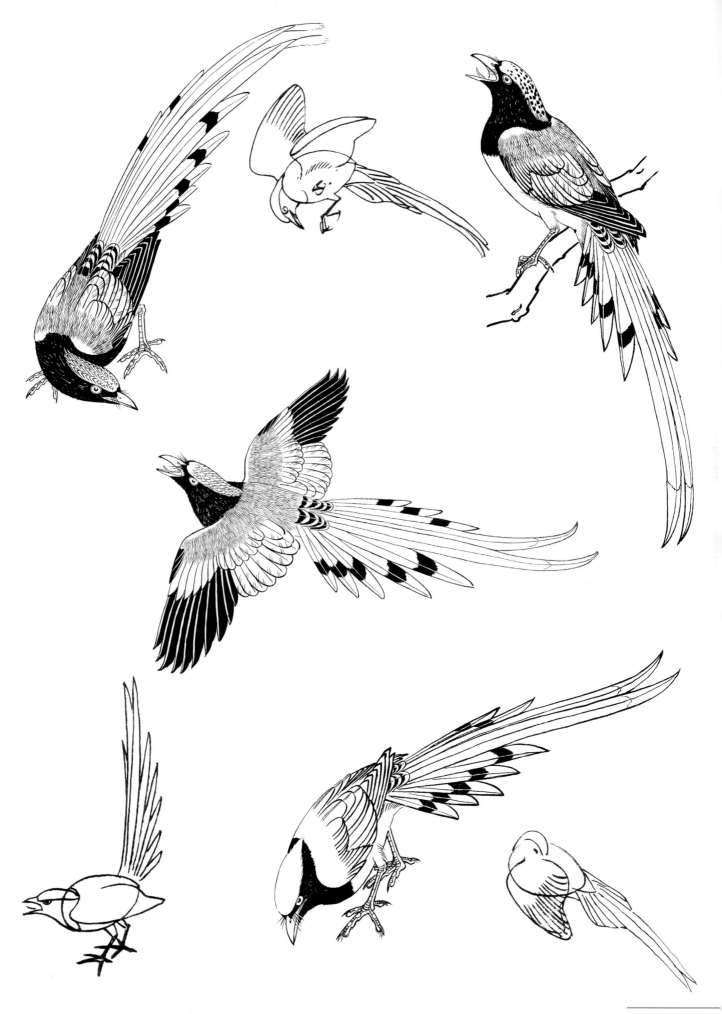

红嘴蓝鹊·速写和默写

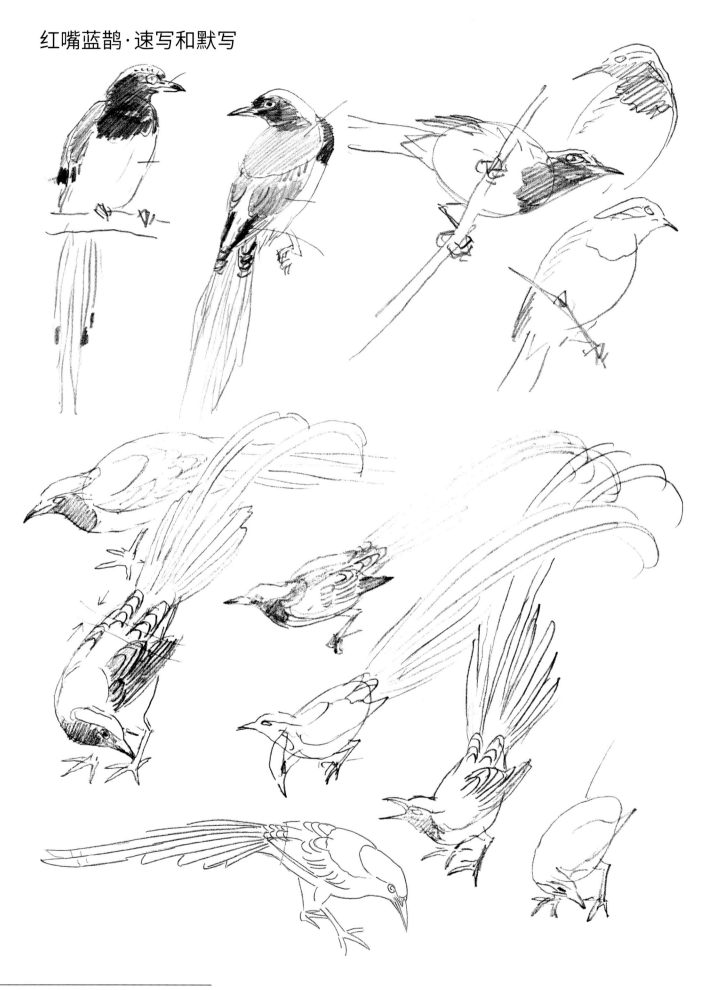

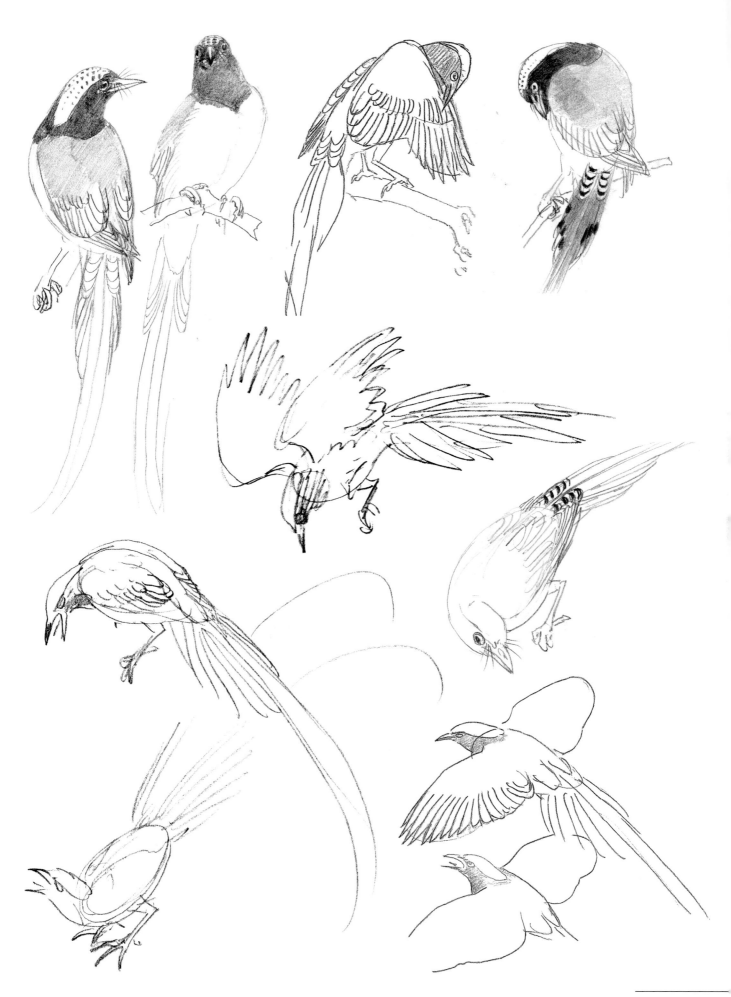

红嘴蓝鹊·工笔画法

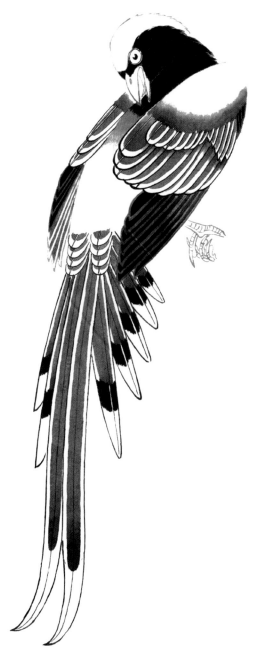

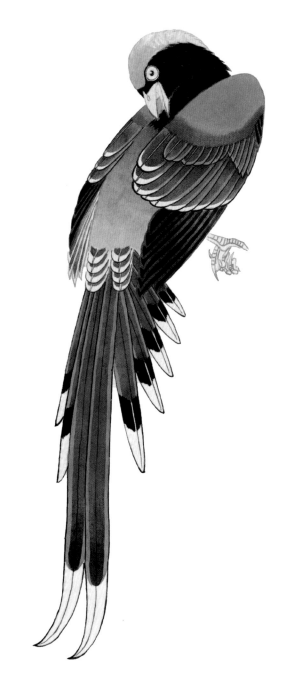

（一）

1.除嘴、头、初级飞羽、小翼羽和爪等处用淡墨勾出以外，其余部分均用重墨勾出。

2.除额、顶部以外，头颈部要用焦墨以劈笔丝毛法画出，并罩染中墨。

3.次级飞羽、大覆羽和初级覆羽、尾羽和三级飞羽、尾上覆羽均以中墨填染，并要注意墨色的变化。

4.初级飞羽和尾羽上的次级端斑要用重墨画出。

5.鸟背用淡墨分染。

（二）

1.用淡酞青蓝平染鸟翅、尾和尾上覆羽2～3遍，要注意留出羽上的白色端斑。

2.对染酞青蓝的部分罩淡头青一遍。

3.用淡白粉染鸟翅、尾和尾上覆羽的白色边缘或白色端斑。

4.用淡花青墨染鸟背腰部两遍。

5.用淡花青分染鸟额和顶部的冠羽。

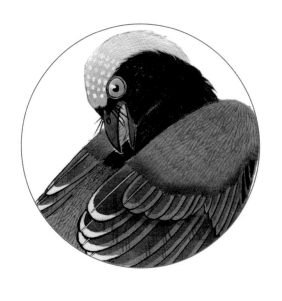

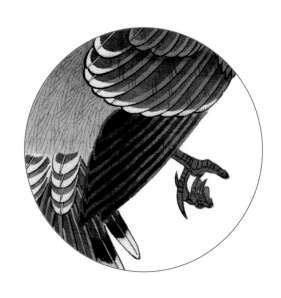

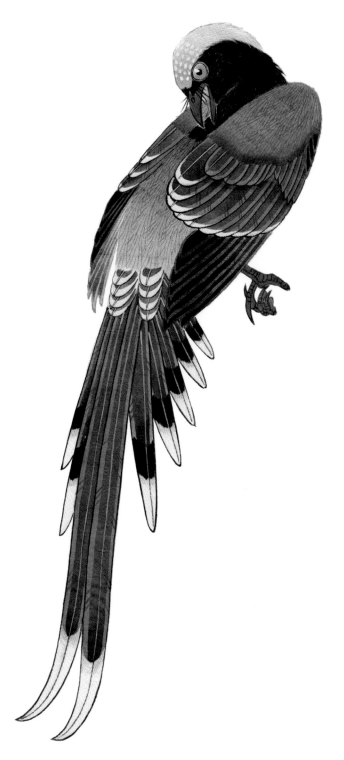

（三）

1.用酞青蓝对鸟翅、飞羽和尾羽丝毛。

2.用花青墨对鸟背腰部丝毛。

3.用淡赭石对鸟尾的白毛端斑分染，并用白粉丝毛，对其余鸟羽的白色端斑也用白粉丝毛。

4.用淡赭加少许墨染初级飞羽的下面部分。

5.用白粉对鸟额顶端的冠羽进行点丝。

6.用朱砂平染鸟嘴，用曙红加少许胭脂分染，再用朱磦罩染，最后用曙红加墨对鸟嘴复勾。

7.用淡墨染鸟的眼睑，用藤黄加朱磦染鸟眼的虹膜。

8.用朱磦平染鸟爪，再用曙红加墨复勾。

红嘴蓝鹊·写意画法

（一）

重墨勾出红嘴蓝鹊的嘴和眼。

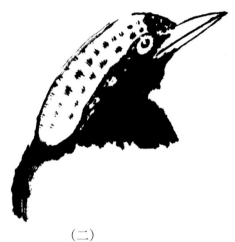

（二）

用重墨松勾鸟头上的冠羽，并点
出冠羽上的斑点。用重墨点染头的额
前、颊部、颏喉部、颈部和胸背上部。

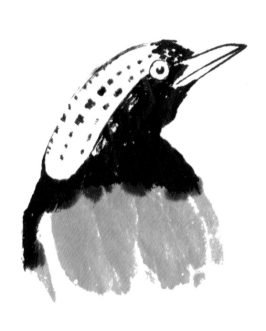

（三）

用淡墨点染鸟的背部。

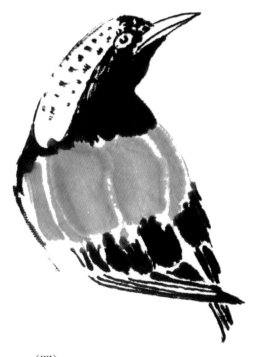

（四）

用重墨点勾鸟的飞羽。

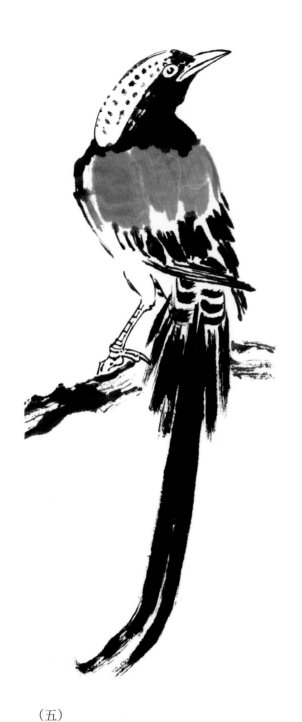

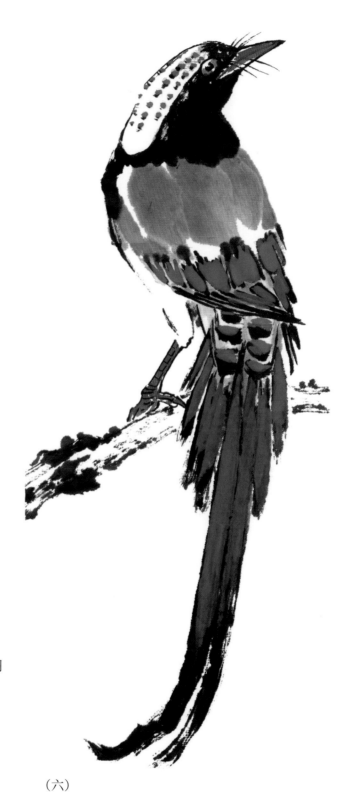

（五）

用重墨勾出腹部轮廓、腿和爪。用重墨画鸟的尾羽和尾上覆羽。

（六）

用朱砂染鸟嘴和爪。用藤黄加朱磦点眼。用头青点鸟冠羽上的斑点、飞羽、尾上覆羽和尾羽。

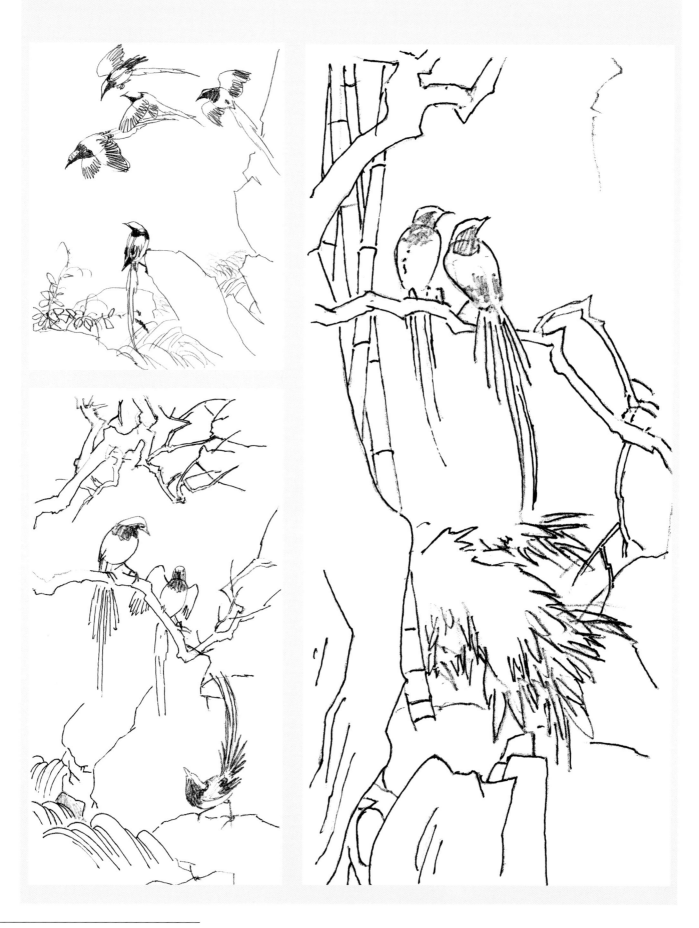

红嘴蓝鹊·创作小构图

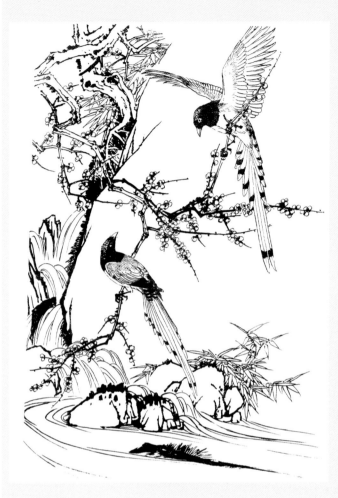

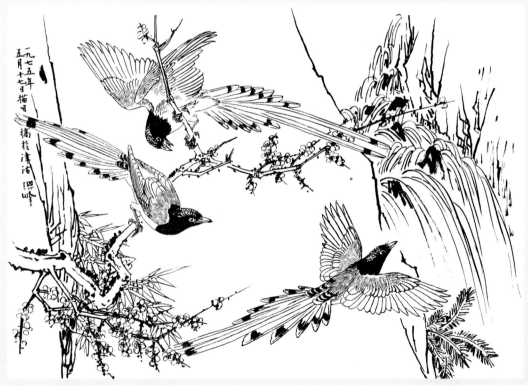

红嘴蓝鹊·工笔范画

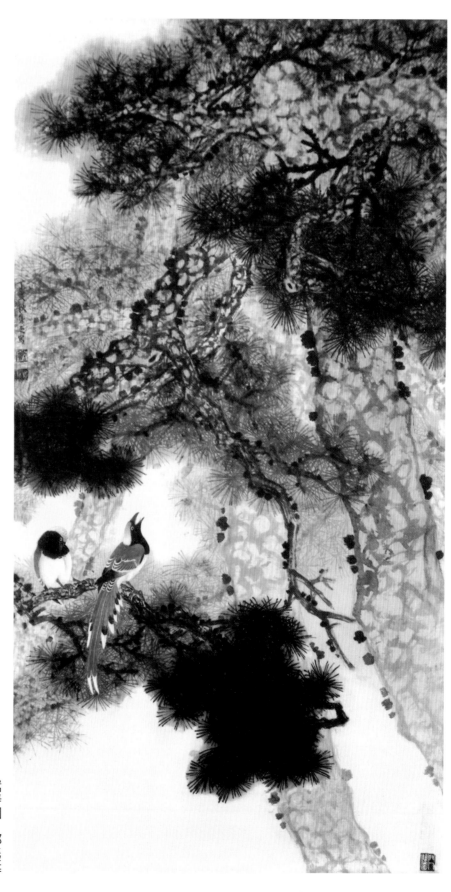

嵩寿图　郑隽延

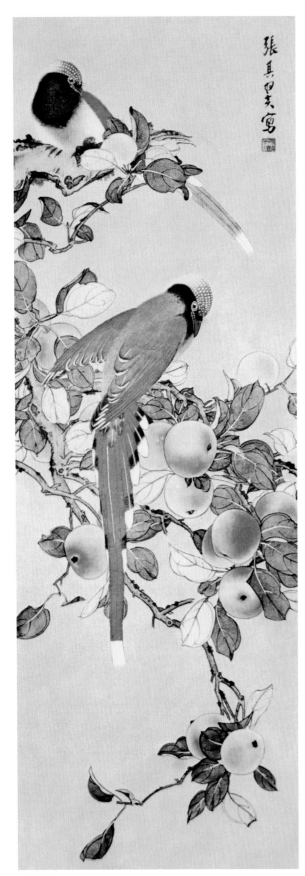

花鸟　张其翼

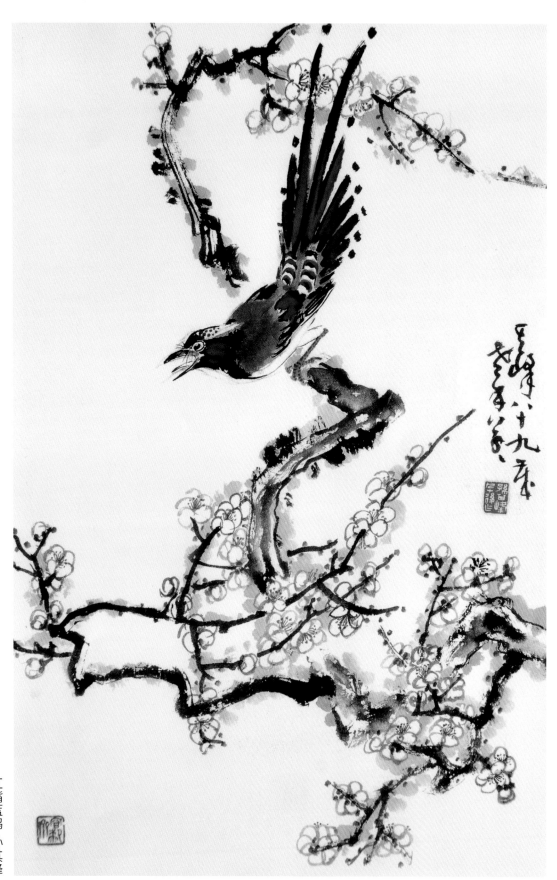

红嘴蓝鹊　孙其峰

蓝绿鹊

蓝绿鹊，雀形目，鸦科，是生活在我国西藏南部、云南和广西的珍贵留鸟。

蓝绿鹊体长约36cm～38cm。雄鸟嘴粗壮，珊瑚红色，顶和枕部为鲜草绿色。在兴奋和鸣叫时，额顶部的羽毛竖起，自嘴至枕后为又粗又长的黑色贯眼线，颊部和颏喉部为鲜绿色。眼睑为赤红色，虹膜略显红色，瞳孔为黑色。颈后、背部和腰部为蓝绿色。三级飞羽中第一枚为深栗红色，末端为蓝色。其余两边也为深栗红色，但末端为绿色。次级飞羽、初级飞羽、小翼羽和大覆羽皆为栗红色，而中小覆羽则为蓝绿色，初级覆羽为棕褐色。颈前部和胸上部呈草绿色，且渐下渐浅，两肋为浅蓝绿色，腹部为浅粉绿色。尾较长，属圆尾，尾羽12枚。主尾羽长约15cm，为草绿色或灰绿色，侧尾羽自内侧向外侧逐渐变短，最外侧的侧尾羽长约10cm。侧尾羽羽轴外侧为草绿色或灰绿色，羽轴内侧棕褐色，近末端处有宽约1.5cm～2cm的黑色次级端斑，次级端斑后的尾羽末梢为浅灰绿色。尾上覆羽为翠绿色，尾下覆羽为粉绿色。爪粗壮，朱红色。

蓝绿鹊栖热带、亚热带常绿树林、竹林或灌木丛，成对或小群活动，以树果、植物种子、昆虫和小鸟等为食。

蓝绿鹊·姿态

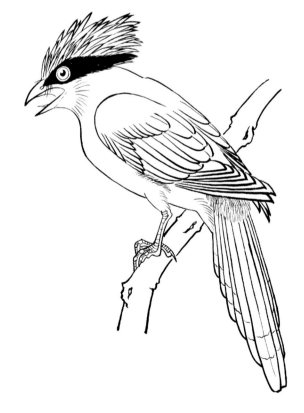

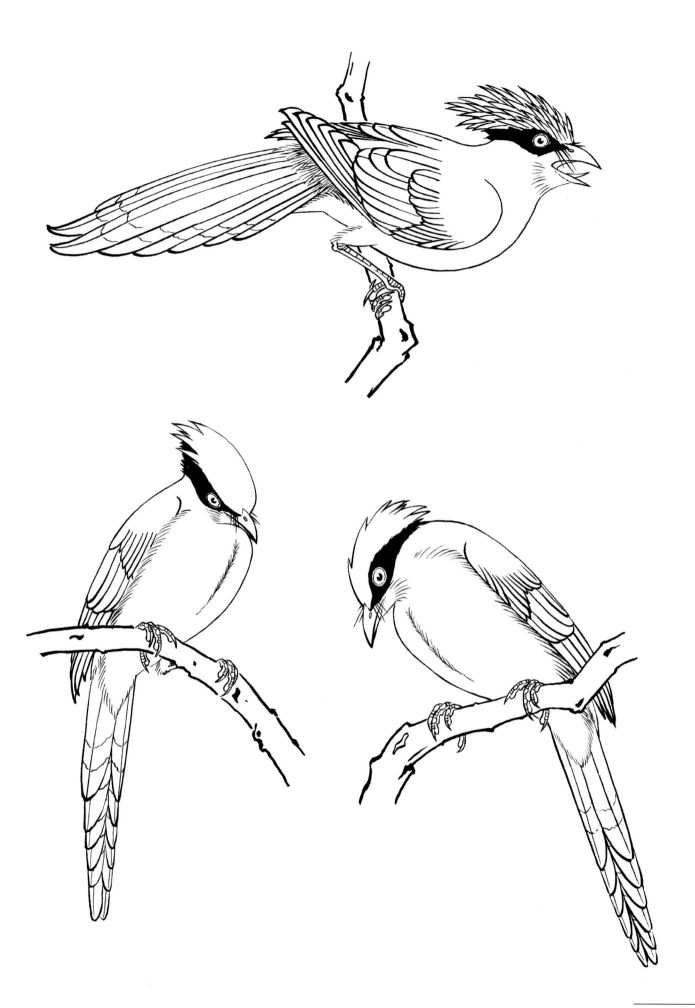

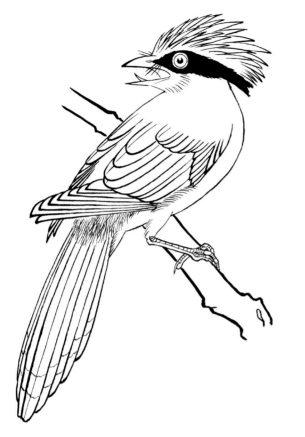

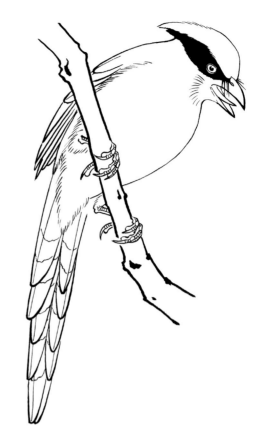

蓝绿鹊·工笔画法

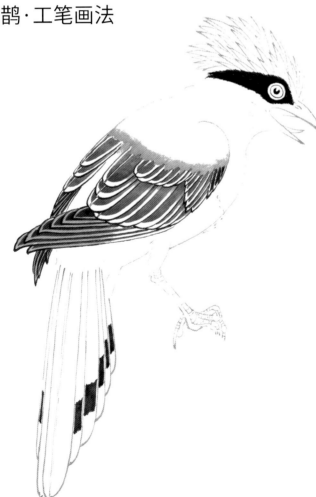

（一）

1.用重墨勾鸟眼、初级飞羽、次级飞羽、大覆羽、初级覆羽和小翼羽。

2.用焦墨以劈笔丝毛法画鸟的过眼线，然后用较重的中墨罩染。

3.用中墨填染鸟的羽片，用重墨画尾羽上的次级端斑，并要注意墨色的变化。

4.在三级飞羽、大覆羽、初级覆羽和小翼羽上方用淡墨进行分染。

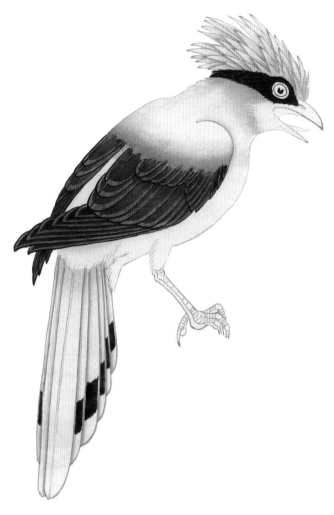

（二）

1.用曙红、赭石加少许墨平染鸟翅的羽片2～3遍。

2.用淡花青对鸟头部、冠羽、鸟背和尾羽进行分染。

3.用淡白粉平染鸟胸、腹和尾下覆羽。

（三）

1.用曙红、赭和较重的墨对初级飞羽进行复染。

2.用淡草绿对鸟头、颈、背、腰和尾平染2～3遍。用较重的草绿对鸟的冠羽进行复勾，并对头、颈、腰等部丝毛。

3.用藤黄加少许花青染鸟的额喉部并丝毛。

4.用花青加少许藤黄对鸟胸、腹、腿和尾下覆羽进行分染并丝毛。

5.用白粉染鸟主尾羽的羽轴。

6.鸟嘴用朱砂平染，然后用曙红加少许胭脂分染，再用淡朱磦罩染。用淡朱砂分染鸟的口腔黏膜和舌。

7.用朱砂染鸟的眼睑，用藤黄加朱磦染眼的虹膜。

8.用朱磦平染鸟爪，再用曙红加少许墨复勾。

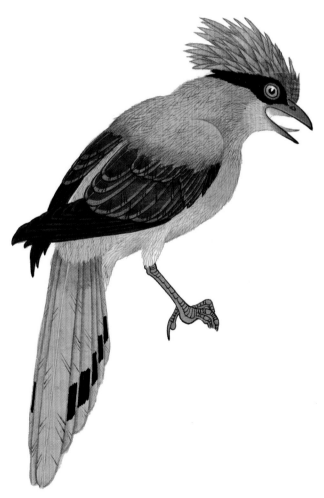

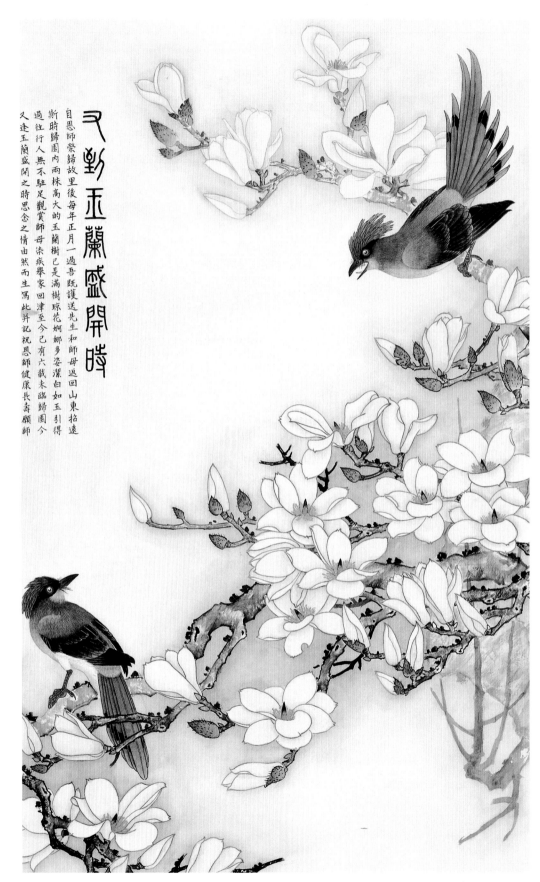

又到玉兰盛开时

自恩师荣归故里后每年正月一过吾既护送先生和师母返回山东拍远
斯时归园内两株高大的玉兰树已是满树琼花婀娜多姿洁白如玉引得
过往行人无不驻足观赏师母染疾举家回津至今己有六载未临归园今
又逢玉兰盛开之时思念之情由然而生写此并记祝恩师健康长寿顾师

又到玉兰盛开时　郑隽延

珠颈斑鸠

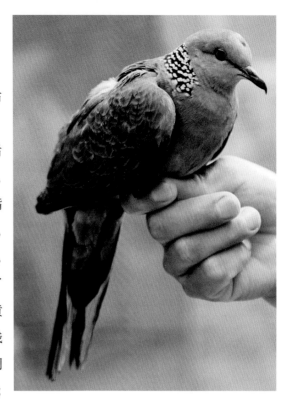

珠颈斑鸠，鸽形目，鸠科，作为留鸟广泛分布于我国各地。

珠颈斑鸠体长约 32cm，额、顶、眼先和眼后为灰蓝色，颊部和枕部为深棕色，颏喉部为浅棕色。嘴为黑色，上喙根部有一对灰黑色鼻瘤。眼先与嘴基之间有一细纹状凹陷。虹膜为橙色，瞳孔为黑色。颈侧部和后部羽毛短而细，呈黑色，有白色端斑。后端斑逐渐变为浅棕色，于是在颈侧和颈后形成了一个十分显眼的黑色半领圈，其上布满白色和棕黄色的珍珠状斑点，甚是好看。背羽为灰褐色，有浅棕褐色边缘。背部以下羽毛的边缘不清楚，腰部羽毛发蓝灰色。三级飞羽为深棕色，有浅棕色边缘；次级飞羽 9～10 枚，为深褐色，有浅棕色细外缘。初级飞羽为深褐色，9～10 枚，由内侧向外侧逐渐加长，外侧第 3 枚最长，外侧第 1 枚最短。大、中覆羽靠内侧者深棕色，向外侧逐渐变为蓝灰色。初级覆羽为深褐色。小覆羽为褐色，有浅棕色细缘。小翼羽为深褐色，有浅棕色细缘。颈前部及胸腹部为紫红色，向下逐渐变浅，至尾下覆羽变为棕灰色。尾较长，为圆尾，尾羽 12 枚。主尾羽为深褐色，长约 12cm。第 1、2、3 对侧尾羽与主尾羽等长，其中第 1 对侧尾羽羽轴内侧为黑色，羽轴外侧为深褐色。第 2 对侧尾羽为黑色，羽根部为灰色，末梢有长约 3cm 的灰色端斑。第 3 对侧尾羽为黑色，末梢有长约 3cm 的灰白色端斑。第 4 对侧尾羽长为 10cm，为黑色，末梢有长约 4cm 的白色端斑。第 5 对侧尾羽长约 7.5cm，末梢有长约 3.5cm 的白色端斑。尾上覆羽为深褐色，尾下覆羽为棕灰色。爪为紫红色。雌雄斑鸠的大小、体形和羽色十分相似。

珠颈斑鸠栖山地、平原的树林、竹林、村落和庭院的树木上，成对或集群活动，在田间觅食，以谷、麦、高粱、玉米和草籽为食。

珠颈斑鸠·姿态

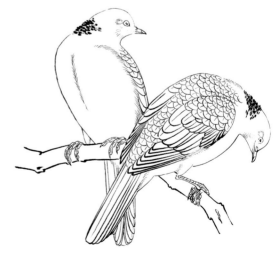

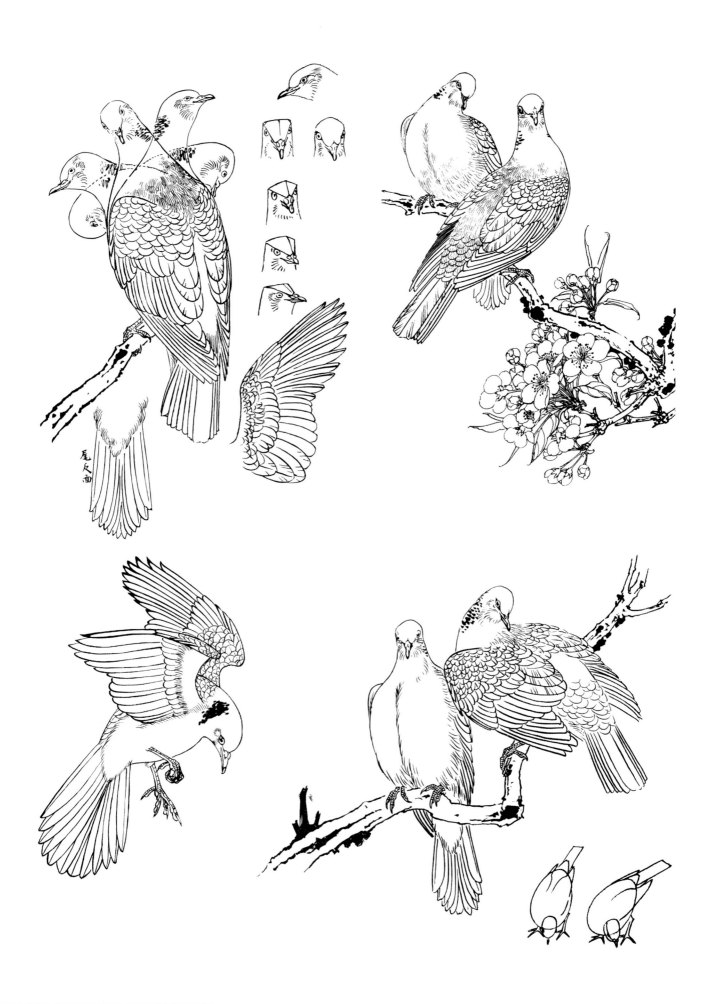

珠颈斑鸠·速写和默写

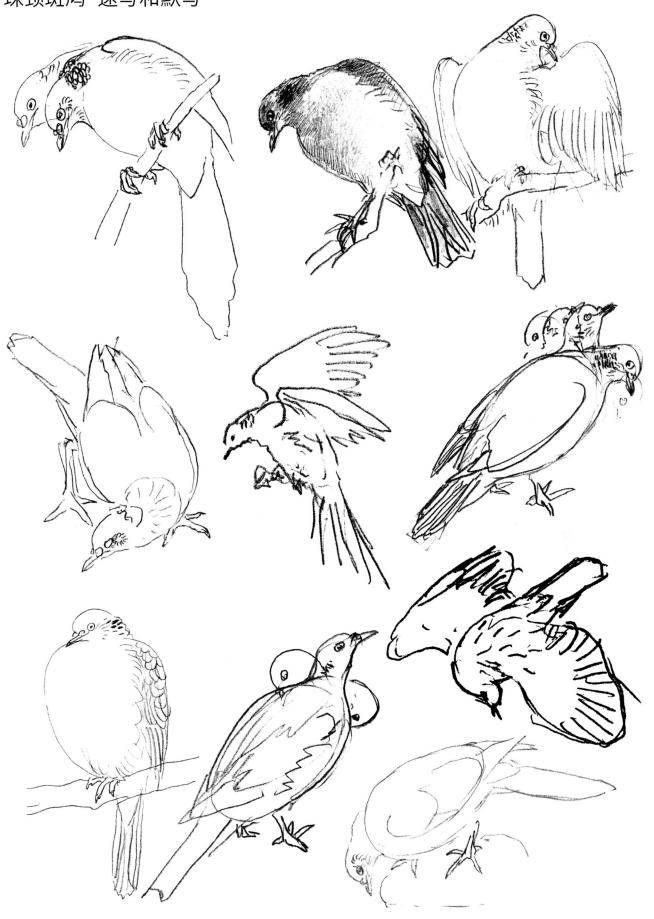

珠颈斑鸠·工笔画法一

嘴、眼、初级飞羽均用重墨勾，背上羽片用稍淡墨勾（次级飞羽画法同），尾用重墨勾。第二道工序是在勾出的羽片内填染墨，重勾的染重墨，淡勾的染淡墨，都留边。再一道工序仍是染墨，背与飞羽、尾羽都要根据其本来的浓淡关系来染以不同程度的淡墨，胸与腹也染淡墨（渐后渐淡），墨底子至此完毕。

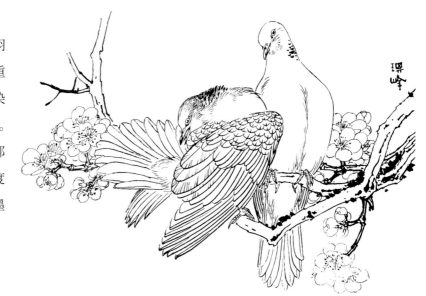

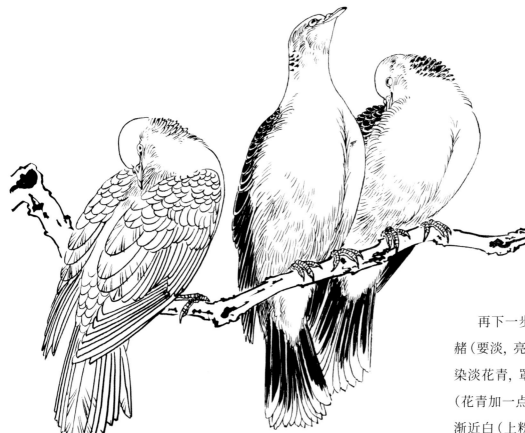

这是白描的画法，要充分发挥线的疏密对比的作用。

双鸠尾部可垫以花叶，或把后面的鸠尾用花叶遮住，这可以避免重复。

再下一步工序是设色。背先染赭（要淡，亮处烘染一点即可），再染淡花青，罩薄三青，胸腹罩红紫（花青加一点洋红），胸较重，渐后渐近白（上粉），下巴用粉染粉丝，背与胸均丝毛。头染淡墨，干后罩三青丝毛，项珠用重墨点，干后染淡墨罩三青（淡），干后在黑点处再重白粉点。腿爪用淡墨勾，染后用较重红粉（或用白粉）染鳞片，嘴画法同。

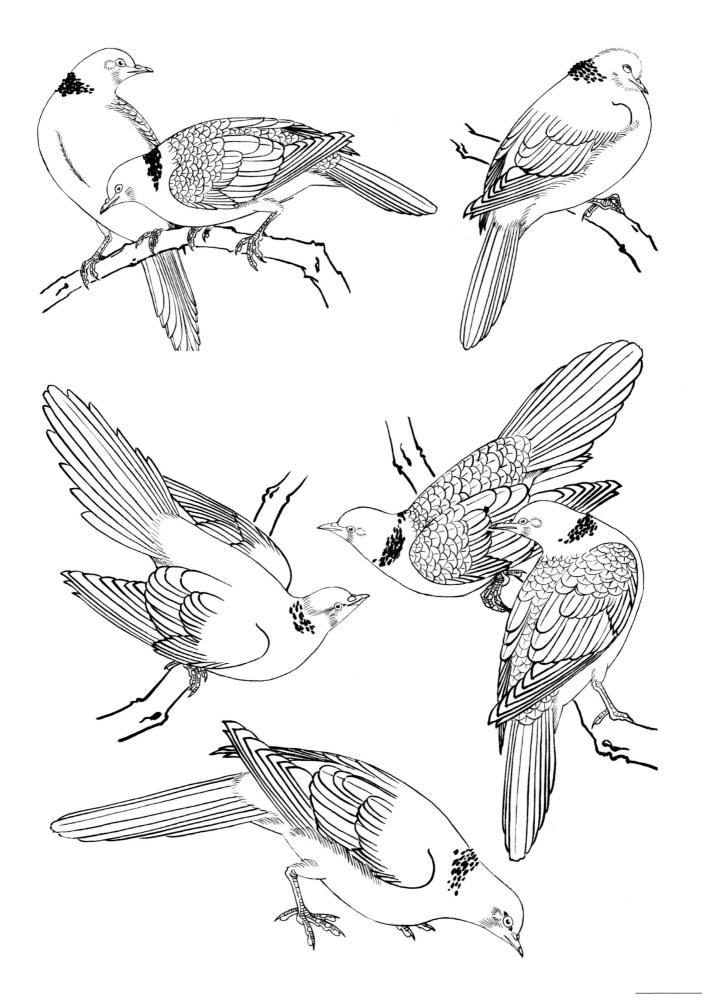

珠颈斑鸠·工笔画法二

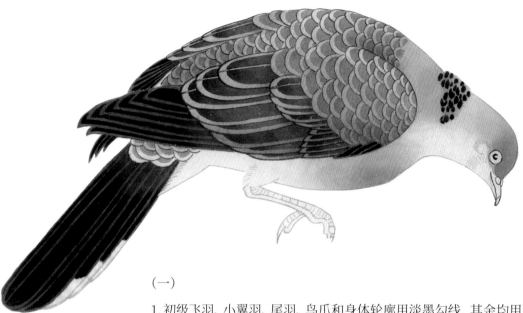

（一）

1.初级飞羽、小翼羽、尾羽、鸟爪和身体轮廓用淡墨勾线，其余均用重墨勾出。

2.用重墨填染初级飞羽、小翼羽和尾羽，要注意墨色的变化，并留出外侧尾羽上的白色端斑，画出颈侧部的斑点。

3.用中墨填染三级飞羽、次级飞羽、大覆羽和初级覆羽。

4.用较淡的墨填染鸟背、腰和翅上的小羽片。

5.用淡墨分染鸟的头、颈、翅、腰背部、尾上覆羽和胸上部等处。

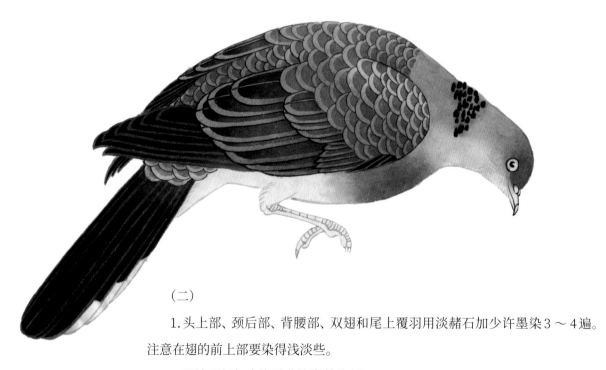

（二）

1.头上部、颈后部、背腰部、双翅和尾上覆羽用淡赭石加少许墨染3～4遍。注意在翅的前上部要染得浅淡些。

2.用淡曙红加少许墨分染鸟的胸部。

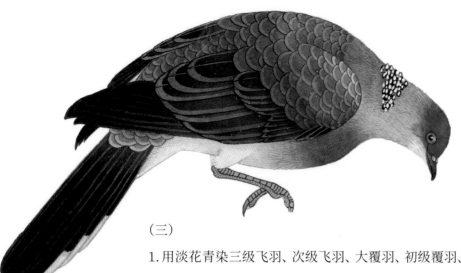

（三）

1.用淡花青染三级飞羽、次级飞羽、大覆羽、初级覆羽、鸟背中部、鸟翅中部和鸟头上部2～3遍。

2.用淡白粉染鸟的额喉部、腹部、腿、尾下覆羽和尾羽上的端斑。

3.用淡三青罩染鸟头上部3～4遍。

4.鸟头上部用三青加头青丝毛，对鸟颈部和背上部用淡赭墨丝毛，对鸟的额喉部、腹部、鸟腿、尾上覆羽和尾羽上的端斑用白粉丝尾，对鸟胸部用淡胭脂墨丝毛。

5.用厚白粉点鸟颈部的白斑。

6.用藤黄加朱磦染鸟眼的虹膜。

7.用中墨分染鸟嘴，再用中墨罩染。

8.用曙红加少许墨平染鸟爪，用重胭脂墨复勾，用白粉填染爪上的鳞片。

珠颈斑鸠·写意画法
腹部朝前的画法

（一）

用淡赭墨点染鸟胸部。

（二）

在适当的位置用重墨勾鸟嘴、眼，用朱磦墨点鸟的额、顶、枕部。用朱磦墨画鸟头部和背部感觉较厚重。

（三）

用淡墨勾鸟的额喉部，重墨点鸟颈部的黑斑，并用朱磦墨画鸟背部。

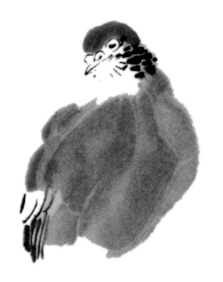

（四）

用重墨勾鸟翅的飞羽。

背部朝前的画法

（一）

用较浓的赭墨点染鸟背。

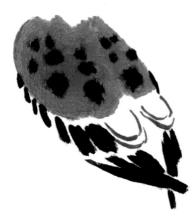

（二）

趁湿用重墨在鸟背上加点黑斑，用中墨勾三级飞羽，用重墨排点次级飞羽，勾初级飞羽。

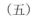（五）

用重墨在鸟背上点黑斑。用较淡的墨和较虚的笔法画树干。用中墨画鸟尾，并在鸟尾的外面用朱磦墨略勾一下，用朱砂或曙红勾鸟爪，趁湿用白粉勾鸟爪的鳞片。用淡赭墨松勾鸟的颔喉部。用淡墨通染鸟颈部的黑斑并趁湿在斑上点厚白粉。用淡朱砂或胭脂染鸟嘴，用藤黄加朱磦染眼的虹膜。

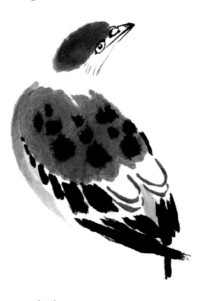

（三）

用重墨勾嘴、眼，用较重的赭墨画鸟头，并用淡赭墨加少许曙红染鸟的胸腹部，渐下渐浅。用淡墨勾鸟的颔喉部。

（四）

用重墨画鸟尾，要用力、见笔。用淡墨勾尾下覆羽。项珠先用重墨点，干后染浅墨并趁潮湿点白粉，用胭脂墨染鸟嘴，用藤黄加朱磦染眼的虹膜。用较厚的朱磦勾鸟爪，趁湿用白粉勾鳞片。颈后部略用淡赭墨填染。

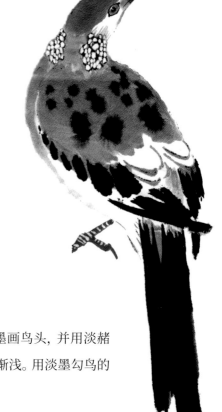

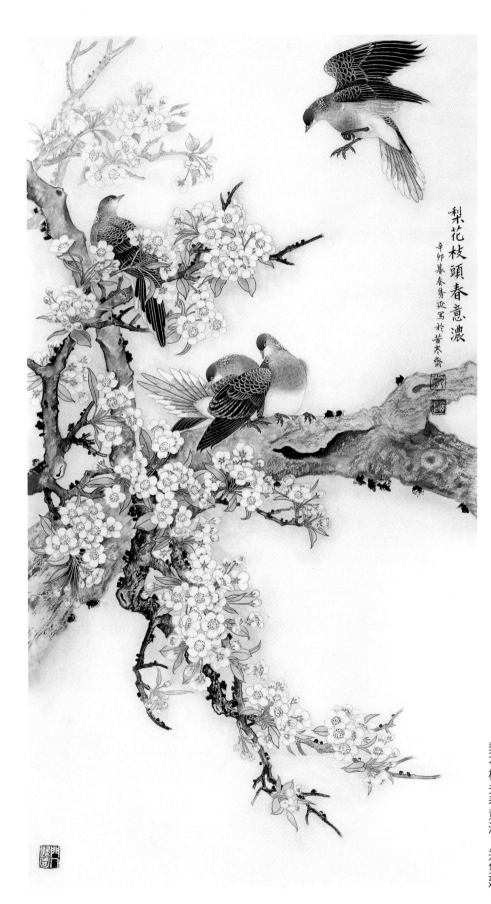

梨花枝头春意浓　郑隽延

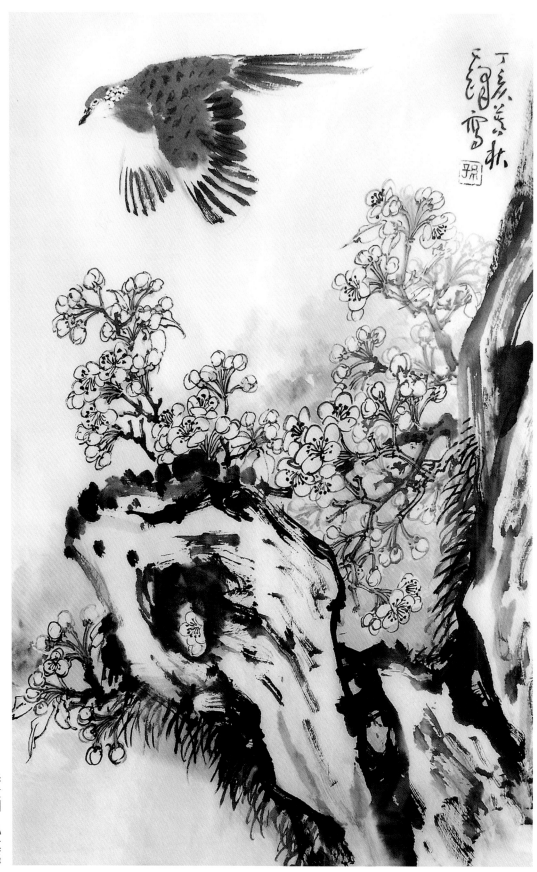

春意图　孙其峰

家鸽

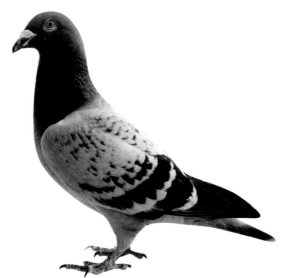

家鸽，鸽形目，鸠鸽科。鸽是一种非常聪明而温顺的鸟，深受人们的喜爱，并将之视为和平、友谊、欢乐和祥和的象征。

家鸽的祖先是野鸽中的原鸽。在漫长的历史长河中，鸽经过人们长期的驯化、培育，形成了现在的家鸽，而且逐步形成竞翔鸽、肉用鸽和观赏鸽三大鸽系。

竞翔鸽又称"通信鸽""赛鸽"，体形为纺锤形，体重500g左右。羽色以黑、灰、斑点和绛色为主。头略大，嘴稍长，视力很强。双翅有力，飞羽发达。具有强烈的归巢性和辨别方向的能力。飞翔速度快，时间持久，距离远。在古代和近代，无论是在和平时期，还是战争年代，通信鸽曾是人们传递信息的重要工具，在保证战争胜利和解救受难人员等方面立过不朽的功绩。

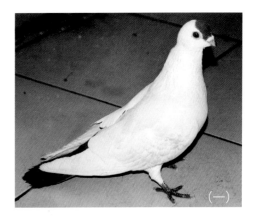

肉用鸽又名"菜鸽""肉鸽"。其特征是体型大，体重可达1000g以上。生长快，成熟早，肉质鲜美，繁殖率高，抗病力强，对发展经济和丰富人民生活有重要的作用。

观赏鸽是专供人们欣赏、品玩的鸽子，体态优美，羽毛艳丽，体形小巧，一般在200g～500g之间。这里主要介绍常见的源自我国和引自国外的优良观赏鸽。

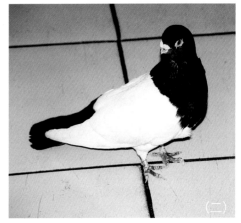

（一）点子鸽

点子鸽是我国古老的观赏鸽种。常见的是黑点子鸽和紫点子鸽，蓝点子鸽比较少见。黑点子鸽身长差异较大，小的身长为28cm～32cm，较大者身长在40cm以上。头为圆形，似算盘珠。额和顶前部有一椭圆形的大黑斑，也有的是黑色的立凤或包凤。嘴较短，上喙为黑色，下喙白色。眼睑较宽，为白色，俗称腊眼皮，虹膜为深褐色。尾羽12枚，尾羽、尾上覆羽和尾下覆羽均为黑色，而且与白色体羽交界整齐。全身的其他部分羽毛洁白，爪为紫红色。紫点子鸽的额和顶前有绛红色圆斑或立凤，尾羽和尾上、下覆羽也为绛红色，全身洁白，爪为紫红色。

（二）两头乌鸽

两头乌鸽是我国著名的观赏鸽，体长30cm～32cm。有黑两头乌鸽和紫两头乌鸽两种。前者头、颈、胸和尾部（包括尾羽、尾上覆羽和尾下覆羽）为黑色，而后者的头、颈、胸和尾部为绛红色，两者的背、腰、腹和双翅羽毛洁白，且与有色羽毛交界整齐。头为圆形，有的头上有立凤或包凤。嘴短而敦实，黑褐色。眼睑较薄，近白色，虹膜为金黄色。尾羽长12cm～13cm，排列紧密，后缘为整齐的弧线，呈棒槌状，张开时成为半圆形的扇状。腿短，爪为紫红色。

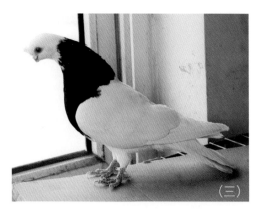

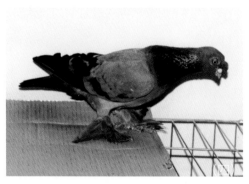

（三）颈围鸽

颈围鸽是我国古老的观赏鸽，其特点是全身洁白，只在颈部有一圈较规则的有色羽毛。根据有色羽毛的颜色，颈围鸽分为黑颈围鸽、紫颈围鸽和蓝颈围鸽。颈围鸽个体小，体长为30cm～32cm，头圆形，像旧式的算盘珠，有的头上有立凤或包凤。嘴短、为白色。眼睑为白色，虹膜为金黄色。全身羽毛紧裹身体，爪为紫红色。

（四）灰色毛脚鸽（蓝毛脚）

灰色毛脚鸽是我国古老的优良观赏鸽。个体娇小，身长为30cm。头为圆形，深蓝灰色，有的有立凤或包凤。眼睑宽大，为红色，虹膜为棕黄色。嘴短小，为肉粉色，嘴超短者为珍品。颈部为灰色并泛绿色辉光。背部浅蓝灰色，渐下渐浅，腰部近白色。靠近下尾筒处又转为深灰色。三级飞羽上部为黑色，下部为浅蓝灰色。次级飞羽9～10枚，靠内侧者上部为黑色，下部为浅蓝灰色；靠外侧者根部为浅蓝灰色，下部逐渐变为黑色。初级飞羽10枚，深灰色，下部逐渐加深为黑色。大覆羽靠内侧上部为黑色，下部为浅蓝灰色，靠外侧者为浅蓝灰色。在鸽翅上形成两条翼带。初级覆羽和中、小覆羽为浅蓝灰色。小翼羽为黑色，有浅灰色边缘。胸部浅蓝灰色，渐下渐浅，下腹部为灰白色。尾羽12枚，主、侧尾羽等长，根部为深灰色，渐下渐重，成为黑色。尾上覆羽为深灰色，尾下覆羽为灰白色。腿爪短，爪为红色，生有排成扇状的深灰色羽毛。

（五）白色观赏鸽

此鸽体形和大小与黑色及灰色观赏鸽相同。全身羽毛洁白，眼睑宽，为肉粉色，虹膜为金黄色。嘴短小，成肉粉色，鼻瘤为白色。爪上生有较长的白色羽毛，似张开的扇子，故又称之为"玉扇鸽"。

（六）玉翅鸽

玉翅鸽是我国古老的观赏鸽。全身羽毛为黑色、瓦灰色、紫辉色或灰色并杂有黑斑点（雨点），只有初级飞羽是纯白色的。其特点是体态短小，头圆，有较大的立凤或包凤，爪为红色。还有一种带毛脚的玉翅鸽，全身为辉黑色，初级飞羽和爪上的羽毛为纯白色，称为踏雪云盘鸽，这种鸽体更小，25cm～28cm，越是个体娇小，爪上的羽毛越长者越为珍贵。

（七）扇尾鸽（孔雀鸽、芭蕾鸽）

扇尾鸽是原产于印度的古老鸽种。其特点是身体呈马鞍形，尾羽多达36～38枚，尾羽长可达13cm～14cm，像一把展开的扇子，立在身后，如孔雀开屏一般。

常用爪前部行路，行路时头前后左右摇晃，像跳芭蕾。经英国和美国养鸽爱好者繁育和改良的扇尾鸽胸部圆而隆起，头向后仰，紧靠在背上，姿态动人。常见的扇尾鸽有白色、黑色和紫色三种，也有白色黑尾和白色紫尾者。

（八）衣领鸽

衣领鸽原产于印度，后经英国养鸽爱好者的多年培育而成为观赏鸽种。其特点是在鸽颈部有一圈较长而细柔的次生羽毛，将头部围绕，好像是身着盛装的贵妇人戴着一件貂毛的围巾，高雅而华贵。衣领鸽体长约38cm，头较窄长，嘴也较长，有白色、紫色、黑色和花色多种颜色。白色者通身雪白，花色者除头部是纯白色外，其余身体部分以白色羽毛为主，杂有黑色和紫色羽毛。黑色和紫色者除头部、初级飞羽、腹部、腰部、尾羽和尾上、下覆羽是白色的以外，身体的其余部分均为黑色或绛紫色。品质优良的颈羽极长，似一个大圆球将头包起，非常好看。

（九）球胸鸽

球胸鸽是由原产于欧洲的大嗉鸽经长期培育而成的。身材修长，42cm～45cm，嗉囊特别发达。当鸽发情、兴奋或激动时，就向嗉囊内吹气不止，嗉囊迅速膨胀，以致胸部高高隆起，并膨胀成圆球状。球胸鸽经常直立，胸部高耸，显得高贵而威严，走起路来像一个骄傲的绅士。球胸鸽有白色、黑色、棕黄、绛红和灰色等，有的爪上还生有羽毛。

（十）秀女鸽

秀女鸽个体娇小，体长在约25cm～28cm、性格温顺，是东方淑女鸽的一个亚种。天津地区饲养此鸽者颇多。此种鸽的色彩很柔和，头、颈、躯干、尾和双翅的初级飞羽皆为白色，只有双翅的三级飞羽、次级飞羽和各级覆羽等处为有色羽毛。且双翅的颜色有很多种，如黑、灰、棕黄、绛红、深褐、灰色带黑条斑等。颈前、胸部正中和颈后有的羽毛浮起。嘴短小、为肉粉色，爪为紫红色。东方淑女鸽原产于土耳其，后传入英、美、德等国家，改革开放后才传入我国。

（十一）紫毽鸽

紫毽鸽是一种个体矮小、身长约32cm、全身羽毛为紫红色的观赏鸽。额和顶部有"菊花凤"，颈右部生有向上突起的羽毛，嘴较短，为黑褐色，鼻瘤灰白色。眼睑较薄，为肉粉色，虹膜为金黄色。颈部羽毛泛有绿色辉光。尾较宽，尾羽18枚，尾下覆羽也较长，尾可自由地上下摆动。腿爪较短，其上有紫红色的羽毛。紫毽鸽飞上天空后会连续翻筋斗，也是一种深受人们喜爱的有趣的观赏鸽。

家鸽·姿态

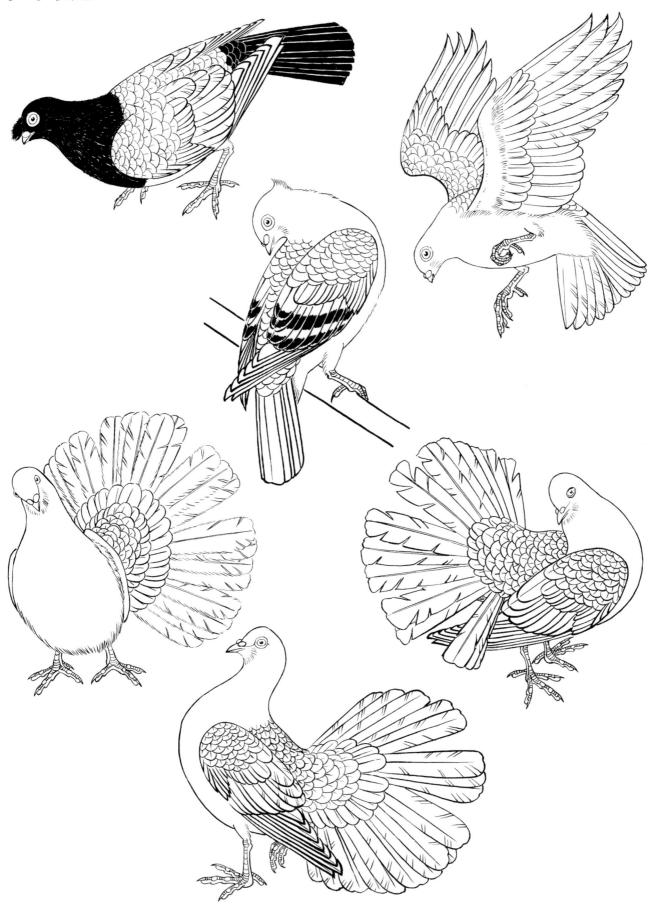

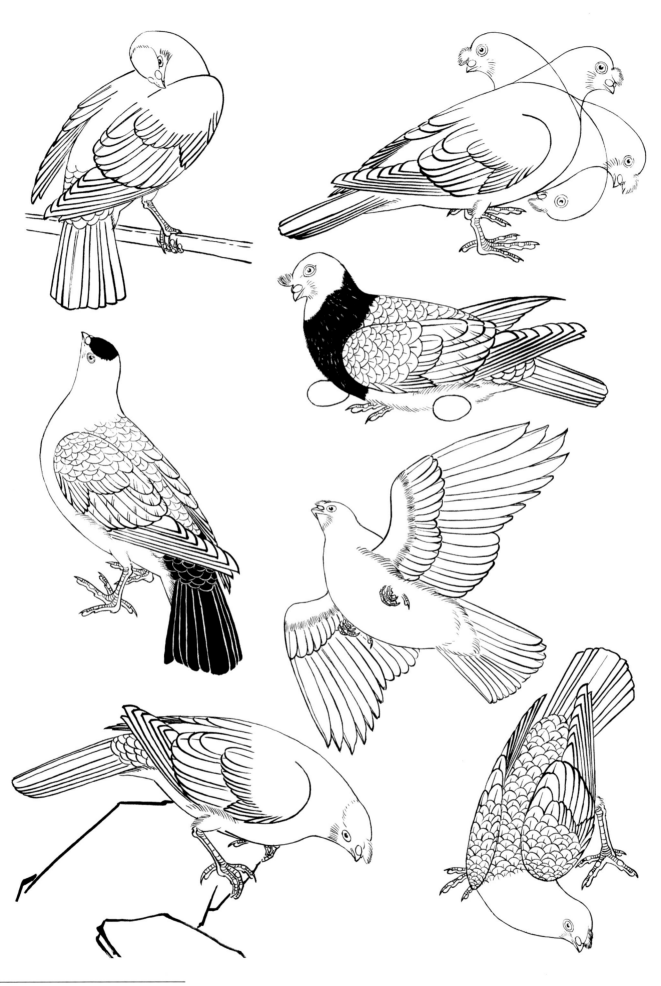

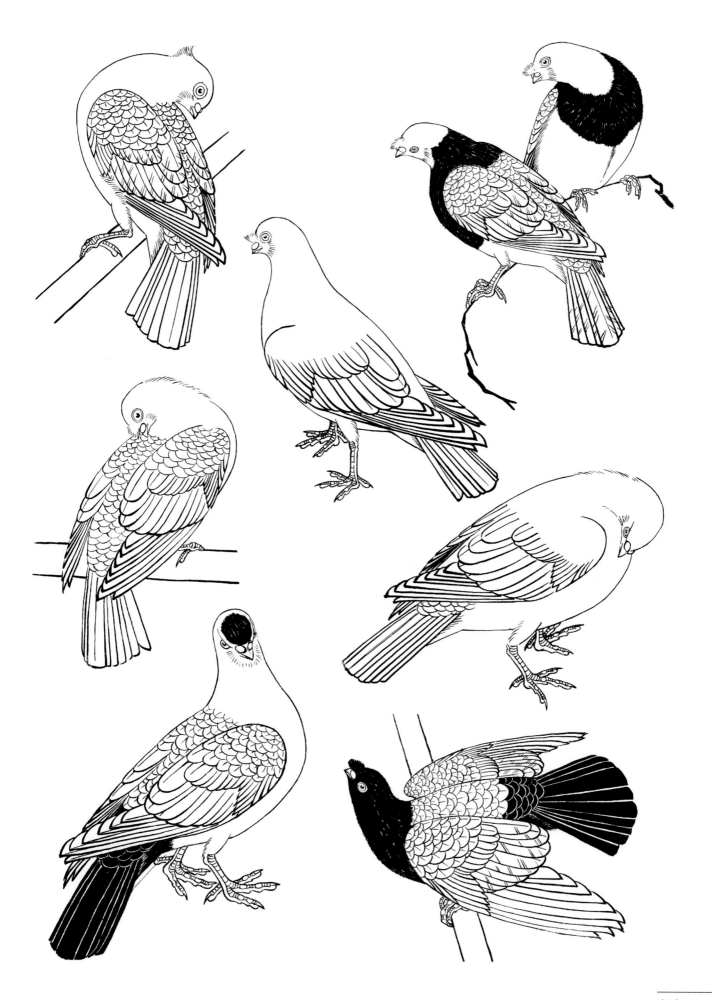

灰家鸽·工笔画法

(一)

1.用重墨勾鸽嘴、眼、双翅的初级飞羽和尾羽，用中墨勾鸽体的其余部分。

2.用中墨分染鸽头、颈部和尾羽2～3遍，最后罩淡墨。

3.用重墨填染初级飞羽、小翼羽，墨色要有变化。

4.用重墨填次级飞羽、大覆羽和初级飞羽上的黑斑。

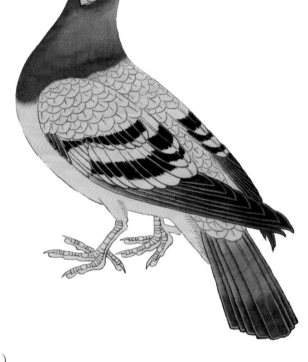

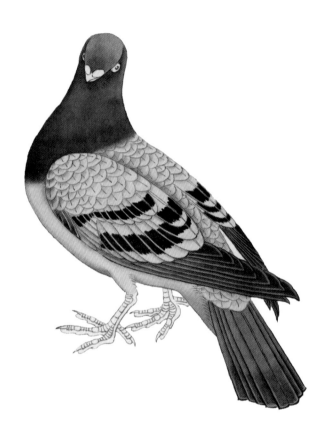

(二)

1.用淡花青墨反复罩染头颈、尾羽和初级飞羽3～4遍。

2.用淡墨分染鸽体和鸽羽。

3.用淡赭石平染鸽体2遍。

4.用薄白粉平染鸽爪。

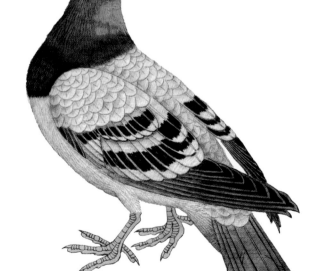

(三)

1.用淡三青平染鸽体2遍。

2.用浓三青点染鸽颈部发蓝色光辉的部分，并用浓三青在该处丝毛。鸽头颈部的其余部分用较重的花青墨丝毛。

3.鸽胸、腹、腿及尾下复羽用淡花青墨丝毛。

4.鸽嘴用淡曙红加少许胭脂分染后罩薄白粉。鼻瘤用淡墨分染后罩薄白粉。

5.鸽眼的虹膜用藤黄加少许朱磦晕染。

6.鸽爪用曙红加胭脂平染后用胭脂墨复勾。

两头乌鸽·工笔画法

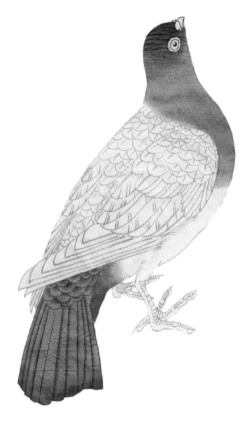

（一）

　　1.用重墨勾鸽嘴、眼、鼻瘤、尾羽和尾上复羽，其余部分用淡墨勾出。

　　2.用中墨分染鸽头、尾羽和尾上下覆羽。

　　3.用淡赭石平染鸽头、颈、胸上部、尾羽和尾上下覆羽3～4遍。

（二）

　　1.用淡曙红、胭脂和墨罩染鸽头颈部、尾羽和尾上下覆羽2遍。

　　2.用淡白粉平染鸽身的其余部分并用淡赭石分染鸽身和羽片。

　　3.用淡朱砂平染鸽爪。

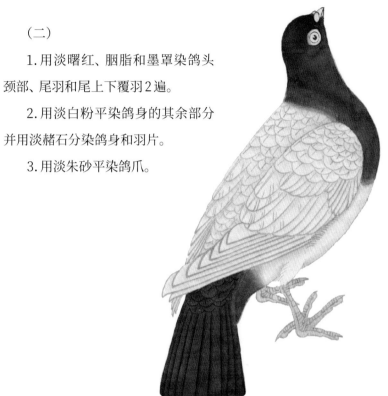

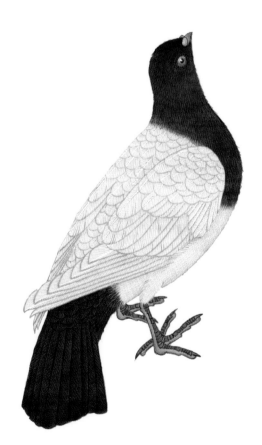

（三）

　　1.用较重的曙红、胭脂和墨对鸽头颈部、尾羽和尾上下覆羽丝毛。

　　2.用白粉对鸽体的其余部分丝毛，并在丝毛后整体罩以薄白粉，后在纸或绢的背面，相当于鸽体的白色部分，平染薄白粉。

　　3.用淡曙红分染鸽嘴后平染极薄的白粉。

　　4.对鸽的鼻瘤先用淡墨分染，然后罩以薄白粉。

　　5.用朱砂平染鸽的眼睑，然后再用较重的朱砂点点儿。用藤黄加少许朱磦染鸽眼的虹膜。

　　6.用较淡曙红分染鸽爪并填染鸽爪的鳞片，最后用淡曙红加墨复勾鸽爪。

注意：一般情况下，鸽子不在花枝或树干上停立，这在画鸽的构图上要注意。

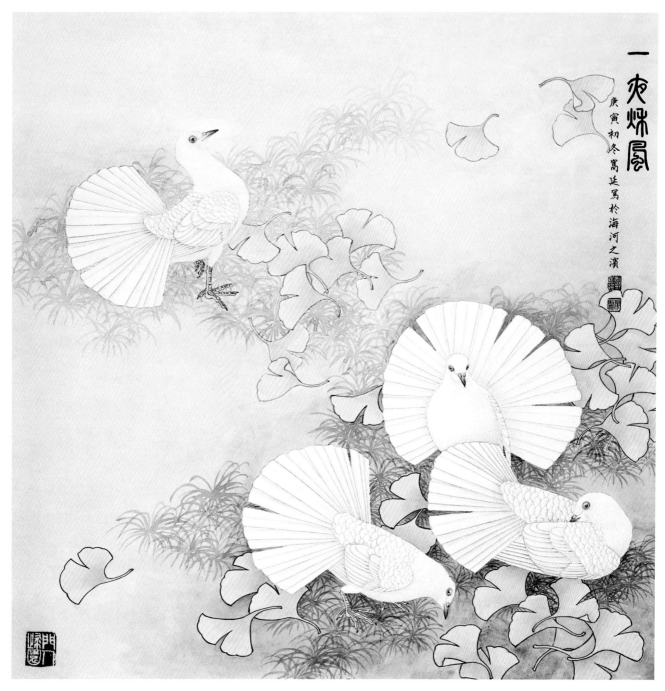

一夜秋风　郑隽延

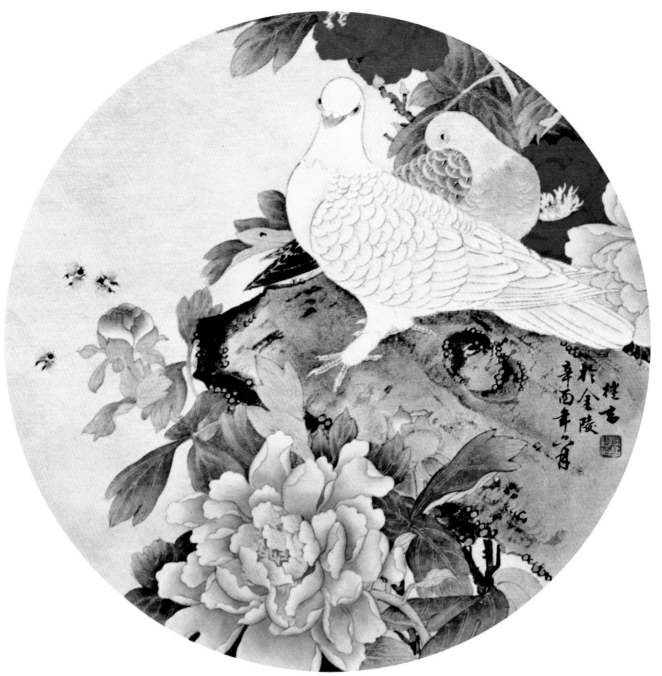

双鸽　喻继高

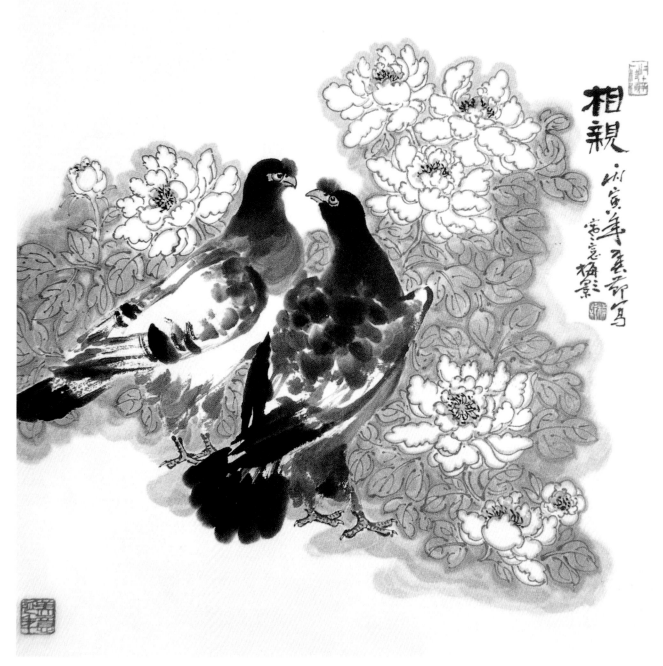

相亲　付梅影

松鸦

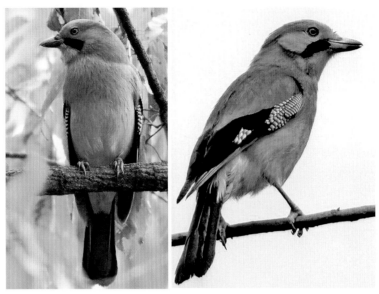

松鸦，雀形目，鸦科，作为留鸟广泛分布于我国除广西和海南以外的广大地区。

松鸦体长约32cm，头略大，看似笨拙。雄鸟嘴较粗壮，为黑色。额基、眼线为浅棕色。睑缘为深褐色，虹膜为灰蓝色，瞳孔为黑色。额喉部为更浅的棕褐色。额喉部与颊部之间有较宽的黑色斑纹，头的其余部分为深棕褐色。其额、顶和枕部的羽毛在兴奋和鸣叫时可以竖起，头顶部显得很高。背部颜色是较头、颈部为深的棕褐色。腰部颜色渐下渐浅，腰下部和尾上覆羽为白色。三级飞羽中的第一支内侧为红褐色，外侧为黑色。其余两支为黑色。次级飞羽6枚，羽轴内侧黑色，羽轴外侧上部有深蓝、浅蓝和白色相间的横斑，下部为黑色。初级飞羽10枚，为黑色，羽轴外侧上部有深蓝、浅蓝和白色相间的横斑，羽轴外侧下部为白色。大覆羽为黑色，靠外侧的大覆羽羽轴外侧下部有深蓝、浅蓝和白色相间的横斑。中、小覆羽靠内侧为棕褐色，靠外侧者为红褐色。初级覆羽羽轴内侧为黑色，羽轴外侧有蓝白相间的横斑。三枚小翼羽皆有较密的深蓝、浅蓝和白色相间的横斑。胸部为较浅的棕褐色，腹部逐渐变浅，下腹和腿毛为棕白色。尾羽12枚，主尾羽长12cm，侧尾羽较短。尾羽为黑色，根部有黑色与深灰色相间的横斑，末端有浅棕色的下缘。最外侧的尾羽为深棕褐色。尾上覆羽和尾下覆羽均为白色。爪为浅棕褐色。

松鸦多见于山地的森林中，结小群活动。平日远离人居，秋冬季偶至林缘、河谷和村庄附近的树上，以昆虫、树果和落叶松的芽苞等为食。松鸦貌似笨拙却甚为聪明，可学人语。有地方的松鸦额顶颈部为棕白色，有蓝色的纵行斑点。

松鸦·姿态

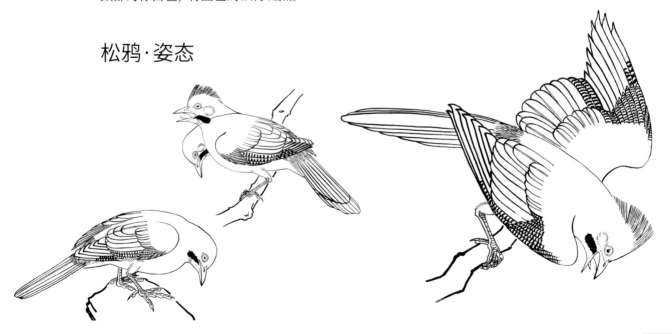

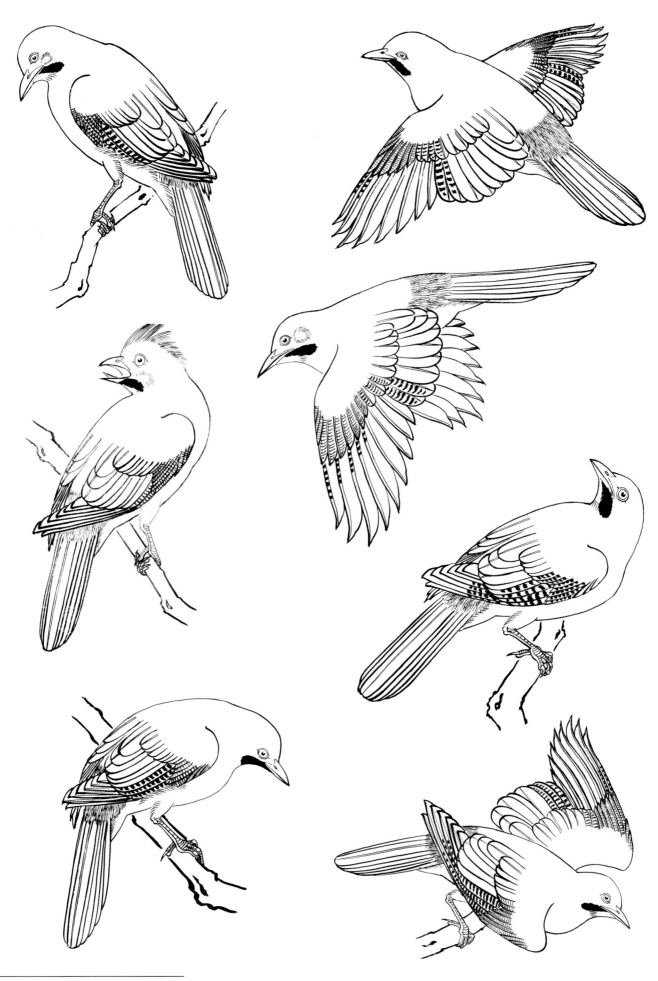

松鸦·速写和默写

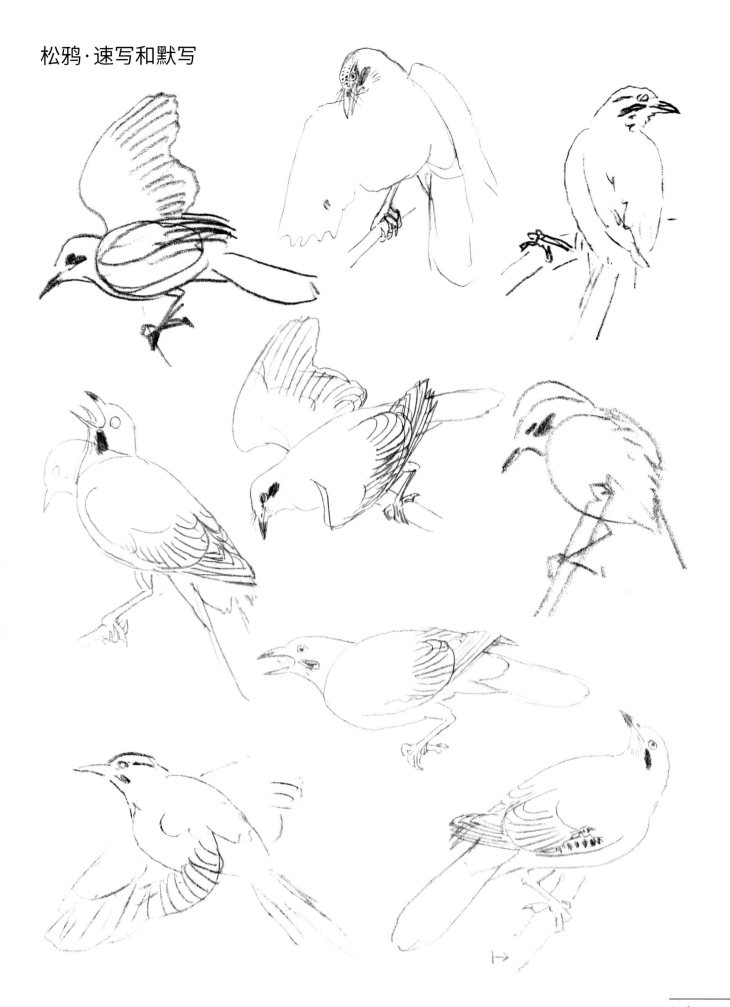

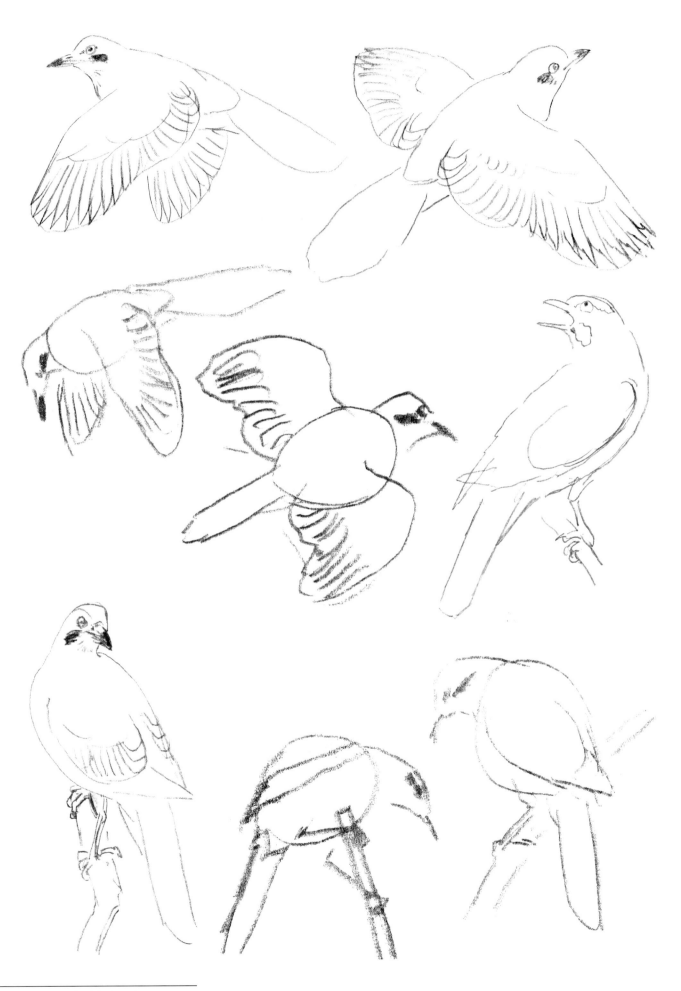

松鸦·工笔画法

（一）

1.用重墨勾鸟嘴、眼、三级飞羽、次级飞羽、大覆羽、初级覆羽和小翼羽，其余部分用淡墨勾出。

2.用焦墨劈笔丝毛法画出松鸦颊部的黑斑，再用中墨罩染。

3.用重墨填染初级飞羽和尾羽，要注意墨色的变化并留出最外侧初级飞羽的上部。

4.用重墨分染三级飞羽、次级飞羽和大覆羽，后用中墨罩染，要注意留出最外侧的大覆羽和次级飞羽。

5.用淡墨反复分染鸟头和鸟翅覆羽和初级覆羽的上方。

（二）

1.用淡赭墨加少许曙红平染鸟一、三级飞羽、次级飞羽和大覆羽4～5遍，并分染鸟头前部和鸟翅中部。

2.用淡赭加少许墨平染鸟头，颈和鸟背部2～3遍。

3.用白粉平染鸟的小翼羽、初级复羽、外侧大覆羽、外侧次级飞羽、外侧初级飞羽上部、鸟背下部、腹下部、尾上覆羽和尾下覆羽。

（三）

1.用淡赭墨分染鸟胸部、鸟腿前后和腹下部，后用淡赭墨罩染。

2.用淡赭分染鸟背下部和尾上下覆羽。

3.用淡酞青蓝和较重的酞青蓝画初级覆羽、小翼羽、外侧大覆羽、外侧次级飞羽和外侧初级飞羽上的横斑。

4.用较重的赭墨对鸟头、颈和背部丝毛。用淡赭墨对鸟胸、腹和脚丝毛。用白粉对鸟腰下部、腹下部、尾上覆羽和尾下覆羽丝毛。

5.重墨分染鸟嘴，并罩染中墨。

6.用淡墨染眼睑，用花青墨染虹膜。

7.用藤黄和少许赭石染爪，再以赭墨复勾。

松鸦·写意画法

 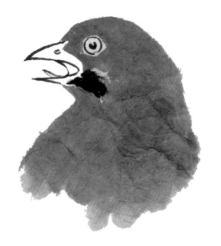

（一）

用重墨勾嘴和眼，头颌部与额之间的黑斑。

（二）

用朱磦加墨点头部，也可用赭墨点染，但用朱磦加墨点染显得重厚。

（三）

用朱磦加墨点染鸟背。

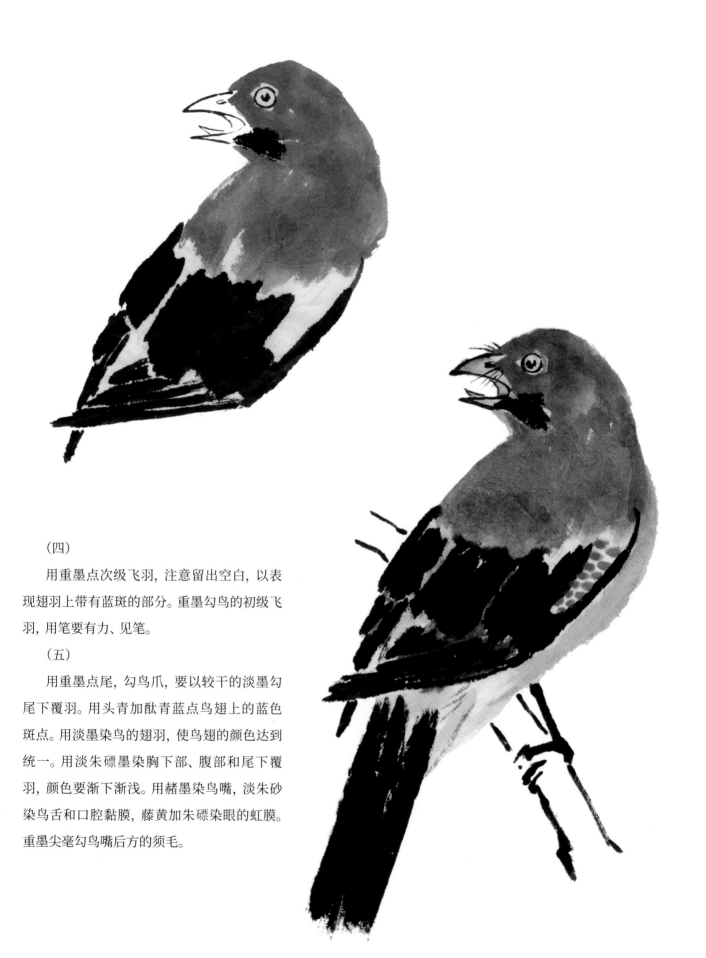

（四）

用重墨点次级飞羽，注意留出空白，以表现翅羽上带有蓝斑的部分。重墨勾鸟的初级飞羽，用笔要有力、见笔。

（五）

用重墨点尾，勾鸟爪，要以较干的淡墨勾尾下覆羽。用头青加酞青蓝点鸟翅上的蓝色斑点。用淡墨染鸟的翅羽，使鸟翅的颜色达到统一。用淡朱磦墨染胸下部、腹部和尾下覆羽，颜色要渐下渐浅。用赭墨染鸟嘴，淡朱砂染鸟舌和口腔黏膜，藤黄加朱磦染眼的虹膜。重墨尖毫勾鸟嘴后方的须毛。

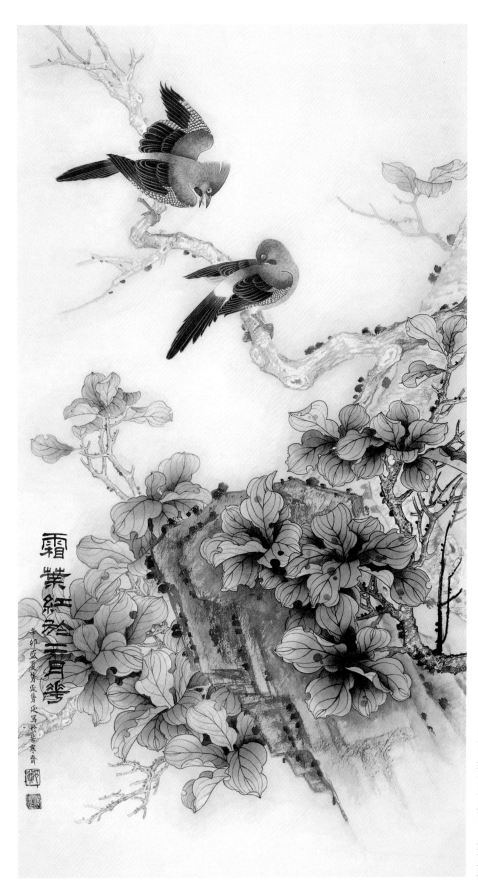

霜叶红于二月花　郑隽延

松鸦·写意范画

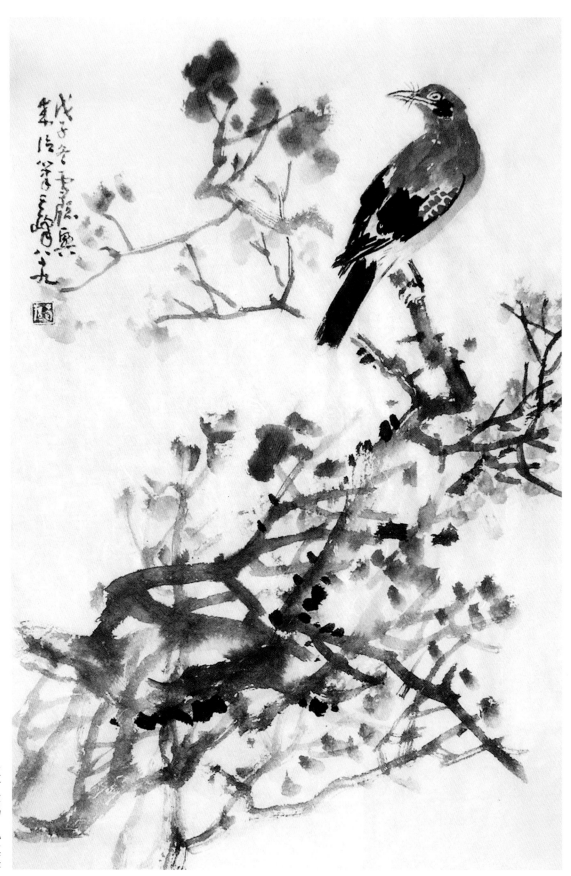

秋叶松鸦　孙其峰

白颈鸦

　　白颈鸦，又称玉颈鸦，雀形目，鸦科，留鸟，广泛分布于我国北起河北、山西，南至福建、台湾的广大地区。

　　白颈鸦体长约48cm。全身羽毛大部分为辉黑色，具有蓝紫色的金属辉光，翅和尾羽具有铜绿色的金属辉光。腹部羽色略浅，颈后、颈侧和胸上部的羽毛为白色，形成不规整的白色领环。

　　白颈鸦栖于山地、丘陵和平原，以及河滩和村落的高树上，常与大嘴乌鸦、寒鸦混群，喜于新耕田地和垃圾堆上觅食。

　　白颈鸦常和乌鸦生活在一起。乌鸦通体黑色，相貌丑陋，被认为是不祥之物而遭到人们的厌恶。但传说白颈鸦拥有值得人们称道的爱老、养老的美德。小白颈鸦在亲鸟的哺育下长大，而当亲鸟年老体衰或双目失明时，小鸟便将觅来的食物喂到老鸟的口中。所以有的地方人们称白颈雅为"孝鸟"，人们常谈"羔羊跪乳，乌鸦反哺"，王祥卧冰求鲤，孝敬父母。正因如此，画家笔下才有白颈鸦出现。

白颈鸦·姿态

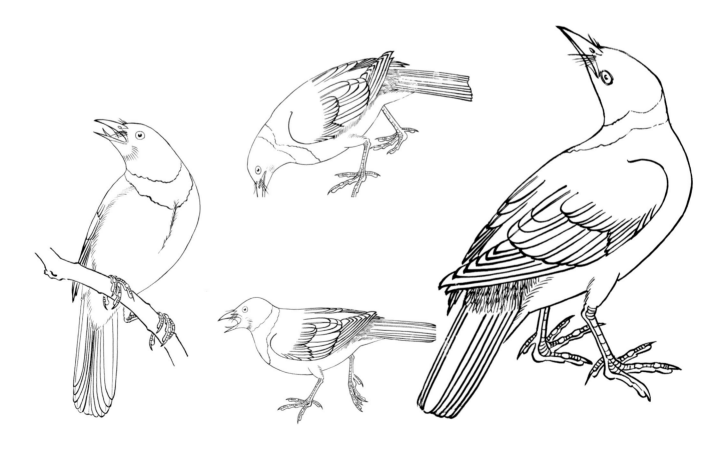

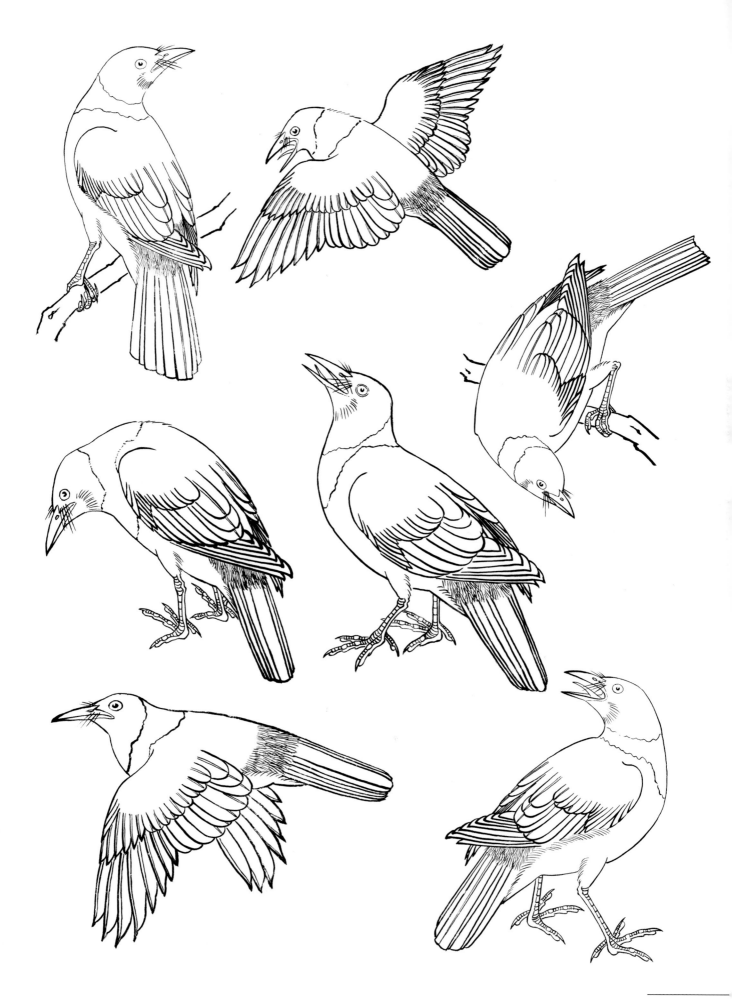

白颈鸦·工笔画法

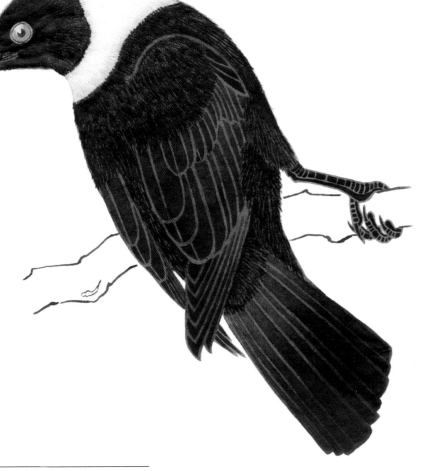

（一）

1.除嘴和眼用重墨勾外，其他鸟体的各部分均用淡墨勾。

2.用重墨填染飞羽、尾羽、大覆羽、初级覆羽和小翼羽，注意墨色要有变化。

3.用焦墨劈笔丝毛法画鸟背、腰、胸、腹、中小覆羽、鸟腿、尾上覆羽和尾下覆羽。

（二）

1.通身用中墨罩染。

2.颈部的白色环形区用薄白粉通染，干后用淡赭分染，再用白粉丝毛。

3.眼睑用淡墨平染，鸟眼的虹膜用藤黄加少许朱磦分染。

4.用重墨填染鸟爪鳞片和趾甲，再用中墨通染。

5.用重墨画嘴根部的须毛。

白颈鸦·写意画法一

（一）

用重墨勾嘴和眼。

（二）

用重墨点染头部，注意笔要略干，要见笔。

（三）

用重墨点染鸟背和次级飞羽，用笔要整，要见笔。笔与笔之间要留有空隙。

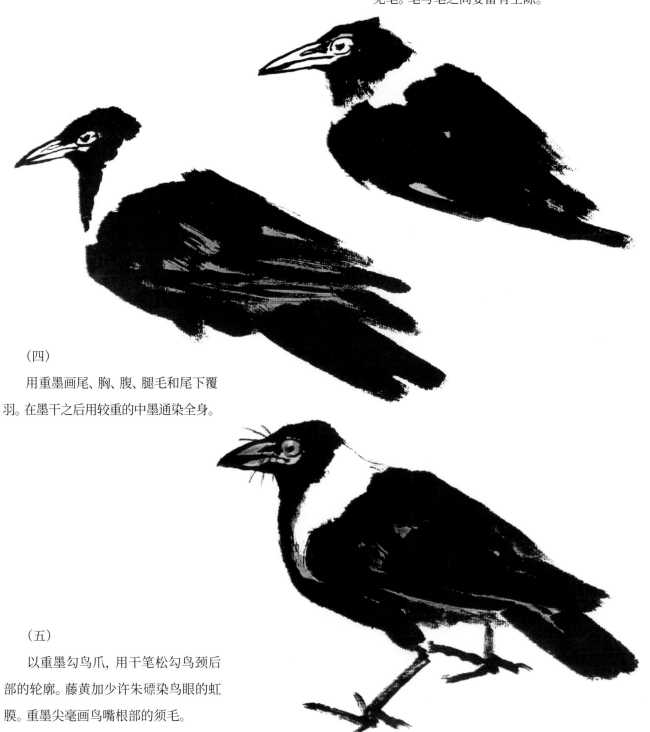

（四）

用重墨画尾、胸、腹、腿毛和尾下覆羽。在墨干之后用较重的中墨通染全身。

（五）

以重墨勾鸟爪，用干笔松勾鸟颈后部的轮廓。藤黄加少许朱磦染鸟眼的虹膜。重墨尖毫画鸟嘴根部的须毛。

白颈鸦·写意画法二

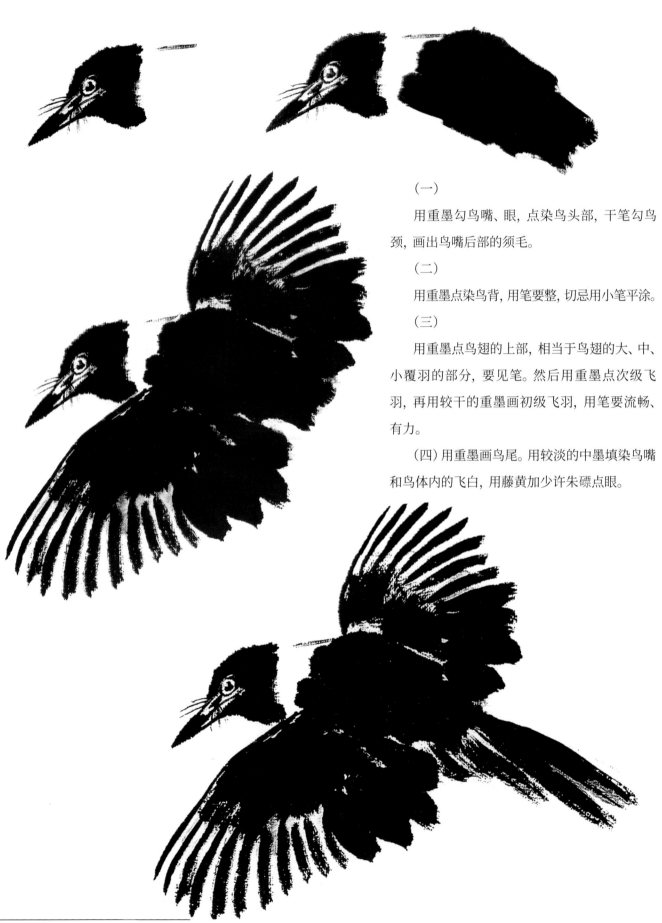

（一）

用重墨勾鸟嘴、眼，点染鸟头部，干笔勾鸟颈，画出鸟嘴后部的须毛。

（二）

用重墨点染鸟背，用笔要整，切忌用小笔平涂。

（三）

用重墨点鸟翅的上部，相当于鸟翅的大、中、小覆羽的部分，要见笔。然后用重墨点次级飞羽，再用较干的重墨画初级飞羽，用笔要流畅、有力。

（四）用重墨画鸟尾。用较淡的中墨填染鸟嘴和鸟体内的飞白，用藤黄加少许朱磦点眼。

白颈鸦·创作小构图

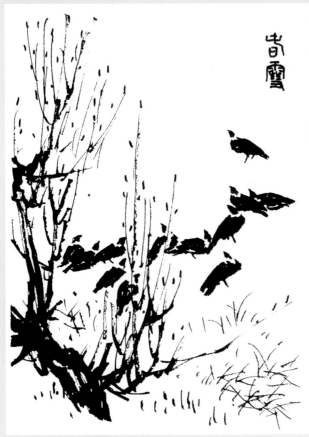

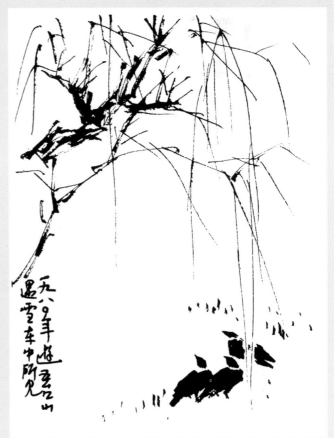

白颈鸦·教学小稿

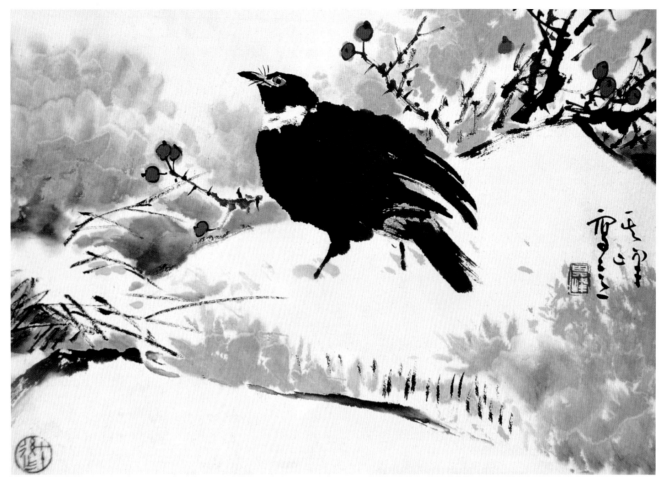

白颈鸦　孙其峰

画法

　　白颈鸦的画法与八哥的画法相同，要注意留出颈上的白圈。画鸦用笔不要勤续墨，在翅尖或尾末出现几笔飞白干笔，既见笔又有变化。鸦的轮廓切忌画得太光齐平板，有些地方，如前胸、背部可慢行笔，使墨色渗出一些，自然生动，避免平实乏趣。勾土坡时用笔要时有时无，虚实兼用，不足处用淡墨染地来补足。雪枝在画法上与无雪枝大致相同，只是要注意留出着雪的部位来。这里加了几个红果，有提醒画面的作用。处理背景时，要注意有白有灰的变化。

画理

　　在白纸上画重墨色的鸟，容易形成过头的黑白反差，要想避免这种缺点，可用以下办法：一是使墨色自然渗出，使之形成一个自然的中间色调——灰。二是鸟的轮廓也可见些干笔，干笔也是一种中间调。三是如果已经把轮廓画得光整无变化，可在干后用淡墨在必要处加皴中间的调子。这是补救的方法，在收拾画面时常常用得上。

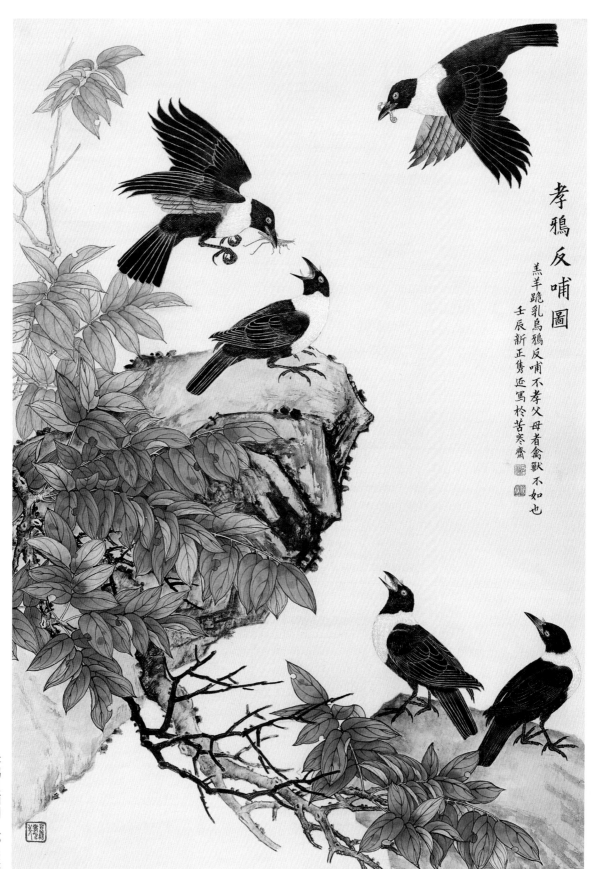

孝鴉反哺圖

羔羊跪乳烏鴉反哺不孝父母者禽獸不如也

壬辰新正雋延寫於苦寒齋

孝鸦反哺图　郑隽延

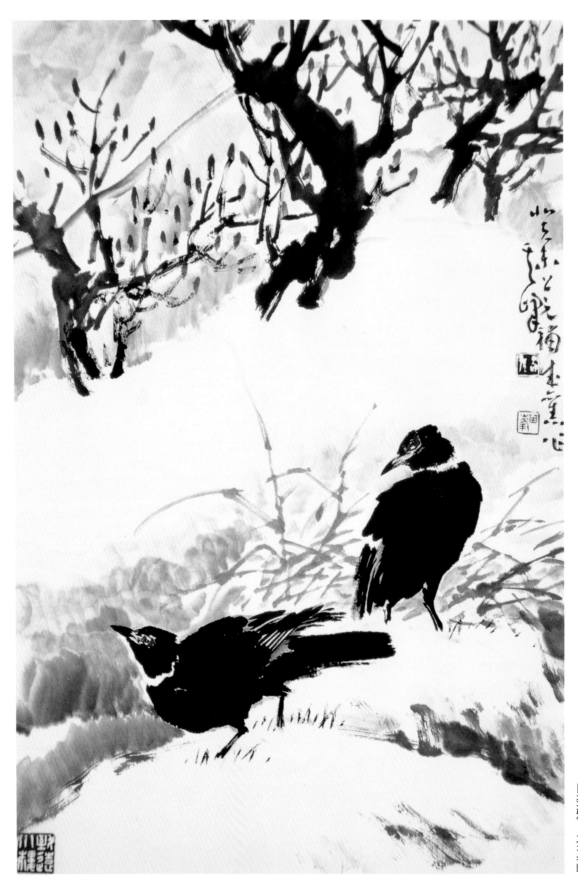

白颈鸦　孙其峰

鸳鸯

鸳鸯，雁形目，鸭科，雄鸟羽色极为艳丽，作为夏候鸟主要分布于我国的内蒙古、黑龙江、吉林、辽宁及河北等地，主要分布于江苏、浙江、湖南、湖北、广东、广西和云南等地。

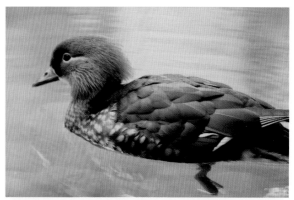

雌鸳鸯体长约38cm，嘴呈黑褐色，上喙前端有一卵圆形白色隆起，嘴基部有白色细环，头部大部分为黑褐色，眼周为白色，向后有较细长的白色贯眼线，延伸到枕下部。颏喉部为白色，头上也有少量冠羽，在兴奋或受惊吓时可以稍作竖起。颈部羽毛为黑褐色，细长，斜向后下方，与对侧颈羽在颈后部交汇。背腰部为深褐色。三级飞羽较宽大，末端略尖，为黑褐色。次级飞羽8～9枚。羽轴内侧为深褐色。羽轴外侧靠内侧者为带金属辉光的蓝色，并有白色后缘；靠外侧者为黑色，上部有横行白斑，下部有白色下缘，在翅上形成两条白色

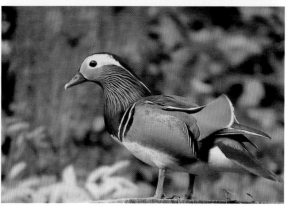

条斑。初级飞羽10枚，羽轴外侧为黑褐色，并有白色细外缘，羽轴内侧为浅褐色。其余各翼羽均为黑褐色。胸上部为棕褐色，并有较细密的浅棕色纵斑。尾羽12枚，长约6cm～7cm，为深褐色。尾上覆羽为深褐色，尾下覆羽为白色。腿毛部为白色，爪为灰褐色，趾间有蹼，后趾短小。

雌鸳鸯的羽毛季节性变化不大，而雄鸳鸯的羽毛有明显的季节性变化。春季雄鸳鸯的羽毛非常艳丽，而到了夏季，雄鸟头上的冠羽逐渐脱落，原来带有金属辉光的头前部的翠绿色和后部的赤铜色的冠羽消失了，头部变成了近似雌鸟的灰褐色，眼上、眼后的白色区消失了，只剩下白色的眼圈和眉线。鸟嘴也变为暗红色。颊部和颈部漂亮的翎羽逐渐脱落，直至消失。颈部和胸前部带有绛紫色金属光辉的羽毛，胸侧部黑白相间的两条羽带也不见了，代之以黑褐色带有棕色纵斑的羽毛。鸟翅上部黑白两色的肩羽也换掉了。肋部浅棕色有细密平行横斑的羽毛变成深棕色带有浅棕色斑块的羽毛。两侧翅上美丽的帆状银杏羽先后脱落，从远处看很难与雌鸟区分。

鸳鸯栖息在山涧、溪流、江、河、湖畔、沼泽和湿地等地方。冬季结成60～70只的大群，集体活动，夏季多雌雄成对活动。它们白天在空中飞翔，在水上游弋、觅食，在岸边梳理羽毛，夜宿在江、河，湖边的树丛下或土坑内，以草籽、谷物、植物根茎、蜗牛、水生昆虫和小鱼等为食。

鸳鸯在我国自古至今都深受广大人民的喜爱，这不仅仅是因为鸳鸯优美的体态和艳丽的色彩，更是因为人们把鸳鸯视为恩爱夫妻的象征。因此，鸳鸯不仅是中国花鸟画的重要题材，也是制作石雕、玉雕、木雕、剪纸等工艺品的重要题材。

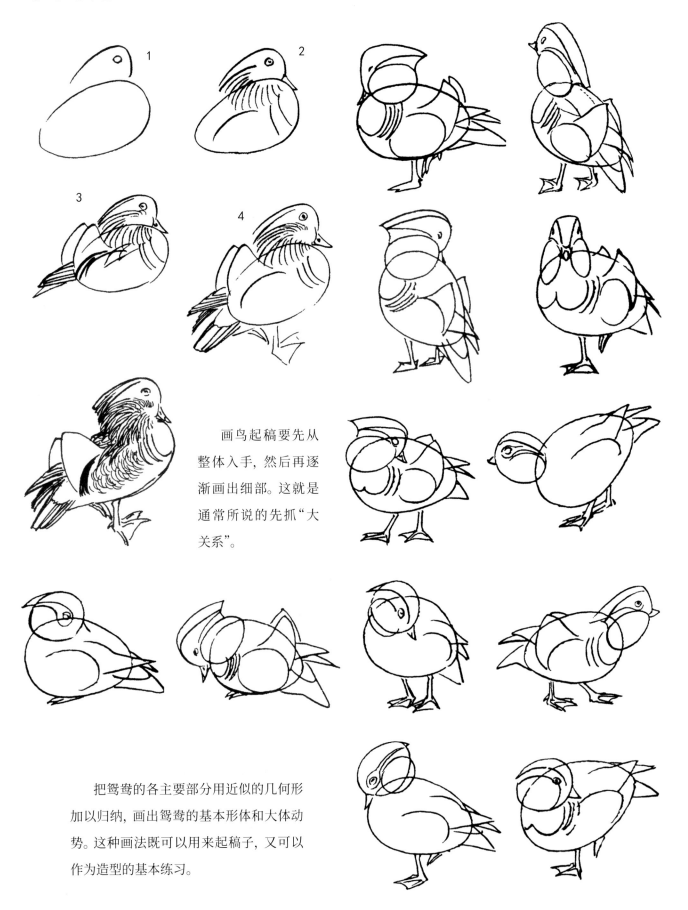

画鸟起稿要先从整体入手，然后再逐渐画出细部。这就是通常所说的先抓"大关系"。

把鸳鸯的各主要部分用近似的几何形加以归纳，画出鸳鸯的基本形体和大体动势。这种画法既可以用来起稿子，又可以作为造型的基本练习。

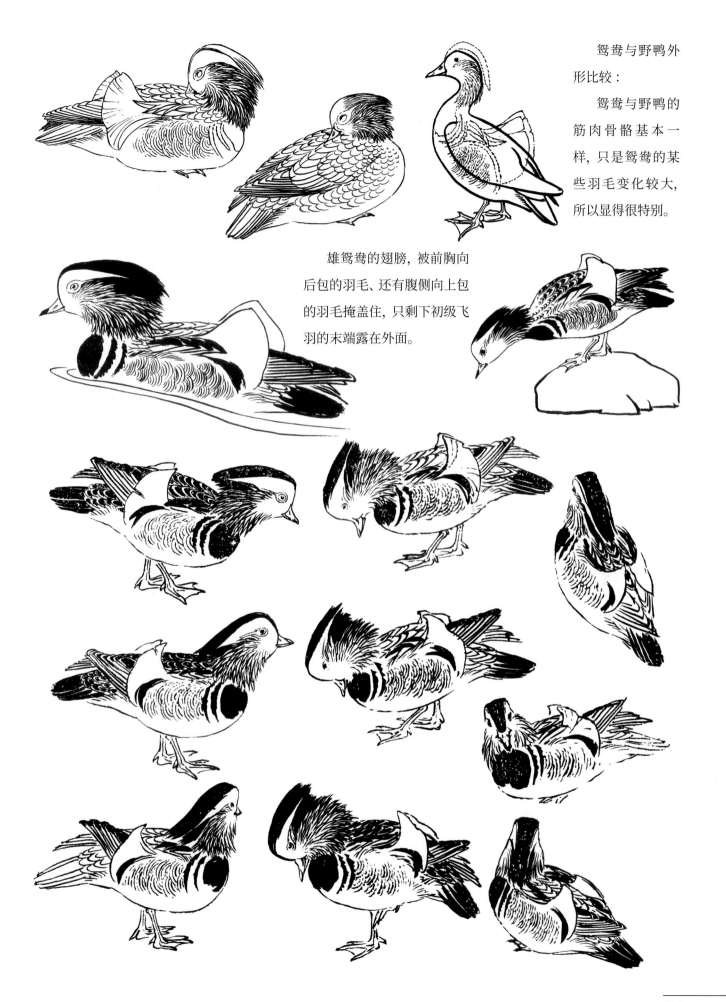

鸳鸯与野鸭外形比较：

鸳鸯与野鸭的筋肉骨骼基本一样，只是鸳鸯的某些羽毛变化较大，所以显得很特别。

雄鸳鸯的翅膀，被前胸向后包的羽毛、还有腹侧向上包的羽毛掩盖住，只剩下初级飞羽的末端露在外面。

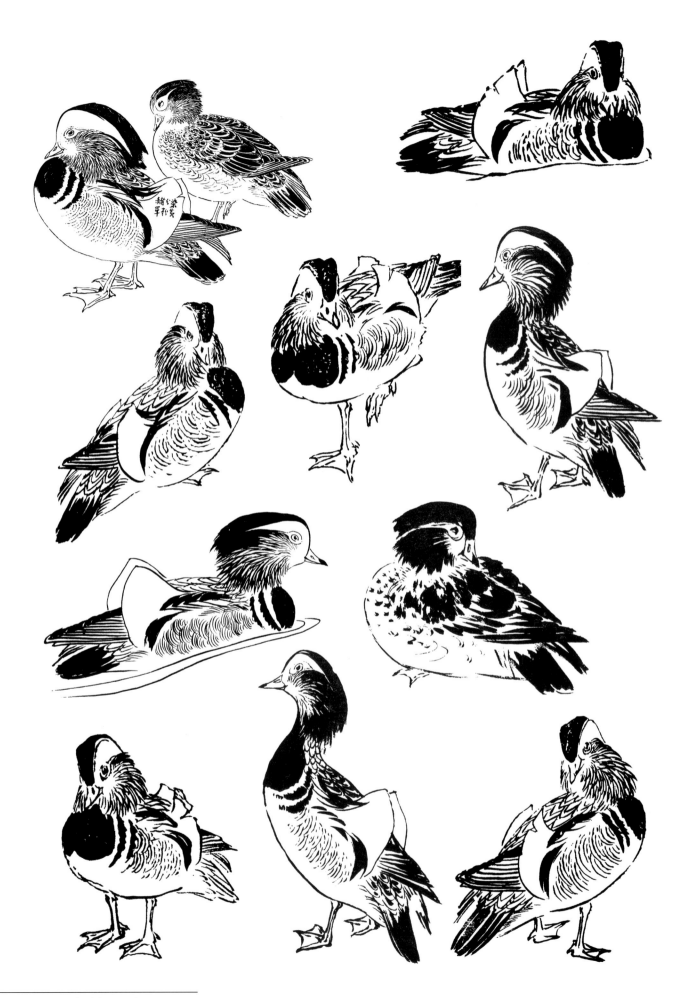

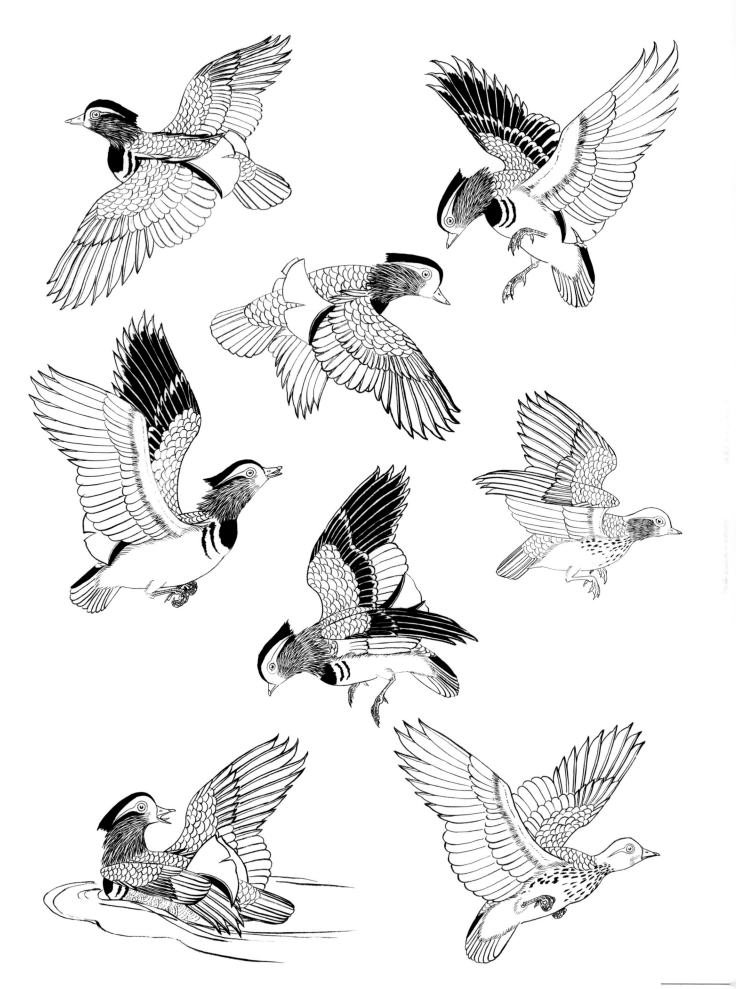

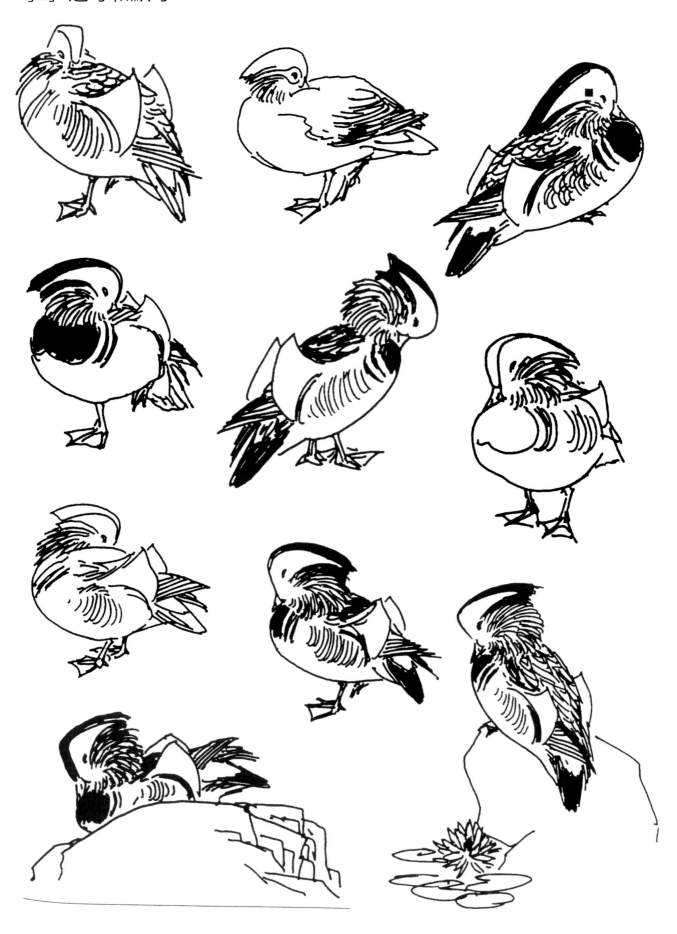

雄鸳鸯·工笔画法

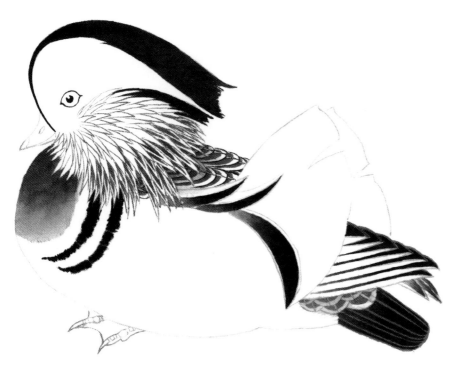

（一）

1.先用淡墨勾出鸳鸯的轮廓，再勾颈部的翎羽、银杏羽、肩羽、初级飞羽、尾羽和尾上覆羽等。重墨勾眼和背羽。

2.用重墨画冠羽和颈部的黑羽、银杏羽下部、肩羽上部的黑色部分、尾羽和三级飞羽。用重墨劈笔丝毛法画胸侧部的黑色横带。

3.用中墨填染颈部大翎羽和背羽，分染胸前部。

4.用淡墨填染尾上覆羽并分染背羽。

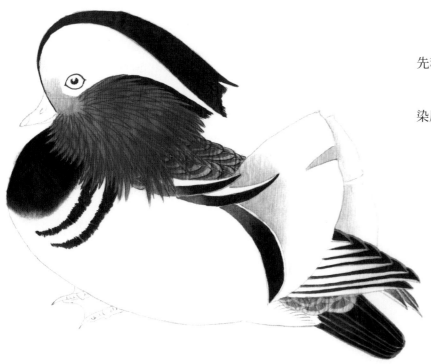

（二）

1.用藤黄加少许朱磦分染雄鸳鸯的眼先和颈前部的羽毛。

2.用赭石分染银杏羽，平染背羽，分染尾上覆羽。

3.用曙红、胭脂和墨分染胸前部。

4.用朱砂平染颈部翎羽。

5.用白粉画雄鸳鸯的眼纹。

1.用曙红加少许胭脂填染颈部羽毛，并对颈下部羽毛进行分染，后平染朱磦。

2.用三青分染背羽。

3.用赭石加藤黄平染银杏羽，注意留出羽后缘的白边。

4.用淡赭分染肋部，并用劈笔丝毛法以赭石加少许墨画肋部的羽纹。

5.用极淡的藤黄加少许赭石对鸟头部眼纹上方的白色部分进行分染，然后罩淡白粉。

6.用较厚的白粉填染肩羽上部，银杏羽后部和初级飞羽的外缘。

7.对胸下部、腹部和尾下覆羽平染白粉后部用淡赭分染，再用白粉丝毛。

8.用曙红、胭脂加少许墨对胸前部丝毛。

9.用头绿罩染额顶部冠羽，用头青罩染冠羽右部、三级飞羽下部和银杏羽下部。

10.用朱磦平染嘴、爪，并用胭脂加墨复勾，用赭墨染眼的虹膜。

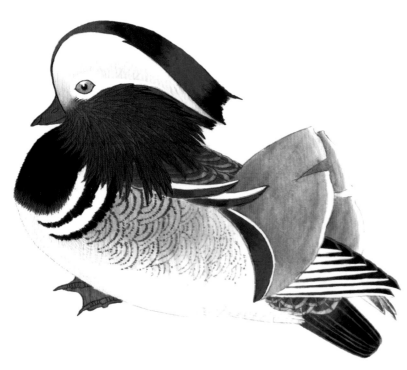

雌鸳鸯·工笔画法

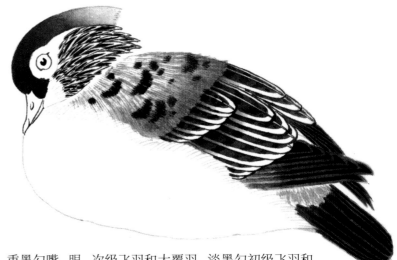

（一）

1.用淡墨勾雌鸳鸯的轮廓，中墨勾颈羽，重墨勾嘴、眼、次级飞羽和大覆羽，淡墨勾初级飞羽和尾羽。

2.用中墨分染头部。

3.用劈笔丝毛法以淡墨点丝背羽、中小覆羽和尾上覆羽，并以淡墨分染，用重墨点斑。

4.用重墨填染颈羽，初级飞羽和尾，要注意墨色的变化。

5.中墨填染次级飞羽、大覆羽，并用重墨点斑。

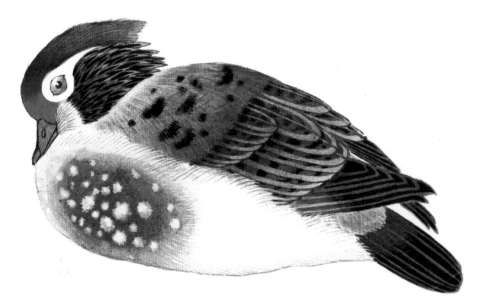

（二）

　　1.用淡花青墨分染头颈部，用三青分染额顶部，并用较重的花青墨对头部丝毛。蘸白粉平染颏喉部，用淡花青分染后用白粉丝毛。

　　2.背部、次级飞羽、大覆羽和尾上覆羽等处用淡赭平染。

　　3.胸部和肋部用淡赭墨分染2～3遍，趁湿用厚白粉点斑。

　　4.腹部和尾下覆羽先用淡白粉平染，后用淡赭分染，用白粉丝毛。

　　5.对初级飞羽和尾羽用中墨罩染1遍。

　　6.用淡花青墨染嘴，用白粉画眼周和眉纹，用赭墨染眼的虹膜。

雄鸳鸯·写意画法

|（一）|（二）|（三）|

　　先用重墨干笔勾鸳鸯的额、冠羽和白色眉线下方的黑羽。

　　用淡墨勾嘴和眼。

　　用中墨点丝颊部和颈部的羽毛，用墨要淡，要见笔。

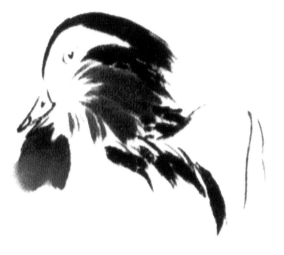

（四）

用重墨画三级飞羽并勾银杏羽，用重墨点背部羽毛，用胭脂墨点染胸前部。

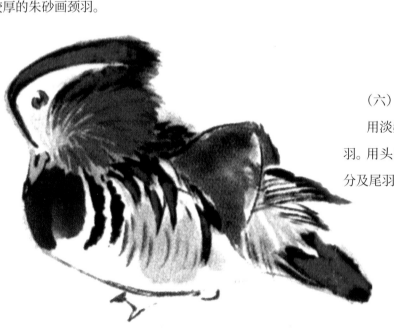

（五）

用重墨点胸后部的弧形纹，勾初级飞羽，点尾羽。用淡墨干笔松勾胸、腹、尾上覆羽和尾下覆羽的轮廓。腹侧部用较淡的赭石或藤黄加墨（秋香绿）点染，并趁湿用淡墨虚笔画纹。用赭石或朱磦加墨，也可用粉黄蘸赭点染银杏羽。用较厚的朱砂画颈羽。

（六）

用淡赭染眼先、眼后和额部。用淡赭墨染尾上覆羽。用头青罩染冠羽、三级飞羽和银杏羽的黑色部分及尾羽。用中墨勾爪，用朱磦染爪和嘴。

鸳鸯·创作小构图

 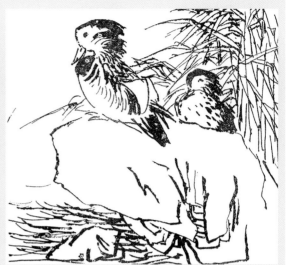

鸳鸯·孙其峰教学小稿

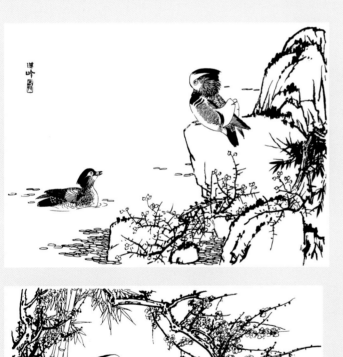 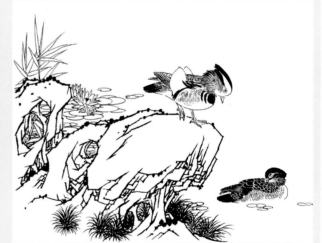

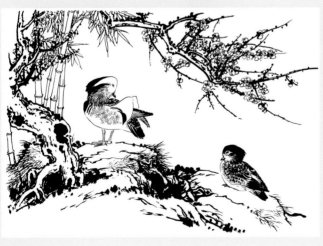 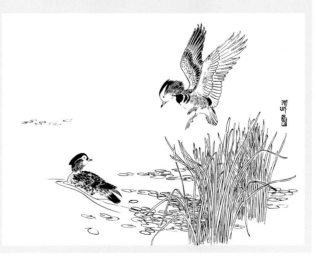

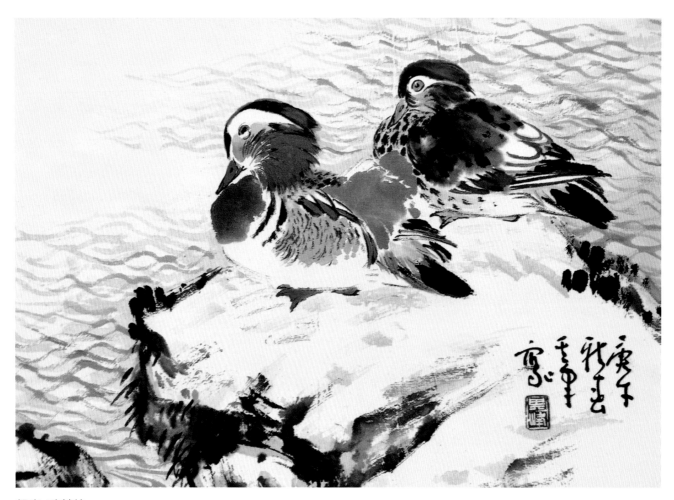

鸳鸯 孙其峰

画法

　　鸳鸯雄雌羽色不同，画法各异。雄鸳鸯须先落墨后设色。嘴与眼用重墨勾，冠羽用重墨画，头部羽组先用中墨打底，也可直接用胭脂或朱磦画，前胸部用朱砂胭脂调墨点染，接画胸侧两道重墨斑，再画肩羽（半边墨半边白）。银杏羽用赭（略调墨）画，银杏羽亦可勾轮廓填色。接下来用重墨画翅与尾，两肋羽毛上翻，包住了翅膀的下缘，肋部有细横纹，可先用淡赭或用藤黄略加墨点染，趁湿画中墨横纹。用浓朱砂在头部羽组上重画一遍，笔与笔间略留空隙。干后用朱磦调粉染脸部，留出白眉部分，冠羽近眉处末端可略染头绿，最后在眉上、下腹、飞羽的白处染粉。嘴填朱砂，脚用朱砂直接点染，也可用勾填法。雌鸳鸯通身为暗竭色，嘴及眼可先用重墨勾出，头与背可用中墨点，趁湿点重墨背斑。胸可用干墨侧锋勾出轮廓，点缀以较干淡之小圆斑，翅尾用重墨画，腹染淡赭，嘴染黄，脚用淡墨染。

画理

　　凡羽色复杂的鸟，处理色彩时可适当归纳一下使它简化单纯一些，切勿画得过分"花""乱"。具体方法就是尽量使各种色彩中有共同的色调。例如这里的雄鸳鸯就较多地使用了一些赭或其他的暖色。

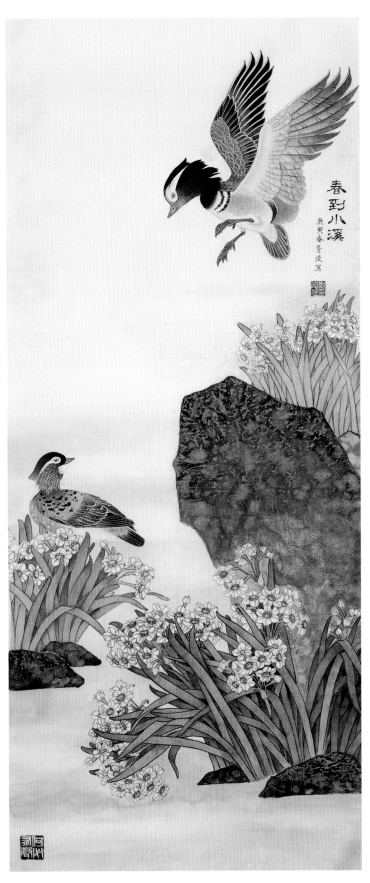

春到小溪　郑隽延

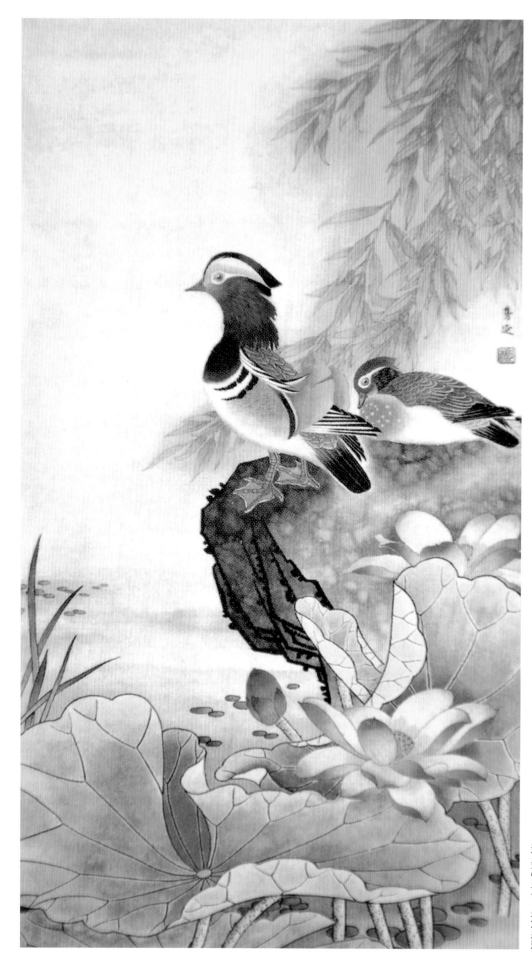

和美情深　郑隽延

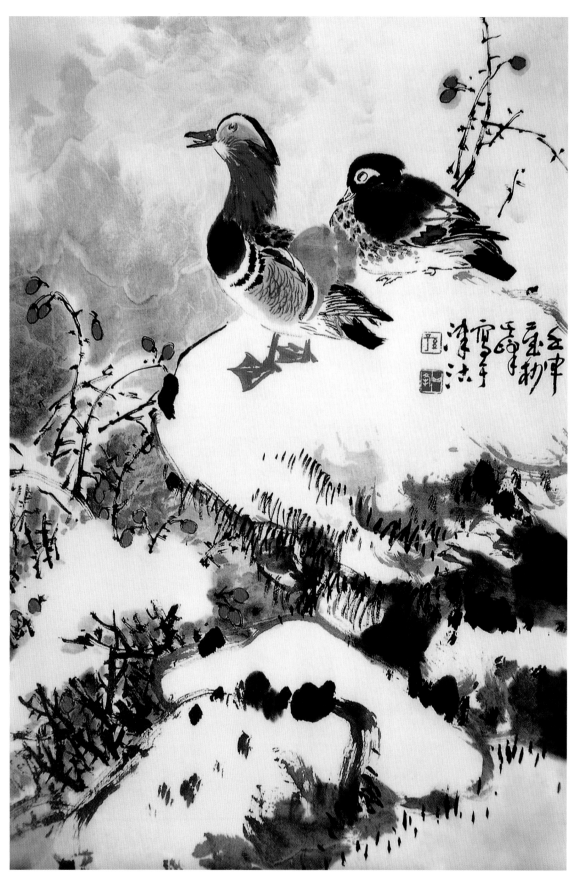

鸳鸯　孙其峰

鹬

鹬，鸻形目，鹬科。鹬科的鸟为数不少，体长在30cm～50cm之间的鹬主要有鹤鹬（约33cm）、青脚鹬（约35cm）、中杓鹬（约36cm）、斑尾塍鹬（约37cm）和黑尾塍鹬（约38cm）等。这些鸟作为夏候鸟，主要分布于我国黑龙江、内蒙古、吉林和辽宁等地。作为冬候鸟主要分布于我国云南、贵州、广东、广西、福建和台湾等地。在南北之间的广大地区为旅鸟。

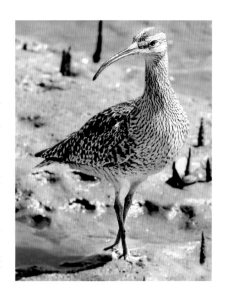

杓鹬，头为长圆形，嘴长8cm，向下略弯曲，为黑色。上嘴基为浅红色，下嘴基为浅黄色。额、顶、枕正中有一条棕白色冠纹，两侧有较宽的黑褐色侧冠纹。眉线为浅棕白色。眼睑为棕白色，虹膜为暗褐色，过眼线为黑色。颊部为浅棕白色，有浅褐色羽干纹。颈部较长，为浅棕白色，有浅褐色羽干纹。背部羽毛为深褐色，有浅棕白色羽缘和黑褐色羽干纹。腰部为白色，有稀疏的浅褐色横纹。三级飞羽和次级飞羽较长，末端尖，黑褐色，有浅棕色横斑。初级飞羽为黑褐色，在拢翅时几乎完全被次级飞羽覆盖，只露出末稍。大、中、小覆羽末端较尖，为深褐色，有浅棕色白色羽缘和黑褐色羽干纹。胸部为浅棕白色，有浅褐色羽干纹，腹部和肋部为浅棕白色，有浅褐色横斑，横斑渐下渐稀疏。尾短，平尾状，为浅灰褐色，有黑褐色横斑。尾上覆羽为灰白色，有浅褐色斑。尾下覆羽为污白色，有稀疏的浅褐色斑。腿毛污白无斑，跗跖长约5.5cm，青灰色中间趾长约3.5cm，后趾很短。

鹬生活在海滩、江河、湖泊和水库等地，以螺、小鱼、虾和水生昆虫等为食。它们嘴长、颈长、腿长，便于涉水和在水中觅食。

鹬·姿态

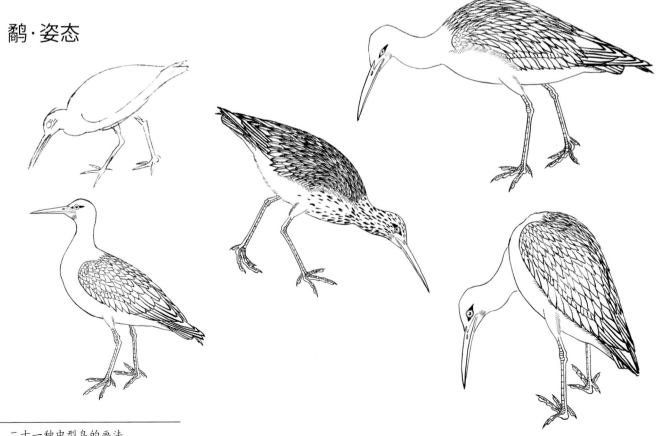

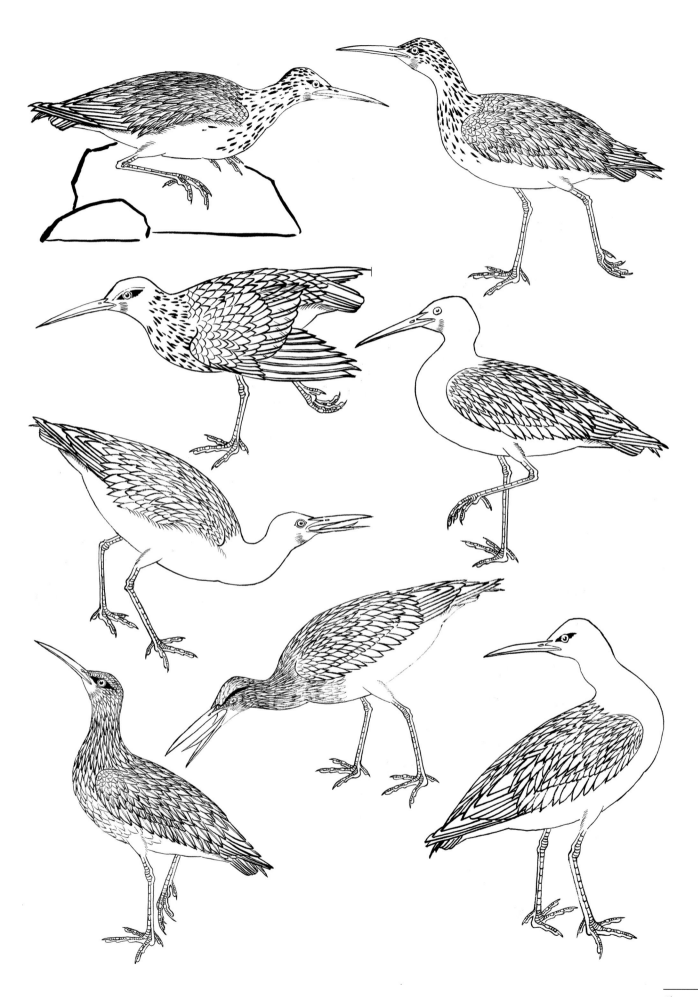

鹬·工笔画法

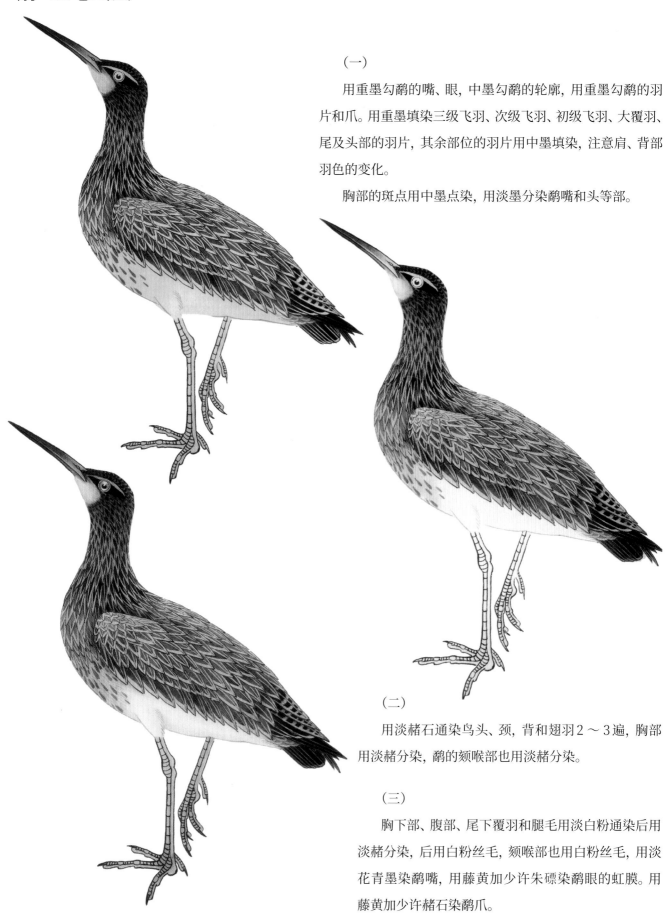

（一）

　　用重墨勾鹬的嘴、眼，中墨勾鹬的轮廓，用重墨勾鹬的羽片和爪。用重墨填染三级飞羽、次级飞羽、初级飞羽、大覆羽、尾及头部的羽片，其余部位的羽片用中墨填染，注意肩、背部羽色的变化。

　　胸部的斑点用中墨点染，用淡墨分染鹬嘴和头等部。

（二）

　　用淡赭石通染鸟头、颈，背和翅羽2～3遍，胸部用淡赭分染，鹬的颏喉部也用淡赭分染。

（三）

　　胸下部、腹部、尾下覆羽和腿毛用淡白粉通染后用淡赭分染，后用白粉丝毛，颏喉部也用白粉丝毛，用淡花青墨染鹬嘴，用藤黄加少许朱磦染鹬眼的虹膜。用藤黄加少许赭石染鹬爪。

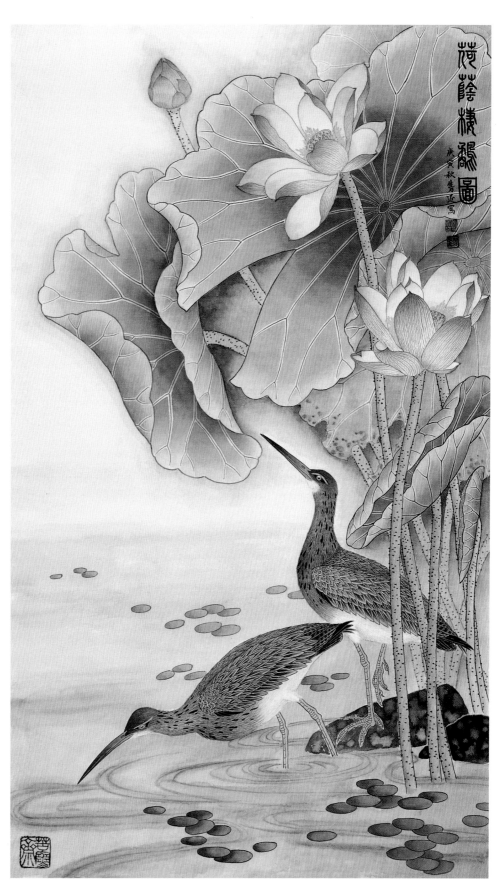

荷荫栖鹬图　郑隽延

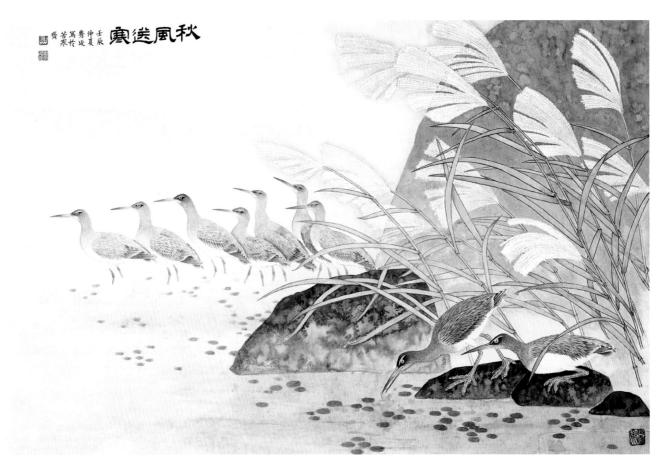

秋风送寒　郑隽延

凤头麦鸡

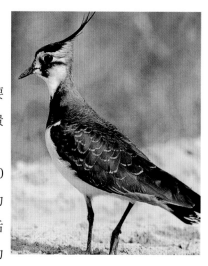

　　凤头麦鸡，鸻形目，鸻科，体长约33cm，作为夏候鸟，主要分布于内蒙、黑龙江、辽宁等地，作为冬候鸟主要分布于云南、贵州、福建、四川和台湾等地，而在南北之间的广大地区则为旅鸟。

　　雄鸟嘴黑色，长约2.5cm。额中部、头顶为黑色，向后有10余枚黑色尖细的冠羽。眼先前部为棕白色，后部为黑色。眉线为较宽的棕白色。脸侧部有大块黑斑，向前达嘴根部，向后达眼后下部。颏喉部为棕白色。枕部、颈前后为浅棕色。背部和腰部为褐绿色，有金属光泽。翅大，翅展约为35cm。三级飞羽末端尖为闪着金属光芒的褐绿色。次级飞羽9枚，为黑色。初级飞羽10枚，长而粗壮，为黑色。靠外侧的初级飞羽末段有浅棕白色区。大覆羽、初级覆羽和小翼羽为黑色。中、小覆羽为褐绿色，有金属光泽，羽毛末段有浅棕色端斑。胸上部为黑色，靠下部的羽色有浅棕色端斑，形成不规则的棕色横纹。胸下部和腹部为纯白色，尾长约10cm，并翅时常被翅羽覆盖。尾为凹形，尾羽12枚，上部为白色，下部为黑色，末端有浅棕色端斑。尾上覆羽为棕红色，尾下覆羽为浅棕红色。腿长，腿毛纯白色。胫骨长约6cm，跗跖部约5cm，腿爪均为褐色。趾较短，趾甲短，为黑色。前三趾略长，最长距约3cm，后趾又细又短。

　　凤头麦鸡栖江河滩地、沼泽、苇塘、草原和田间等处，常三五成群活动，也可结成数百余只的大群，游荡觅食。其食性杂，以植物种籽、小鱼虾，软体动物和昆虫等为食。

凤头麦鸡·姿态

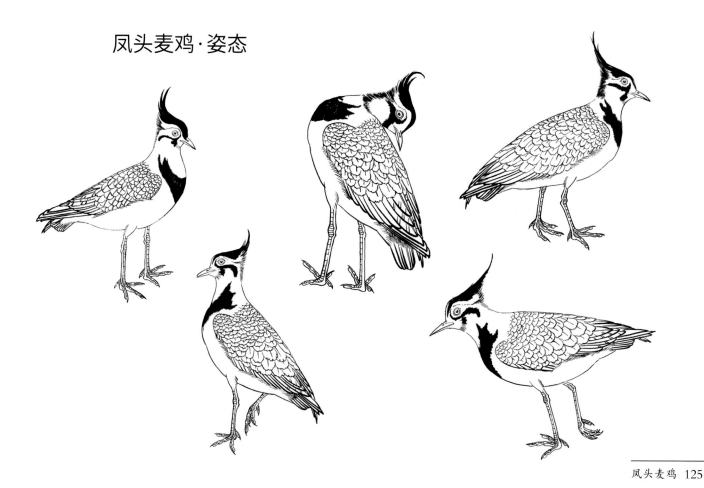

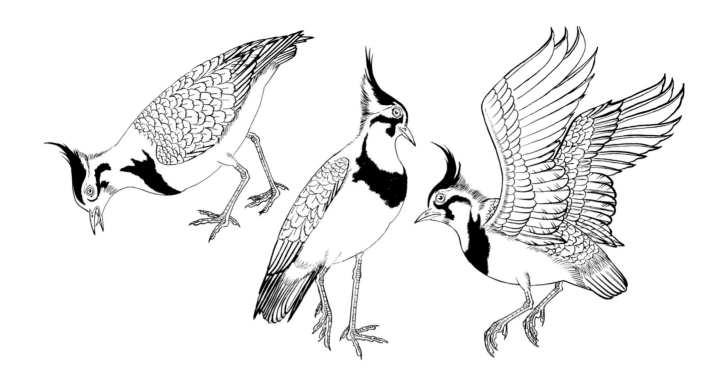

凤头麦鸡·工笔画法

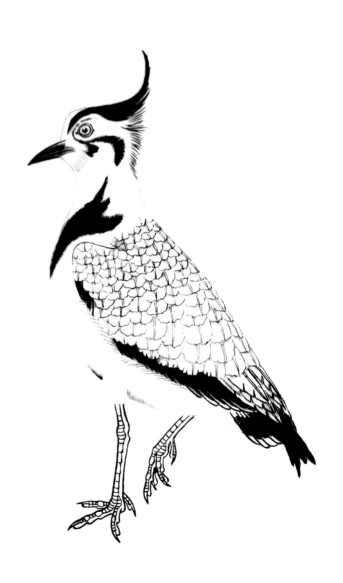

（一）

1.用中墨勾鸟体的轮廓，用重墨勾鸟嘴、眼、羽片和鸟爪。

2.用重墨以劈笔丝毛法画鸟的头额、顶部的黑羽、胸前部、颈侧部的黑斑。中墨劈笔丝毛法画鸟头颊部的黑斑。

3.用重墨染填初级飞羽、次级飞羽、小翼羽和尾羽的中间大部，并以中墨分染。

4.用淡墨分染鸟的三级飞羽和其他羽片。

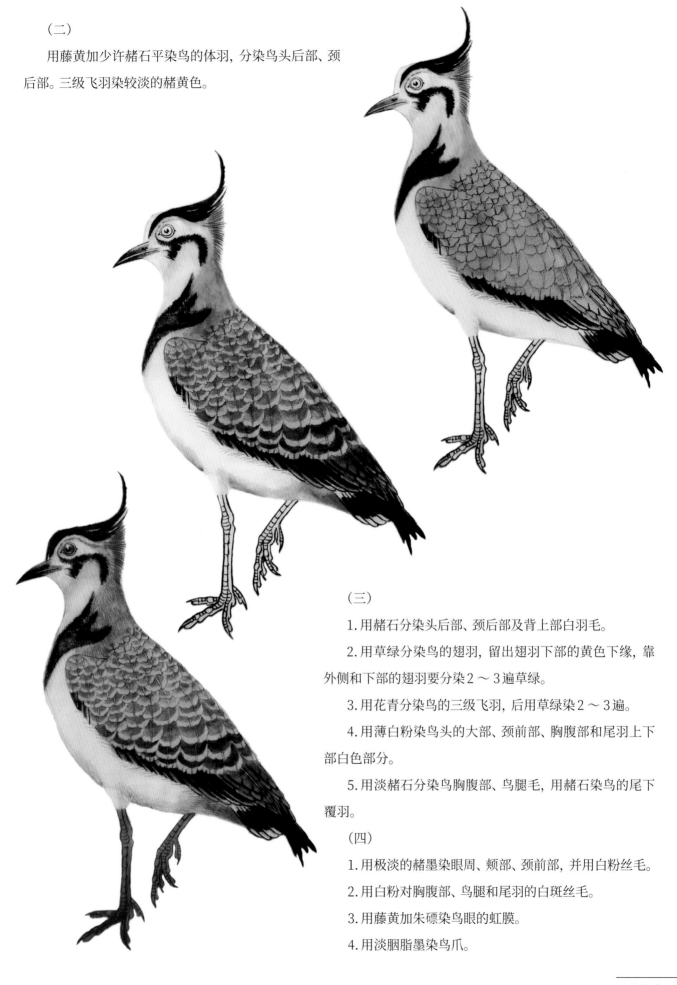

（二）

用藤黄加少许赭石平染鸟的体羽，分染鸟头后部、颈后部。三级飞羽染较淡的赭黄色。

（三）

1.用赭石分染头后部、颈后部及背上部白羽毛。

2.用草绿分染鸟的翅羽，留出翅羽下部的黄色下缘，靠外侧和下部的翅羽要分染2～3遍草绿。

3.用花青分染鸟的三级飞羽，后用草绿染2～3遍。

4.用薄白粉染鸟头的大部、颈前部、胸腹部和尾羽上下部白色部分。

5.用淡赭石分染鸟胸腹部、鸟腿毛，用赭石染鸟的尾下覆羽。

（四）

1.用极淡的赭墨染眼周、颊部、颈前部，并用白粉丝毛。

2.用白粉对胸腹部、鸟腿和尾羽的白斑丝毛。

3.用藤黄加朱磦染鸟眼的虹膜。

4.用淡胭脂墨染鸟爪。

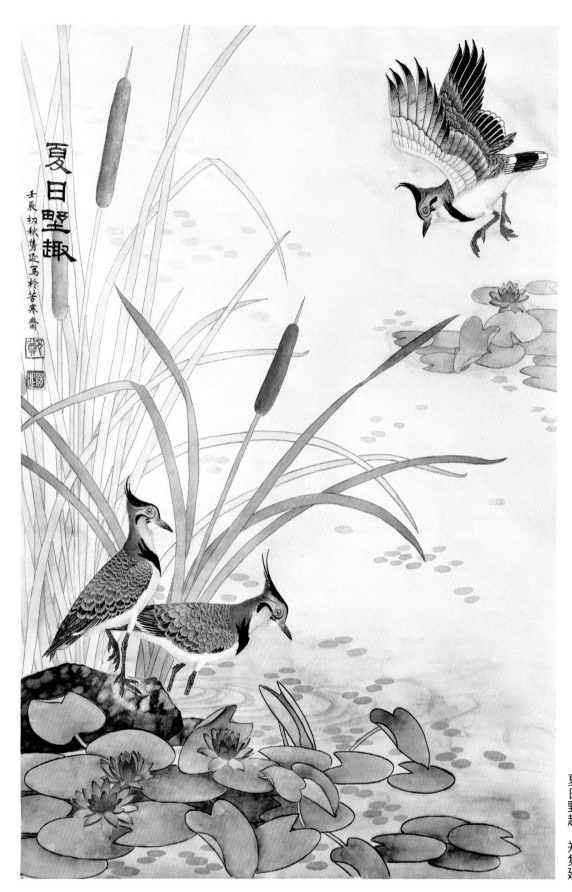

夏日野趣　郑隽延

凤头麦鸡·写意范画

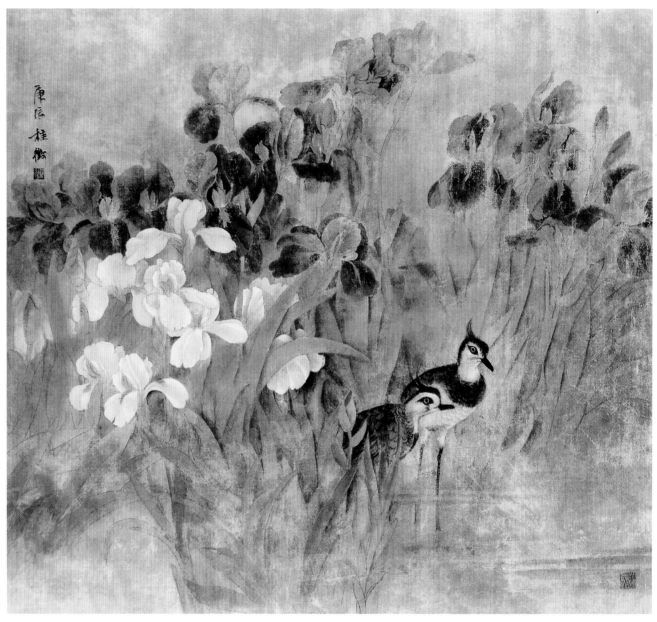

浦雨　张桂徵

雀鹰

雀鹰，鹰形目，鹰科。雀鹰作为留鸟，主要分布于我国的西藏和青海，作为夏候鸟主要分布于内蒙古、黑龙江、吉林和陕西等地，作为冬候鸟主要分布于江苏、江西、云南、贵州等地，在我国南北之间广大地区的为旅鸟，属国家二级保护动物。

雀鹰体长约30cm～39cm。体羽有棕褐色和灰蓝色两种。棕褐色者嘴蓝色，上喙前部为向下的尖勾状，上喙下缘中部还有向下的突起。上喙后部为黄绿色的蜡状膜质，其上有两个较大的鼻孔。额、顶部为黑褐色，额前部较窄，此处羽毛较为窄长，为黄褐色，有纵行黑斑。顶部羽毛较宽，为黑褐色，末端有棕红色细边，形成鱼鳞状纹。枕部羽毛前部为白色，后部为黑色，有的雀鹰其枕部可见白色斑点。头的侧部眉弓突出，而眼窝较深，形成鹰类特有的"看棚"。眼大而圆，虹膜为金黄色，瞳孔为黑色。眼先为棕灰色，此部有硬韧的须毛，呈放射形螺旋状排列，形成硬而挺拔的鼻须。眼上的眉线较粗，为棕白色。眼后有黑色斑，耳羽为黑褐色。颏喉部为浅棕黄色，有放射状的褐色细纹。颈前和颈侧部为浅棕黄色，有放射状的褐色纵斑。颈后部羽毛为棕红色，有黑色纵斑。背腰部羽毛为棕黑色，有棕红色边缘。鹰翅强壮有力，单侧翅展约25cm。三级飞羽羽轴外侧及羽轴内侧的下部为黑褐色，羽轴内侧上部为白色，有棕褐色横斑。次级飞羽10枚，羽轴外侧为黑褐色，有黑色的暗斑，羽轴内侧大部为浅棕褐色，有浅黑褐色斑，次级飞羽长约10cm，有横斑6条。初级飞羽10枚，其中靠内侧的4枚较短，末端纯圆，羽轴外侧黑褐色，有黑色的暗横斑；羽轴内侧浅棕褐色，有黑褐色横斑。外侧的初级飞羽的羽轴外侧上部较宽，在中部以下突然变窄。羽轴外侧和羽轴内侧下部为黑褐色，有横行暗斑；羽轴内侧上部为棕褐色，有黑褐色横斑。大覆羽为黑褐色，有棕色下缘。中、小覆羽为黑褐色，有较宽的下缘，靠内侧者下缘为棕红色，靠外侧者下缘为棕黄色。初级覆羽8枚，小翼羽4枚，为黑褐色，有很细的棕色外缘。胸腹部羽毛为白色，每枚羽毛都有3～4条浅棕色，略似"V"形的横纹，使胸腹部出现很多横纹，胸部横纹较密，腹部横纹略稀。尾长约16cm，为平尾。尾羽12枚，为黑褐色，有5条横行的黑斑，并有棕色细外缘和下缘。作为正中的2枚主尾羽羽轴居中，而两侧的侧尾羽则偏于尾羽的外侧。尾上覆羽浅棕褐色，有较宽的棕色下缘。尾下覆羽白色，无斑纹，腿毛为白色，有浅褐色横纹。跗跖部和趾为鲜黄色，趾为黑色，弯曲而尖利。跗跖部长约4.5cm。趾细长。后趾短趾骨1节。内侧第1趾较短，趾骨2节第2趾最长，趾骨3节外侧趾骨4节，长短介于内侧第1、2趾之间。

灰蓝色的雀鹰，头、背、腹、双翅和尾羽均为灰蓝色。翅羽和尾羽上的斑纹与棕褐色者相似。

雀鹰栖山地森林、林缘和丘陵、平原。多单独活动于田野、草原与河谷等处。常在高空飞翔盘旋，或在高树顶上向下窥视，一旦发现猎物立即向下俯冲捕捉，主要以麻雀、山雀、柳莺和家燕等小鸟为食，也捕食昆虫和鼠类。

雀鹰·姿态

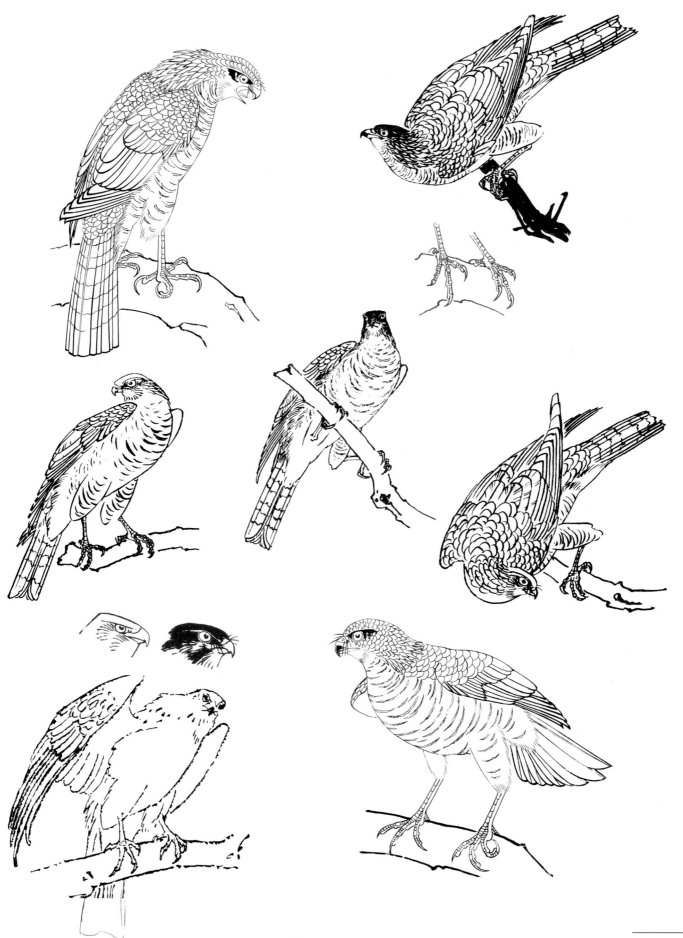

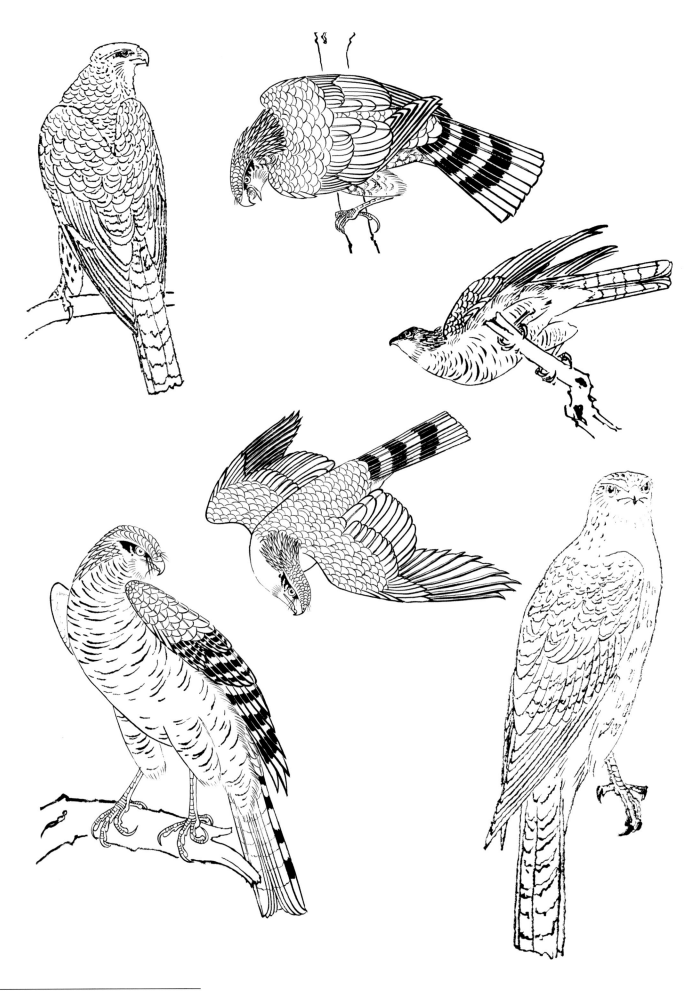

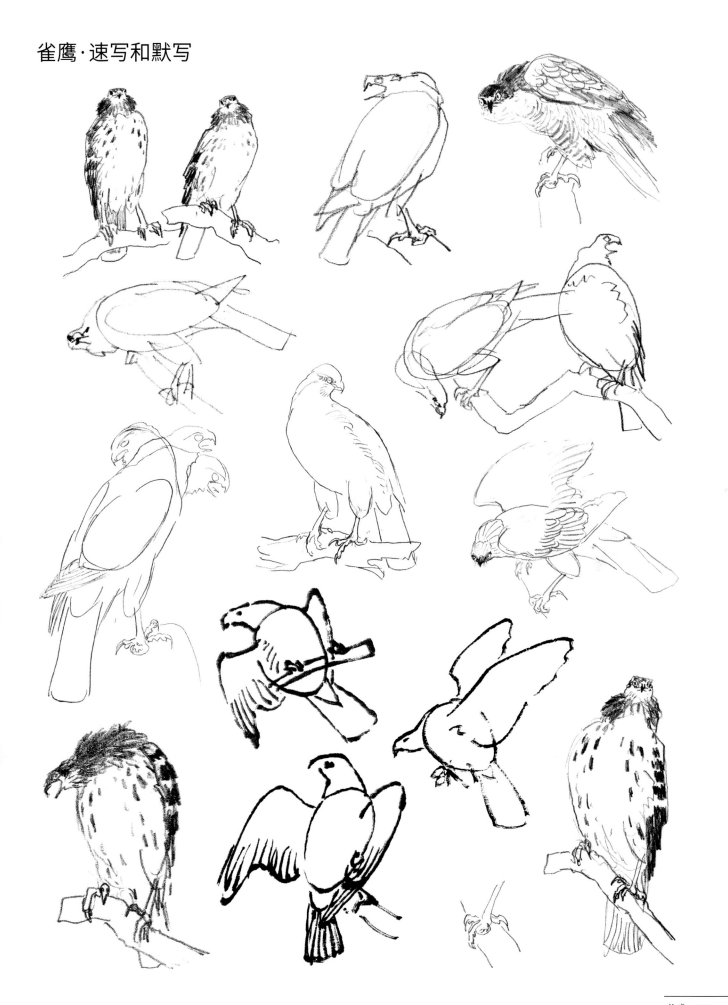

雀鹰的小构图

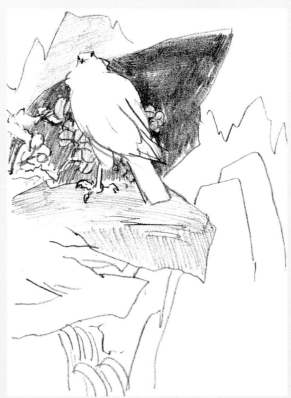

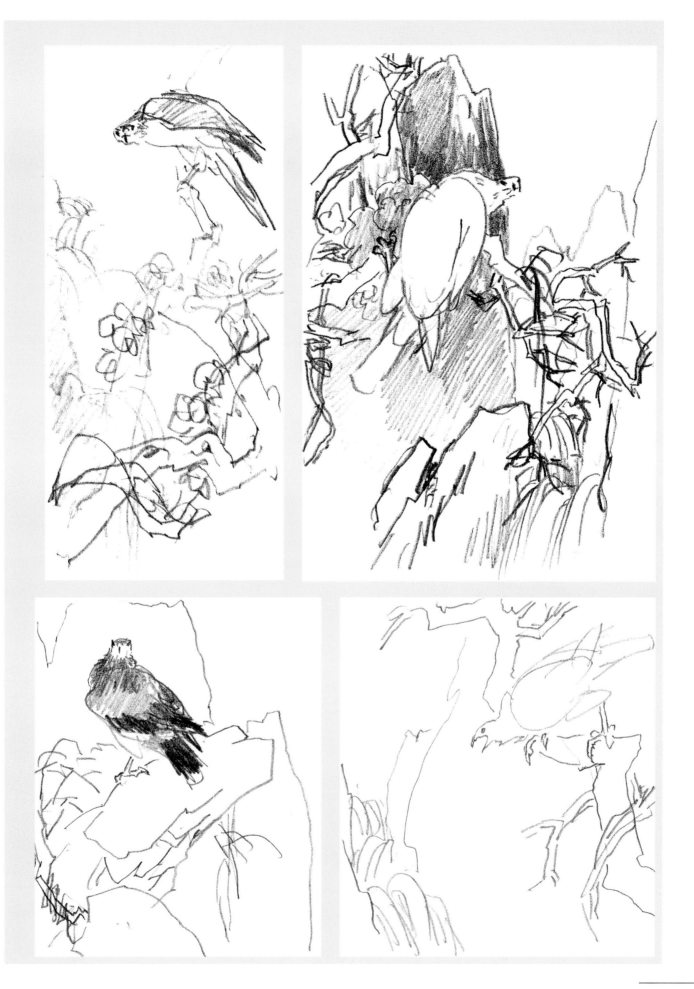

雀鹰·工笔画法一

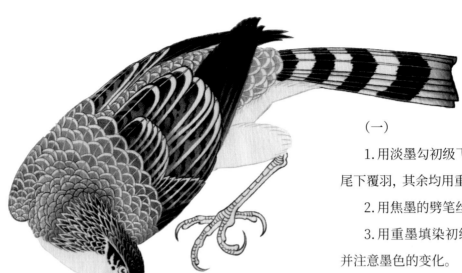

（一）

　　1.用淡墨勾初级飞羽、小翼羽、颈前、腿、腹下部和尾下覆羽，其余均用重墨勾出。

　　2.用焦墨的劈笔丝毛法画眼先和眼后的黑斑。

　　3.用重墨填染初级飞羽、小翼羽和头颈部的羽片，并注意墨色的变化。

　　4.用中墨填染三级飞羽、大覆羽和初级飞羽，并注意墨色的变化。

　　5.用中墨分染雀鹰的尾部。

　　6.用重墨画出次级飞羽、大覆羽、初级覆羽和尾羽上的黑斑。

　　7.用中墨对雀鹰的头颈部、背部、次级飞羽、大覆羽和初级覆羽进行分染。

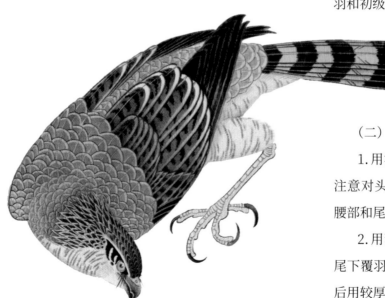

（二）

　　1.用淡赭墨反复罩染鹰头、颈、背、腰、双翅和尾。注意对头部、次级飞羽、大覆羽和初级飞羽多染几遍。腰部和尾下覆羽颜色要浅。

　　2.用薄白粉平染鹰的颏喉、颈前、腿羽、腹下部和尾下覆羽，并用赭石加少许墨画出这些部位的横斑，然后用较厚的白粉丝毛。

　　3.用重墨分染鹰嘴，用三青染上喙根部的角质区。

　　4.用白粉和少许藤黄填染鹰眼后黑斑的间隙，用藤黄加朱磦染眼的虹膜。用尖细的"叶筋"笔或"红毛"笔画髭。

　　5.用白粉、藤黄加赭石平染鹰爪，然后用白粉加少许藤黄填染爪上的鳞片。用重墨分染鹰的趾甲。

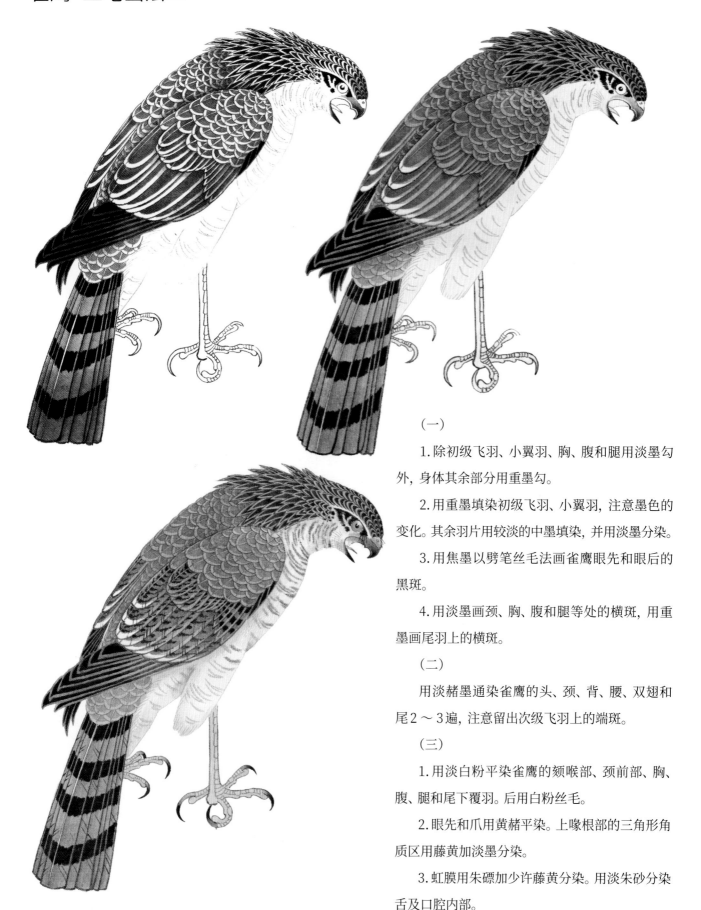

（一）

1.除初级飞羽、小翼羽、胸、腹和腿用淡墨勾外，身体其余部分用重墨勾。

2.用重墨填染初级飞羽、小翼羽，注意墨色的变化。其余羽片用较淡的中墨填染，并用淡墨分染。

3.用焦墨以劈笔丝毛法画雀鹰眼先和眼后的黑斑。

4.用淡墨画颈、胸、腹和腿等处的横斑，用重墨画尾羽上的横斑。

（二）

用淡赭墨通染雀鹰的头、颈、背、腰、双翅和尾2～3遍，注意留出次级飞羽上的端斑。

（三）

1.用淡白粉平染雀鹰的颏喉部、颈前部、胸、腹、腿和尾下覆羽。后用白粉丝毛。

2.眼先和爪用黄赭平染。上喙根部的三角形角质区用藤黄加淡墨分染。

3.虹膜用朱磦加少许藤黄分染。用淡朱砂分染舌及口腔内部。

雀鹰·写意画法

（一）

1.先用重墨（也可用中墨）干笔勾雀鹰的双肩。

2.用重墨点乩法画雀鹰背。

3.用重墨点雀鹰的次级飞羽，并勾出初级飞羽。勾初级飞羽笔要用力，要见笔。

（二）

1.用重墨在初级飞羽下部画鹰尾，注意要见笔。

2.在躯干的上部画雀鹰的头和颈。

（三）

1.用淡墨勾出雀鹰的腿毛和尾下覆羽。

2.用重墨勾腿毛和尾下覆羽的花纹。

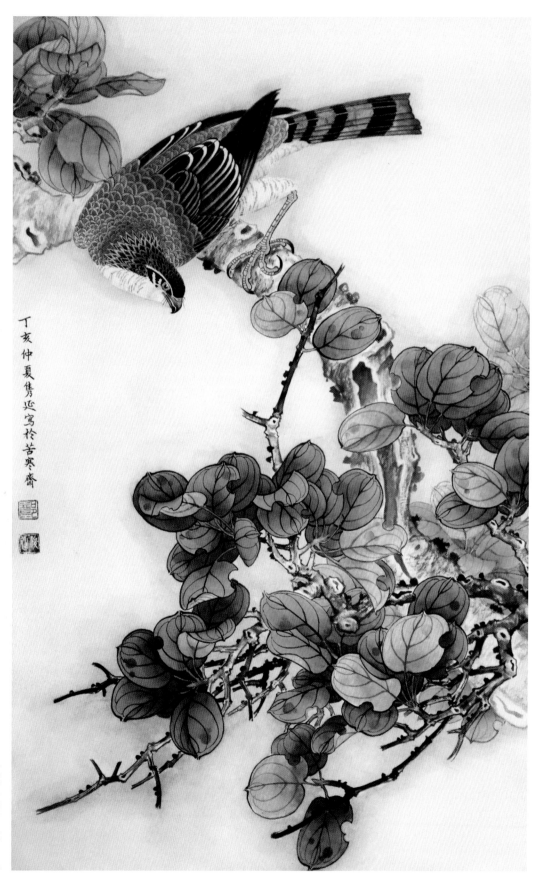

丁亥仲夏隽延写柃苦寒斋

红叶雀鹰　郑隽延

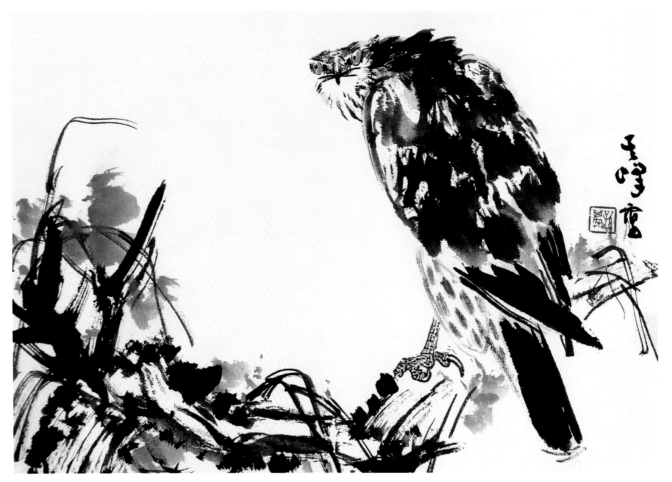

雀鹰　孙其峰

长耳鸮

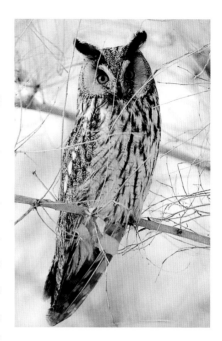

长耳鸮，鸮形目，鸱鸮科，作为留鸟主要分布于我国青海和新疆，在我国北部如内蒙古、黑龙江和吉林等处的为夏候鸟，在我国南部的江苏、浙江、湖南、湖北、广东和广西等处的为冬候鸟，而在南北之间的广大地域的则为旅鸟。

长耳鸮体长约37cm，是面盘和"耳廓"都很像猫的中型猫头鹰。面盘为浅棕黄色，面盘的周围有一圈黑褐色的带作为边界。眼大、圆形，虹膜为金黄色，瞳孔为黑褐色。面部的羽毛柔细，以眼为圆心向周围作放射状排列。两眼之间的羽毛略带浅灰色，在面部的中线上相互交织。眼的上方有较大的黑斑。头的上部两侧有两丛羽毛，竖起时很像猫的耳朵。嘴短，为黑蓝色。上喙前满呈尖利的弯钩状，很适合咬住小鸟或鼠类等小动物。头的顶部、枕部、颈部和胸腹部为棕黄色，有黑褐色的纵斑。三级飞羽为棕灰色，有浅褐的较密的横斑。次级飞羽11枚，为浅棕灰色，有浅褐色的较密的横斑。初级飞羽12～13枚，为棕黄色，有浅褐色的横斑。各级覆羽中除初级覆羽有横斑外，其余均为棕黄色，有细密的点状花纹和较大的纵斑。尾短，平尾，尾羽12枚，为棕黄色，有浅褐色横斑，尾上覆羽为棕黄色，有细密的褐色横纹。尾下覆羽棕白色，有细密的浅色横纹。腿和爪都有浅黄色的短毛。趾两前两后，趾甲为黑蓝色，弯曲而尖利，适合捕捉小鸟和鼠类等小动物。

长耳鸮多栖于河滩疏林、灌木丛或杂草丛中或人口稠密区边缘的小树林中。白天站立在高大乔木树干的横枝上，常仅睁开背光侧的一只眼向下窥视。日落后1～2小时飞出树林，到近城区的农田中觅食，一旦发现猎物（如小鸟、田鼠、家鼠等）后就飞落在附近的树上，然后向下急速俯冲捕捉，将猎物整个吞下或分而食之。

长耳鸮·姿态

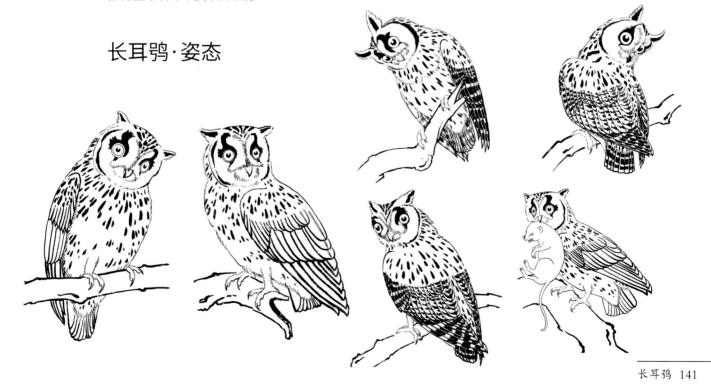

长耳鸮·工笔画法

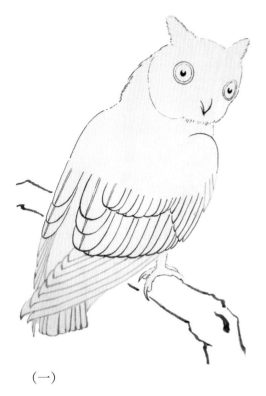

（一）

除初级飞羽、小翼羽和尾羽用淡墨勾出外，其余部分用重墨勾出。

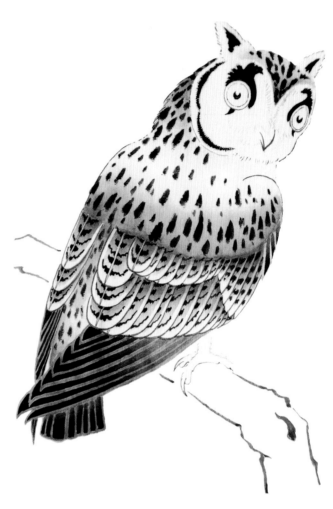

（三）

用重墨点鸮颈、背腰和翅上的斑点。用重墨勾三级飞羽、次级飞羽、大覆羽和初级覆羽的横斑。

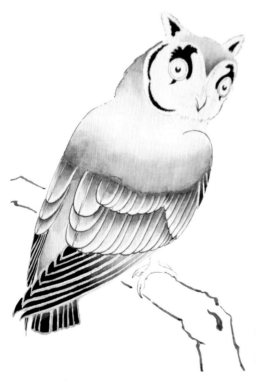

（二）

用淡墨分染鸮的三级飞羽、次级飞羽、大覆羽和初级覆羽，并用淡墨分染鸮头和背腰部。用重墨填染初级飞羽和小翼羽，注意墨色的变化。

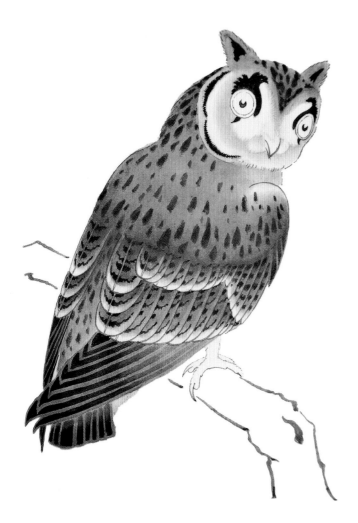

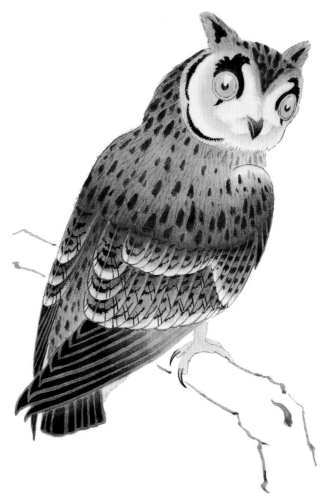

（四）

用极淡的赭墨分染鸮的面部，用赭墨分染鸮额部、耳羽、头后部、三级飞羽、次级飞羽、大覆羽和初级覆羽。

（五）

用藤黄加少许朱磦染鸮眼的虹膜。用中墨分染鸮嘴。用藤黄加少许赭石染鸮腿和爪。用白粉对面部进行丝毛，用赭墨对鸮背、腰和颈部丝毛。用白粉染尾下覆羽。

长耳鸮·写意画法

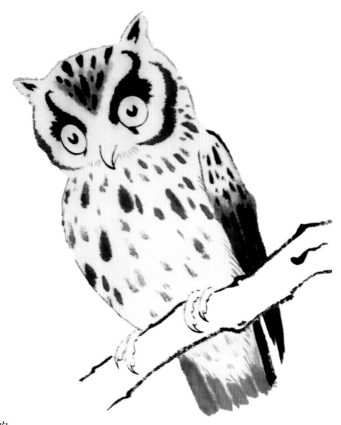

（一）

用重墨勾鸮的眼和嘴。

（二）

用中墨松勾鸮头的轮廓，并以重墨点眼上方和额部的黑斑。以中墨干笔点丝鸮头侧面的长斑。

（三）

用中墨松勾鸮身的轮廓，中墨点次级飞羽，重墨勾初级飞羽，分别用重墨和较淡的中墨画尾羽，中墨画爪，重墨画趾甲。并以淡墨分染鸮颊和翅，分别用重墨、中墨和淡墨点翅、胸和腹部的黑斑。

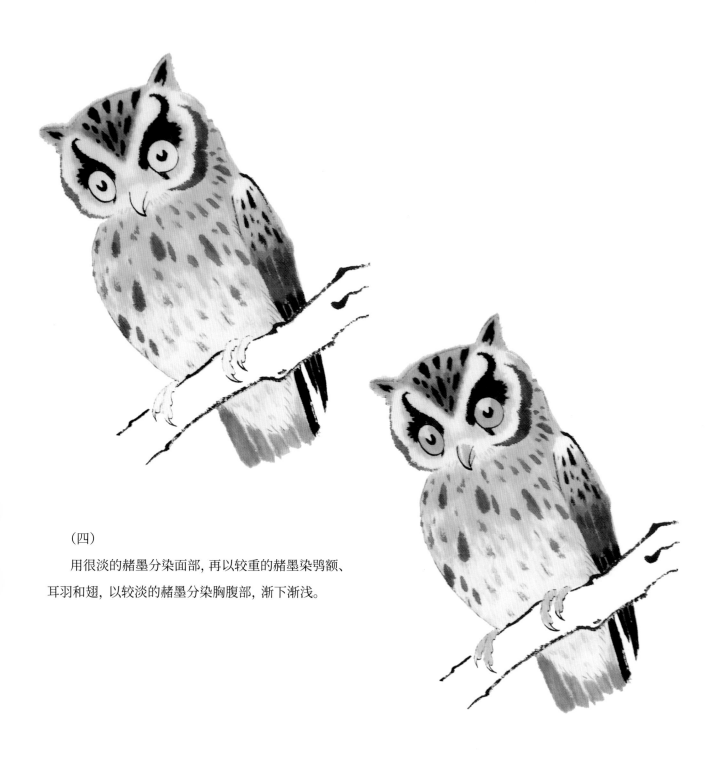

（四）

　　用很淡的赭墨分染面部，再以较重的赭墨染鹗额、耳羽和翅，以较淡的赭墨分染胸腹部，渐下渐浅。

（五）

　　用藤黄加少许朱磦染眼的虹膜。用藤黄加少许赭石染腿和爪。用花青墨染嘴。

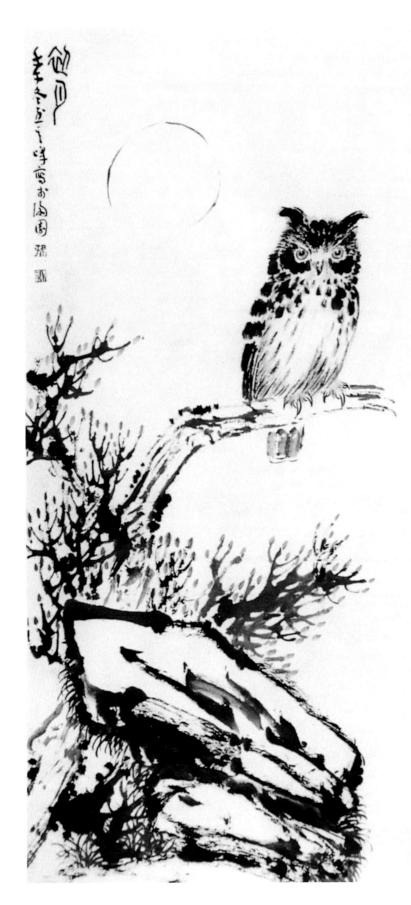

明月　孙其峰

白葵花凤头鹦鹉

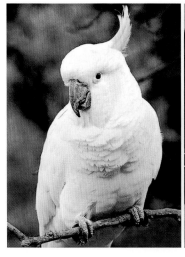

　　鹦形目，鹦鹉科，原产于澳大利亚，印度尼西亚和苏拉威西等地，大小不同。

　　中小型葵花凤头鹦鹉体长约40cm～43cm，通身洁白，只有翅下、尾羽下面略带浅黄色。嘴粗状，黑色，上喙呈弯钩状。头上有14～16枚冠羽，前部4枚为白色，后部为绛黄色。冠羽开启时似一朵绽放的葵花，甚是动人。眼睑宽厚，为浅兰灰色，或浅棕黄色。虹膜为深褐色。尾短，为平状尾。爪为灰蓝色。

　　葵花凤头鹦鹉属森林鸟类，野生，树栖，也常到地面取食，主要食物为水果、坚果、植物种子、谷物和昆虫等。

白葵花凤头鹦鹉·姿态

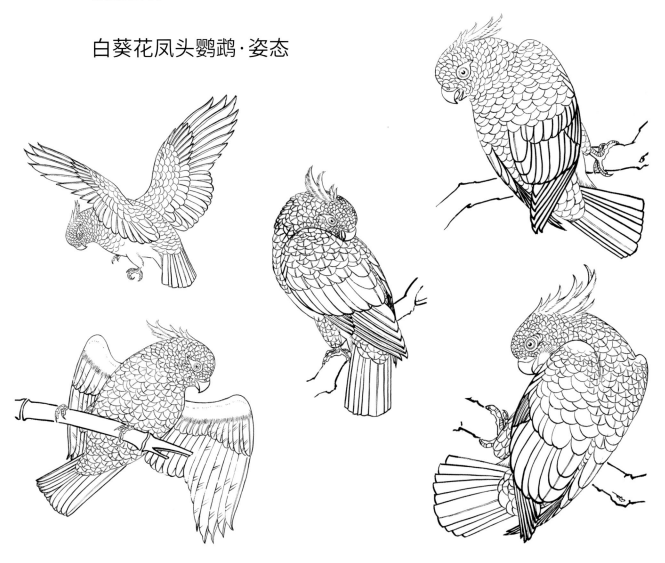

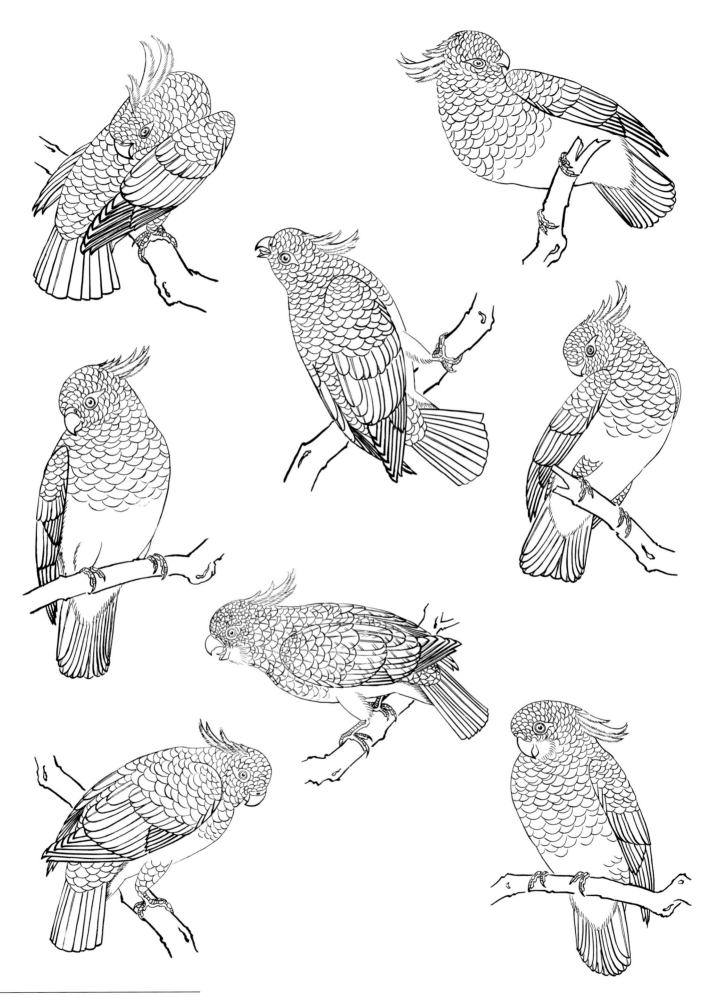

白葵花凤头鹦鹉·速写和默写

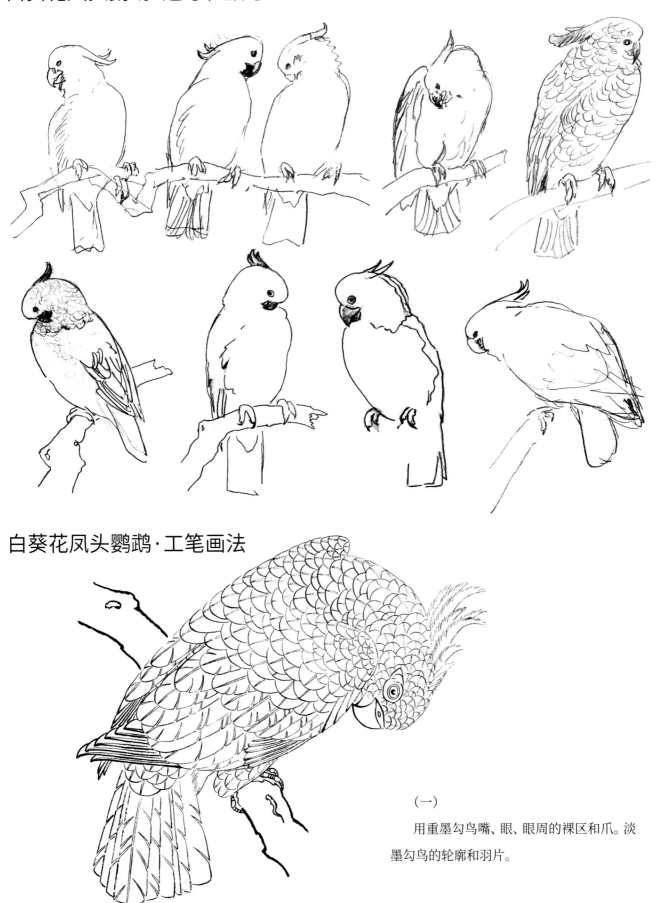

白葵花凤头鹦鹉·工笔画法

（一）

用重墨勾鸟嘴、眼、眼周的裸区和爪。淡墨勾鸟的轮廓和羽片。

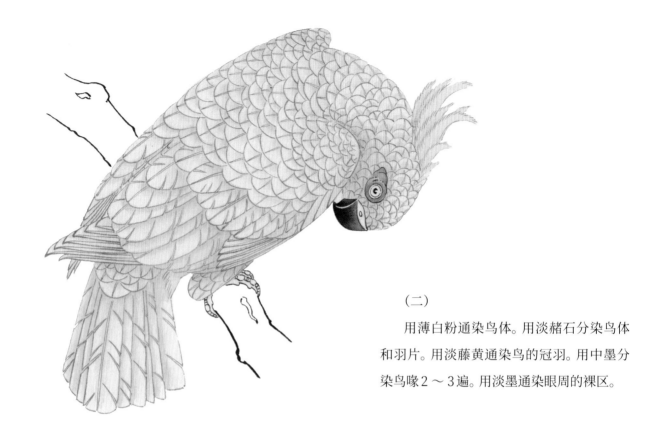

（二）

　　用薄白粉通染鸟体。用淡赭石分染鸟体和羽片。用淡藤黄通染鸟的冠羽。用中墨分染鸟喙2～3遍。用淡墨通染眼周的裸区。

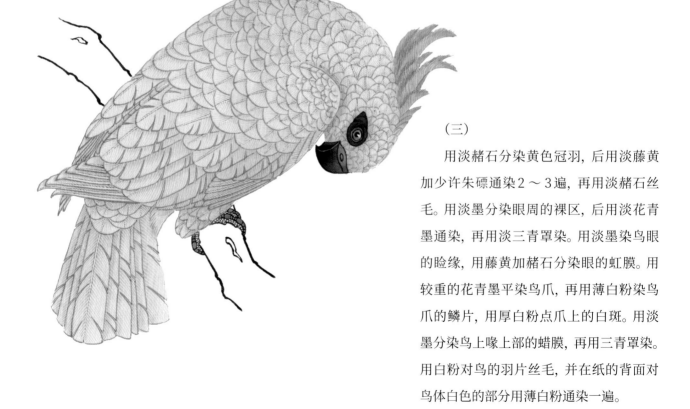

（三）

　　用淡赭石分染黄色冠羽，后用淡藤黄加少许朱磦通染2～3遍，再用淡赭石丝毛。用淡墨分染眼周的裸区，后用淡花青墨通染，再用淡三青罩染。用淡墨染鸟眼的睑缘，用藤黄加赭石分染眼的虹膜。用较重的花青墨平染鸟爪，再用薄白粉染鸟爪的鳞片，用厚白粉点爪上的白斑。用淡墨分染鸟上喙上部的蜡膜，再用三青罩染。用白粉对鸟的羽片丝毛，并在纸的背面对鸟体白色的部分用薄白粉通染一遍。

白葵花凤头鹦鹉·工笔范画

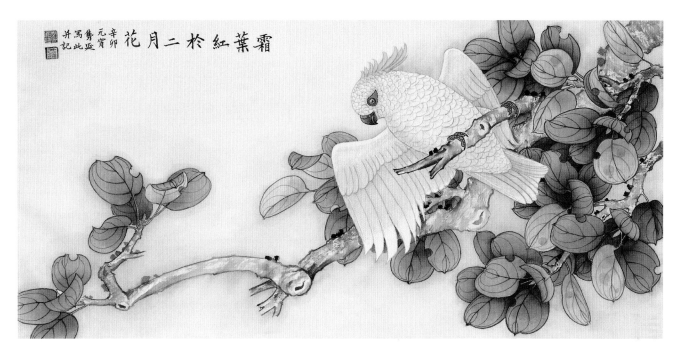

霜叶红于二月花　郑隽延

白葵花凤头鹦鹉·写意范画

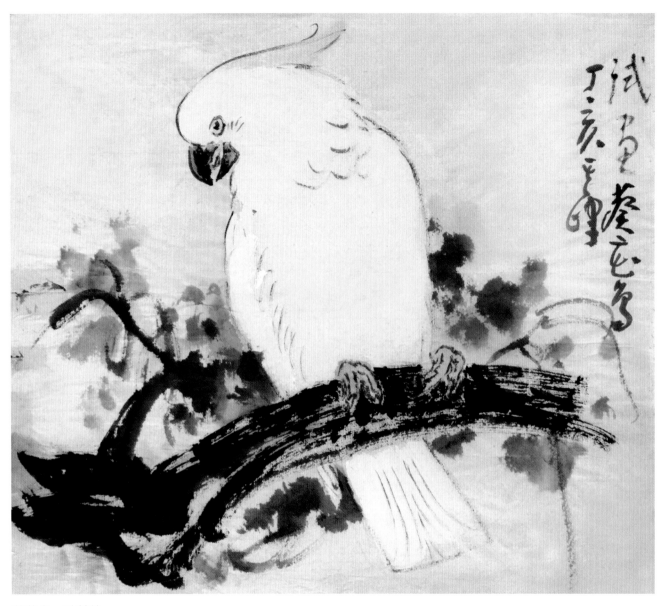

葵花鸟　孙其峰

红领绿鹦鹉 大紫胸鹦鹉 绯胸鹦鹉

（一）红领绿鹦鹉

红领绿鹦鹉，鹦形目，鹦鹉科，留鸟，主要分布于我国广东省。

体长约48cm。上喙粗状，前端呈弯钩形，大部为紫红色，尖端为黄色。下喙粗而短，呈铲状，粉红色。头部呈绿色，而额、顶及眼周颜色较重，为翠绿色。眼睑为肉粉色，虹膜为金黄色，瞳孔为黑色。上喙根部至眼前，有一条线。自下喙根部向两侧有一条较细的黑色横线，成为头与颈的分界。在颈后部有一条横的红色带，宽约1cm～1.5cm。背部为淡草绿色，腰部为翠绿色。三级飞羽为鲜草绿色，次级飞羽羽轴外侧为翠绿色，羽轴内侧为灰黑色。初级飞羽羽轴粗壮，内侧大部分为黑色，外侧为翠绿色，大、中、小覆羽为草绿色，有的红领绿鹦鹉靠内侧的部分小覆羽为紫红色，在翅上部形成"J"形紫红色翼带。初级覆羽羽轴外侧为翠绿色，羽轴内侧为深绿色。胸、腹部为粉绿色。尾长、

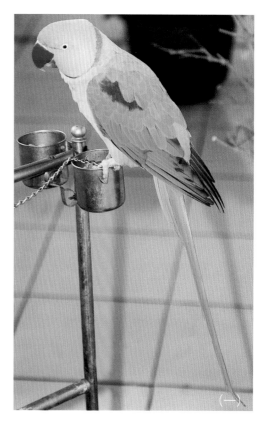

（一）

尾羽12枚。主尾羽长约30cm，上部为草绿色，下部偏蓝色，很像是三青色。侧尾羽10枚，自内侧向外侧分别长约20cm、14cm、12cm、10cm和8cm。侧尾羽羽轴外侧为浅草绿色，羽轴内侧为黄色。尾上覆羽为翠绿色，尾下覆羽为粉绿色。腿及跗跖部短，爪为粉黄色。外侧前趾最长，外侧后趾次之，内侧后趾最短。适合用来攀爬树枝和抓取食物。

红领绿鹦鹉栖山地的树林、果园和村落周围的树林。常成小群活动，在树上攀援跳跃、觅食，也到地上寻找食物。在树林间飞翔，边飞边鸣，声音宏亮。以谷物、果实、花蜜、种子和木蠹虫等为食。

（二）大紫胸鹦鹉

大紫胸鹦鹉，鹦形目，鹦鹉科，留鸟，主要分布于我国西藏东南部、四川和云南等地。

体长约43cm。雄鸟头部为略带浅紫红的蓝灰色。额基、眼周为翠蓝色。额基部有一条横行的黑色纹，向两侧延伸达至双眼。眼睑为浅灰色，虹膜为金黄色。嘴粗壮，上喙前端呈弯钩状，大部分为珊瑚红色，末端橙黄色。下喙黑色。自

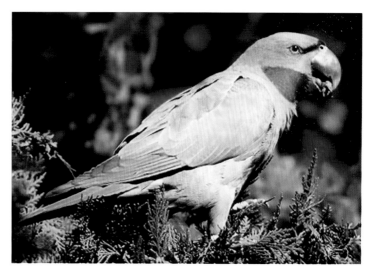

下喙基部起有一宽阔的黑斑，向两侧延伸到颈侧部。颈侧和颈后部为鲜艳而有光泽的草绿色。腰背部为草绿色，或略带浅赭的草绿色。三级飞羽中的第一枚为深绿色，第二、三枚羽轴内侧为黑色，羽轴外侧为深绿色。次级飞羽羽轴内侧为黑色，羽轴外侧为深绿色。初级飞羽大部分为深绿色，仅内侧的一小部分为黑色。大覆羽为草绿色，有黄色边缘。初级覆羽羽轴内侧为黑色，羽轴是深绿色，中覆羽靠内侧为黄绿色，靠外侧为浅草绿色。小覆羽为草绿色，小翼羽为深绿色。颈前部、胸部和腹上部为发蓝灰的浅紫红色，渐下渐浅，腹两侧为微绿色。尾羽12枚，主尾羽约长26cm，侧尾羽自内侧向外侧分别长约18cm、13cm、11cm、9cm和7cm。主尾羽除根部草绿色外，大部为翠蓝色。侧尾羽羽轴内侧为深绿色，羽轴外侧为翠蓝色。尾上覆羽为草绿色，尾下覆羽为浅粉绿色。爪分四趾，雄鸟爪为浅棕绿色，雌鸟爪为浅棕褐色。

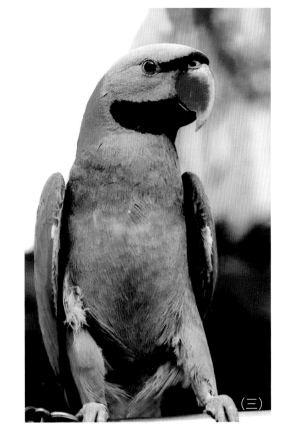
（三）

雌鸟与雄鸟的体形和大小相似，但雌鸟头部颜色较蓝，鸟嘴的上、下喙均为黑色。颈前胸部和腹部为浅红葡萄酒色。主尾羽较短。

栖山地、河谷的针叶林、常绿阔叶林和针阔混交林等处。常30～50只集群生活。喙爪并用攀援树木，以松果、胡桃、浆果和植物嫩芽为食。在农作物成熟期间，常成群飞往田间，盗食玉米和稻谷等，造成一定的危害。

（三）绯胸鹦鹉

绯胸鹦鹉，鹦形目，鹦鹉科，留鸟，分布于我国西藏南部、云南、广东、广西和海南等地。

体长约32cm。雄鸟头、顶、枕部为浅灰蓝色。眼周为浅绿色，额基部有一条横行黑纹，向两侧与眼相交。嘴粗壮，上喙前端呈弯钩状。上喙为珊瑚红色，前端为橙黄色。眼下区为极浅的紫红色。颈喉部有较宽的横行黑斑，向两侧延伸达颈侧部，颈后部为鲜艳而光亮的草绿色。背、腰部也为草绿色。三级飞羽为深草绿色。次级飞羽羽轴外侧为深草绿色，羽轴内侧为黑色。初级飞羽为深绿色，内侧缘有黑色区。大覆羽为草绿色，中覆羽靠内侧为黄色，靠外侧为黄绿色。小覆羽、次级覆羽和小翼羽均为草绿色。颈前和胸部为葡萄酒红色，腹部为浅草绿色。尾长，尾羽12枚，主尾羽长约20cm，为翠蓝色。侧尾羽自内侧向外侧分别长约16cm、14cm、12cm、10cm和7cm。羽轴内侧为深绿色，羽轴外侧为翠蓝色。腿短，爪为灰黄色，4趾，外侧前、后趾较长、内侧的后趾短。

雌鸟与雄鸟体形、大小相同，头部较蓝，上下喙均为黑褐色，颈前和胸上部为砖红色。

栖山地密林，常10余只成小群在林间飞翔喧噪，用嘴和爪攀援树木，常飞至河谷、平原、耕地和村落附近觅食。以坚果、板栗、植物种子、嫩芽、稻谷和玉米等为食。

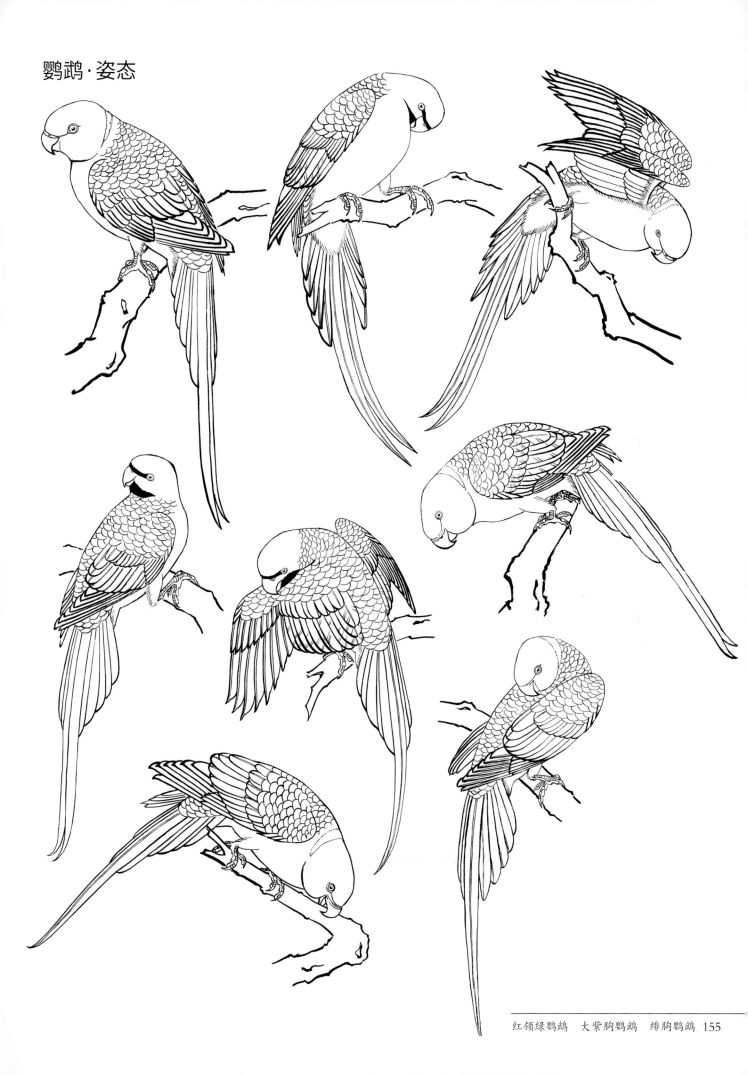

鹦鹉·姿态

大紫胸鹦鹉·工笔画法

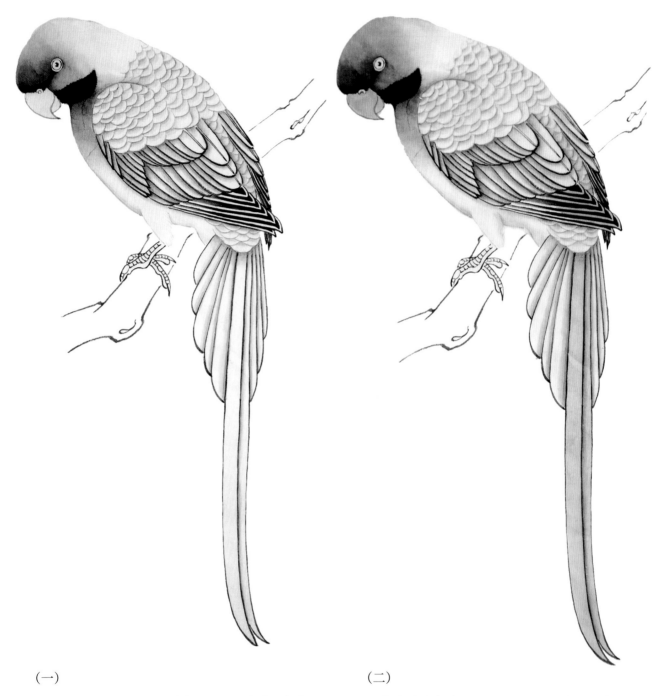

（一）

　　用淡墨勾鸟头和鸟身的轮廓；中墨勾鸟嘴、鸟背腰的羽毛和中、小覆羽；重墨勾鸟眼、初级飞羽、次级飞羽、大覆羽、初级覆羽、小翼羽、尾羽和鸟爪。

　　用焦墨以劈笔丝毛法画鸟额前部和颏喉部、颈部的黑斑，并对黑斑用中墨罩染。

　　用中墨分染鸟头、鸟胸、鸟的翅羽和尾羽。

　　用重墨填染鸟的初级飞羽，注意墨色的变化。

（二）

　　用花青分染鸟头2～3遍，并用花青分染鸟的大部分翅羽和尾羽。对位于中央部分的中小覆羽用淡赭分染，外周的中小覆羽用淡花青分染。用淡花青平染鸟的主尾羽。用淡朱砂平染鸟嘴，注意雄性大紫胸鹦鹉的下喙实际上是黑色的。

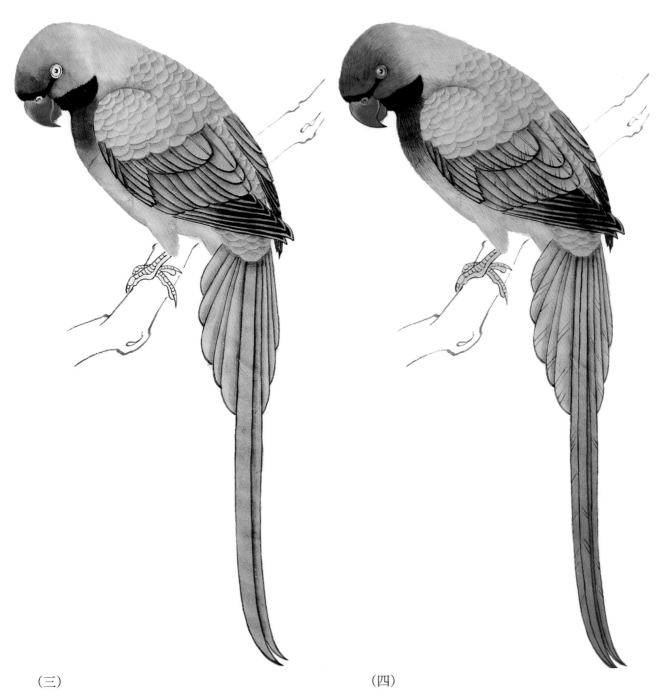

（三）

　　用淡草绿通染背、腰和尾上覆羽，并分染鸟腹部和尾下覆羽。用淡草绿染鸟的初级飞羽、次级飞羽、大覆羽、初级覆羽、小翼羽和尾羽2～3遍。

　　用淡草绿染中小覆羽的周边部分，用淡藤黄平染中小覆羽的中央部分。用花青加曙红分染鸟的胸部。用曙红分染鸟嘴。

（四）

　　用淡三青分染鸟头部2～3遍，淡朱磦罩染鸟嘴，淡花青墨通染鸟爪。淡三青分染鸟的主尾羽，干后用重墨勾出羽轴。淡赭墨染鸟的鼻孔和眼睑，用藤黄加朱磦染鸟眼的虹膜。

　　头部用花青墨丝毛，颈后部、腹部、腿和尾下覆羽处用草绿丝毛，胸部用曙红加花青丝毛，次级飞羽、大覆羽和尾羽用中墨丝毛。

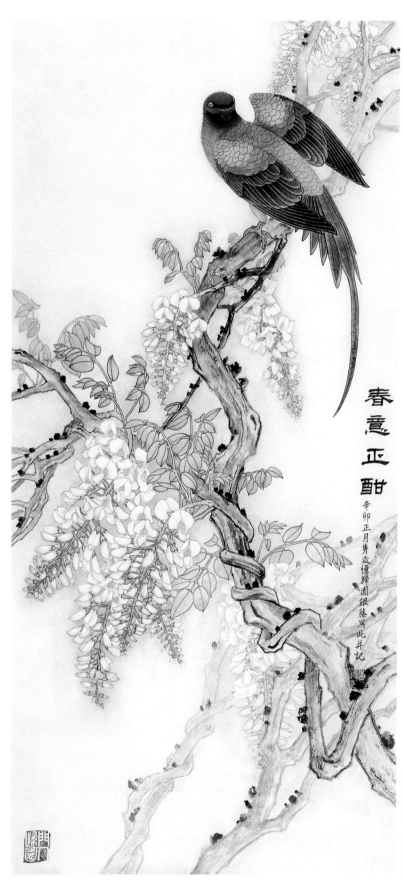

春意正酣

辛卯正月隽延憶歸園銀藤寫此并記

春意正酣　郑隽延

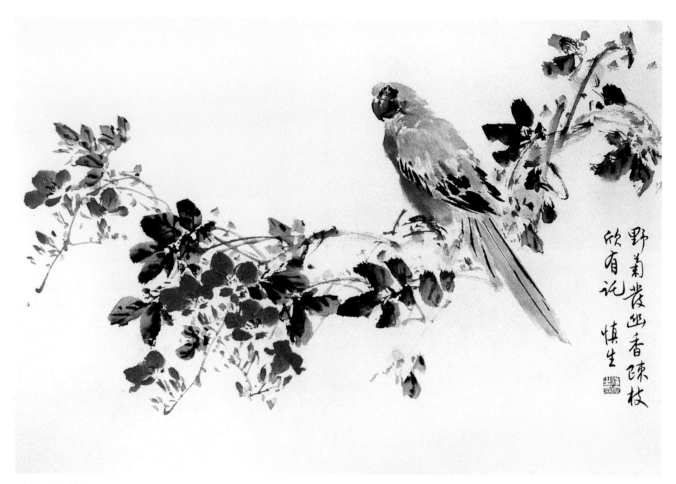

鹦鹉 汪慎生

灰鹦鹉

灰鹦鹉，鹦形目，鹦鹉科，原产于肯尼亚、坦桑尼亚和几内亚等非洲国家。

灰鹦鹉体长约36cm，通身为浅灰色。嘴粗短，为黑色，上喙前端呈弯钩状。额、顶、枕、眼周和颊部色浅，几近白色。颈部颜色较深，羽片为深灰色，周围有浅灰色边缘。背部为浅灰色，腰部色浅，近于白色。三级飞羽浅灰色，次级飞羽和初级飞羽为较重的深灰色，其他翼羽为浅灰色。胸部羽毛为深灰色，有浅灰色边缘。腹部羽色渐下渐浅，至下腹部变为白色。尾短，尾羽为鲜红色，尾上覆羽和尾下覆羽也为鲜红色。腿较其他鹦鹉略长，爪为灰黑色，趾为两前两后。

灰鹦鹉栖热带森林、草原或沿海的红树林中，白天成对或结小群活动，夜晚结大群宿于高树，以油棕榈果实和玉米等为食。灰鹦鹉为鹦鹉中最聪明者，善学人语，模仿力很强。

灰鹦鹉·姿态

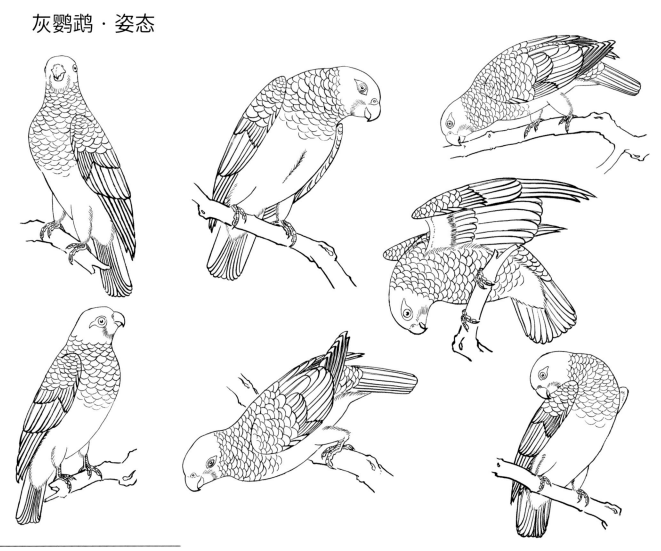

灰鹦鹉·工笔画法

选择绢或薄的熟宣纸（蝉衣宣）画灰鹦鹉较好。

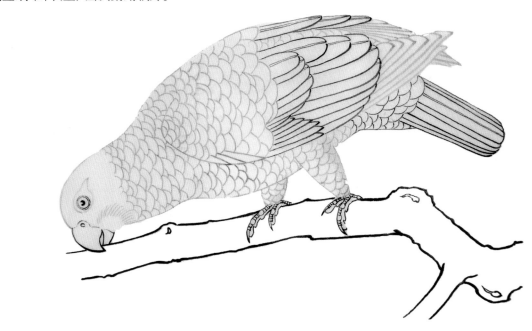

（一）

除嘴、眼、次级飞羽、大覆羽、初级覆羽和爪用重墨勾线外，其余部分均用淡墨勾出。

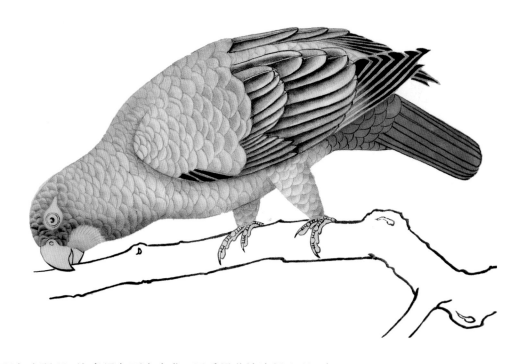

（二）

1. 用重墨填染初级飞羽和小翼羽，注意墨色要有变化。用重墨分染次级飞羽、大覆羽和初级飞羽。

2. 用淡墨分染鸟头、颈、腹部，再用淡墨分染鸟的羽片。用朱砂平染尾羽、尾上覆羽和尾下覆羽。

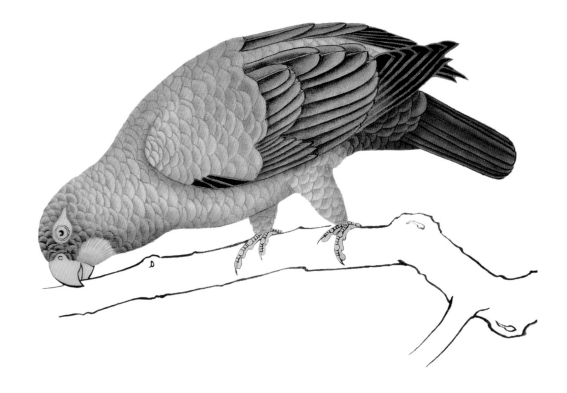

（三）

　　用曙红加少许胭脂画尾羽、尾上覆羽和尾下覆羽。以较深的淡墨平染鸟的次级飞羽、大覆羽和初级覆羽。

（四）

　　用朱磦平染尾羽、尾上覆羽和尾下覆羽。用重墨分染鸟嘴。用藤黄加朱磦染鸟眼的虹膜。用花青墨染鸟爪。在鸟头、鸟身的背面平染薄白粉。用较重的中墨对次级飞羽、大覆羽丝毛。

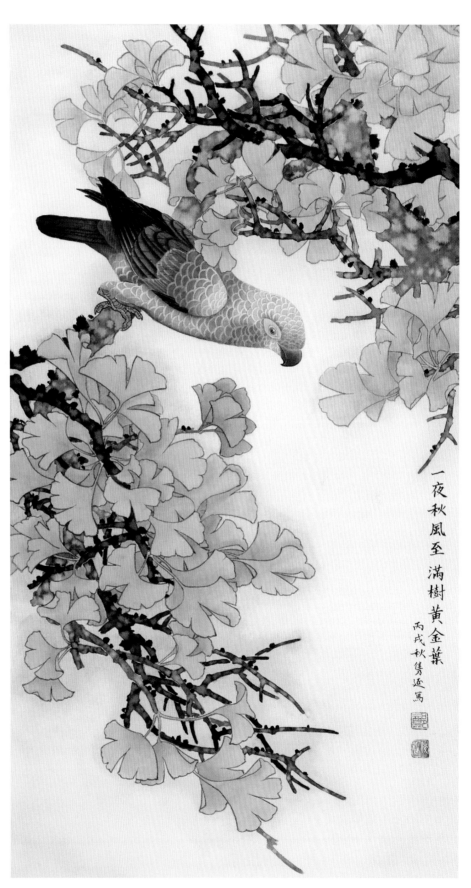

一夜秋風至 滿樹黃金葉

丙戌秋隽延寫

银杏灰鹦鹉　郑隽延

石鸡

石鸡，鸡形目，雉科。留鸟，广泛分布于我国内蒙古、辽宁、河北、河南、山东、山西、甘肃、宁夏、江苏和安徽等地。

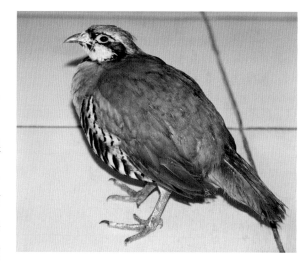

石鸡体长约38cm。嘴为朱红色，上喙前端尖而略下勾，根部有一对椭圆形的突起。额、顶和枕部为灰褐色。额基、眼先、眉线和眼后为黑色。颊和颏喉部为浅棕色、下喙基部和两侧有黑斑。耳羽为棕红色。背上部为棕红色，背下部和腰部为灰褐色。三级飞羽为棕褐色。次级飞羽为深褐色，有浅棕色外缘。初级飞羽为深褐色，有浅棕色细外缘。大覆羽为棕红色，初级覆羽为深褐色，有浅棕色外缘。中、小覆羽为棕红色。颈侧部和胸前部有一圈半环形的黑色斑，形似项链。胸部为棕灰色，腹部为浅棕色，两肋和侧腹部有多数棕、黑色和黄白色相间的横斑，常覆盖翅下部的飞羽。尾短、尾羽12枚，为深褐色，尾上覆羽为浅褐色，尾下覆羽为深棕色。腿、爪粗状，呈朱红色，趾甲为黑褐色。

石鸡栖山地、丘陵和高原，常10余只或更多结群活动，在荒漠、草地、山谷和农田中觅食。主要食物是苔藓、地衣、野生植物嫩叶、谷物和昆虫等。

石鸡·姿态

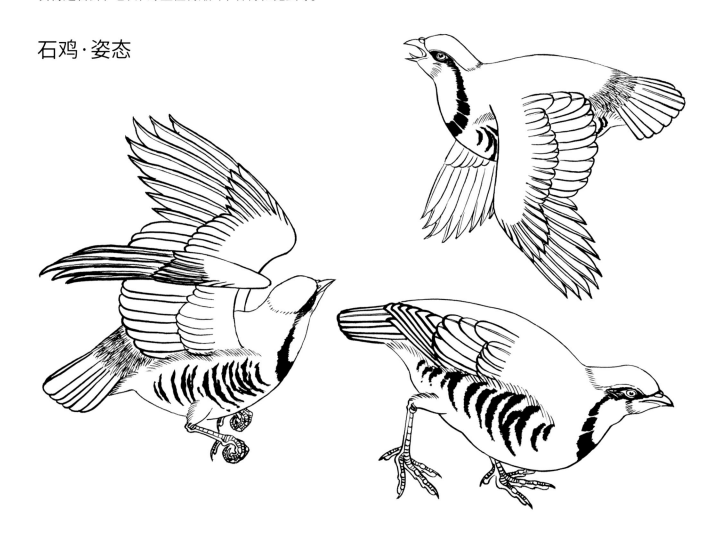

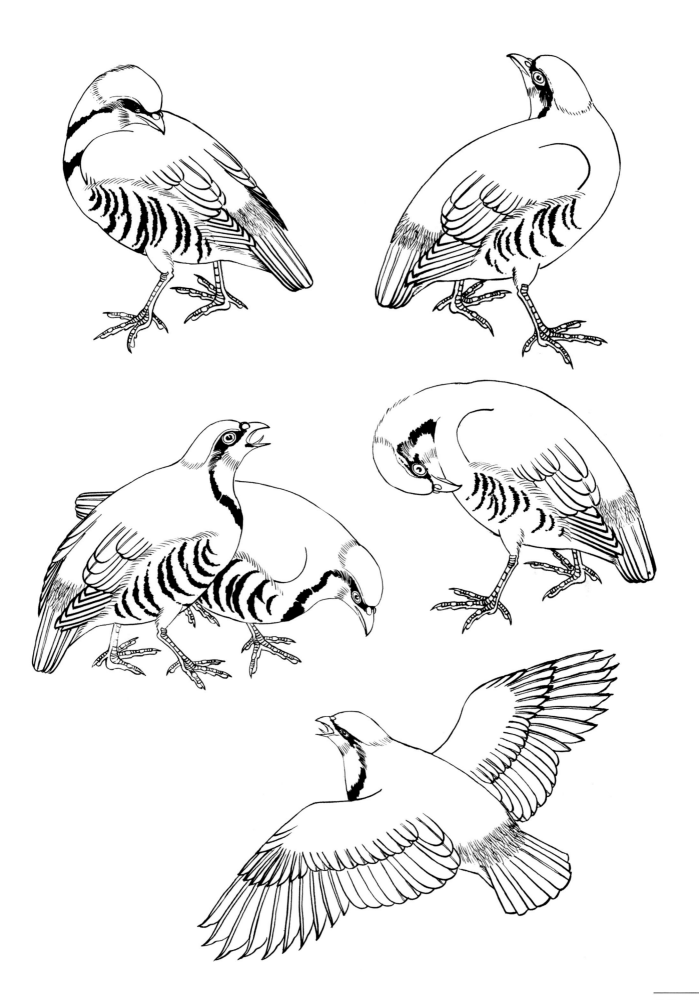

石鸡·工笔画法

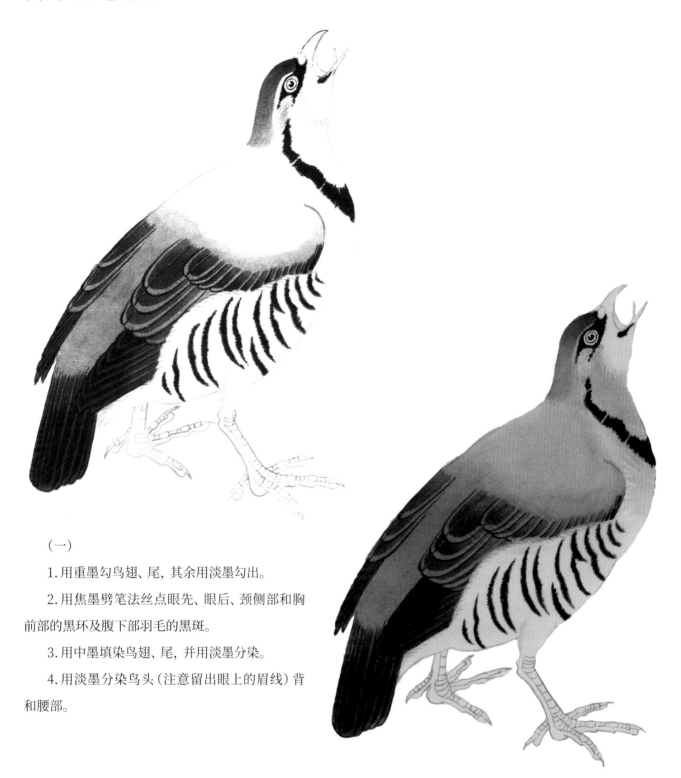

（一）

1.用重墨勾鸟翅、尾，其余用淡墨勾出。

2.用焦墨劈笔法丝点眼先、眼后、颈侧部和胸前部的黑环及腹下部羽毛的黑斑。

3.用中墨填染鸟翅、尾，并用淡墨分染。

4.用淡墨分染鸟头（注意留出眼上的眉线）背和腰部。

（二）

1.用淡赭墨多次平染鸟头、背、腰、翅和尾。

2.用淡赭加少许藤黄分染鸟的眼下、颊部、颈前和胸上部。

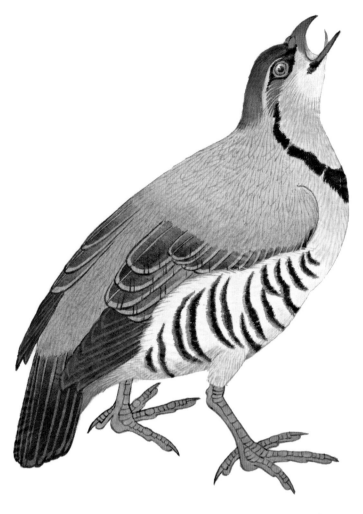

（三）

1. 用淡赭墨平染鸟头、颈后、背、腰、翅和尾2～3遍，并用赭墨丝毛。

2. 用薄白粉平染鸟的颏喉部、胸腹下部，用淡赭分染后用白粉丝毛。

3. 用淡三青多次分染鸟头部，并用三青丝毛。用淡三青平染鸟的初级飞羽。

4. 用赭石加少许藤黄对鸟的眼下、颊部、眉线、颈前和胸部丝毛。

5. 用朱砂平染鸟嘴，用曙红加少许胭脂分染后用朱磦平染。

6. 用赭石加胭脂平染鸟的耳羽，用赭石加胭脂丝毛。用赭石加朱砂分染尾下覆羽和腹下部，并丝毛。

7. 用淡朱磦平染鸟爪两次，用曙红加少许胭脂对鸟爪复勾。

8. 用淡朱砂染眼睑，用赭石加少许墨分染鸟眼的虹膜。

石鸡·写意画法

（一）

用重墨勾鸟嘴和眼。

（二）

重墨干笔点眼先、眼后的黑斑及颏部、颈侧部、胸前部的黑斑。干笔轻勾颏喉部和胸上部的轮廓。

（三）

用朱磦加墨点染鸟的头部。

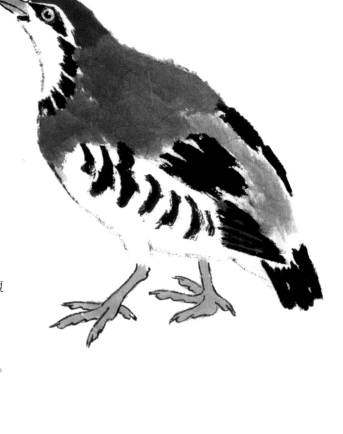

（四）

用略重的朱磲墨点染鸟的背部和胸上部。

（五）

1. 重墨点次级飞羽、勾初级飞羽、尾羽、胸下部和腹部的黑斑，并用淡墨染初级飞羽。

2. 用淡朱磲墨点染鸟的腰部和尾上覆羽。

3. 干笔轻勾胸下部、腿、腹部、尾上覆羽和爪的轮廓。

4. 用较厚的白粉染鸟的颈前部、胸上部和腹部。

5. 朱砂染嘴、爪，藤黄加少许朱磲点眼。

石鸡·写意范画

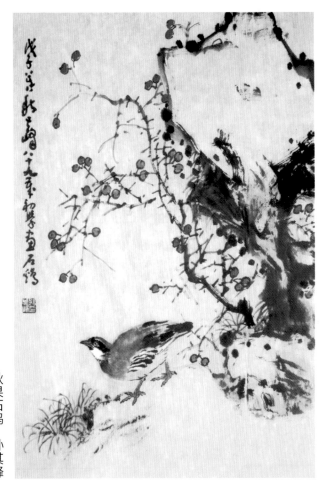

秋果石鸡　孙其峰

石鸡·工笔范画

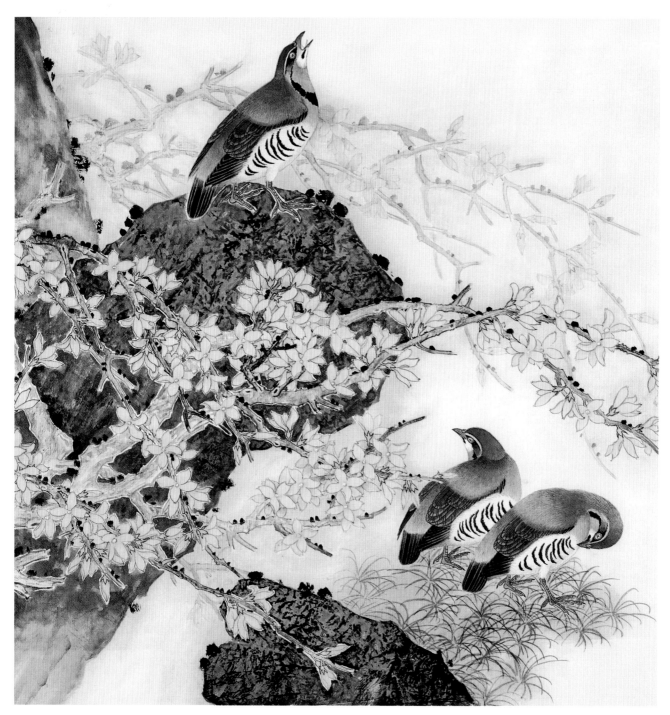

早春 郑隽延

矮毛脚鸡

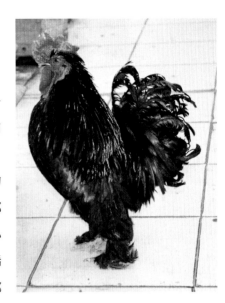

　　矮毛脚鸡是天津人非常喜爱的观赏鸡，称之为"广东鸡"。身高约30cm～33cm，身长约32cm～36cm，身体越矮小者越为珍贵。羽毛有黑色、白色和黑白杂花色三种。

　　黑色矮毛脚鸡在我国饲养历史最久。雄鸡全身羽毛为黑色，并有蓝绿色的金属辉光。头上的鸡冠大，颜色鲜红、直立，上缘有6～7个齿状突起。面部大部分为红色裸区。嘴基部和颏部下方有两个大的椭圆形肉赘，眼后有一小撮短而细的黑色耳羽，耳羽下方有一个小的椭圆形的皱襞。眉线上有少许稀疏的短羽丝。头颈部的羽毛细而长，末端尖细。头顶部羽长约4.2cm，颈上部羽长约5cm，颈中部羽长约6cm，颈下部羽长约11cm。颈羽丰厚像一把半张开的伞，覆盖着背部和胸上部。背部羽毛较短，也较尖细。腰部羽毛长而尖细，向身体两侧下垂。双翅短而圆。初级飞羽10枚，宽而短，末端钝圆。其他翼羽为颈羽和背羽所覆盖。胸、腹部的羽毛短而宽，末端钝圆。尾羽和尾上覆羽多而密集，一般约50～60枚。最长者约22cm，最短者约8cm。弯曲呈"C"字形。整个鸡尾就像一朵绽放的菊花，非常好看。腿短，爪生5趾，5趾均朝向前方，没有向后伸的趾。外侧第1趾短，发育不良，第2趾最长，第3趾次之，内侧两趾小，且根部相连，有时互相重叠。爪的外侧及第1趾上生有较密的羽毛，排列呈扇状。

　　雌矮毛脚鸡个体小，鸡冠矮小，颜色也略浅。嘴基部和颏部下方的肉赘短小。颈羽数量较少，较宽，尾羽短小，略宽，末端纯圆，且数量较少。有的雌矮毛脚鸡的尾羽较硬而少，排成左右两列，呈扇形；有的雌矮毛脚鸡的尾羽较细而长，数量多，呈开放的菊花状。

矮毛脚鸡·姿态

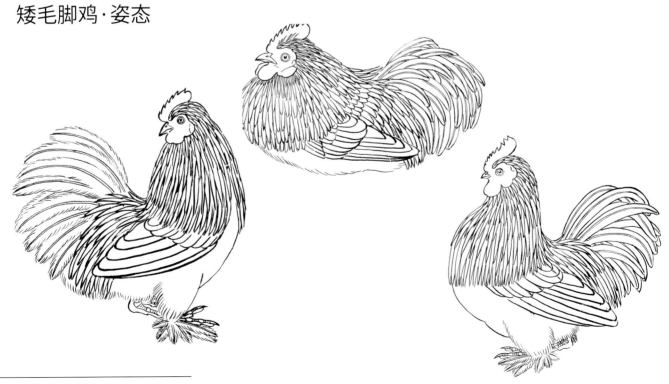

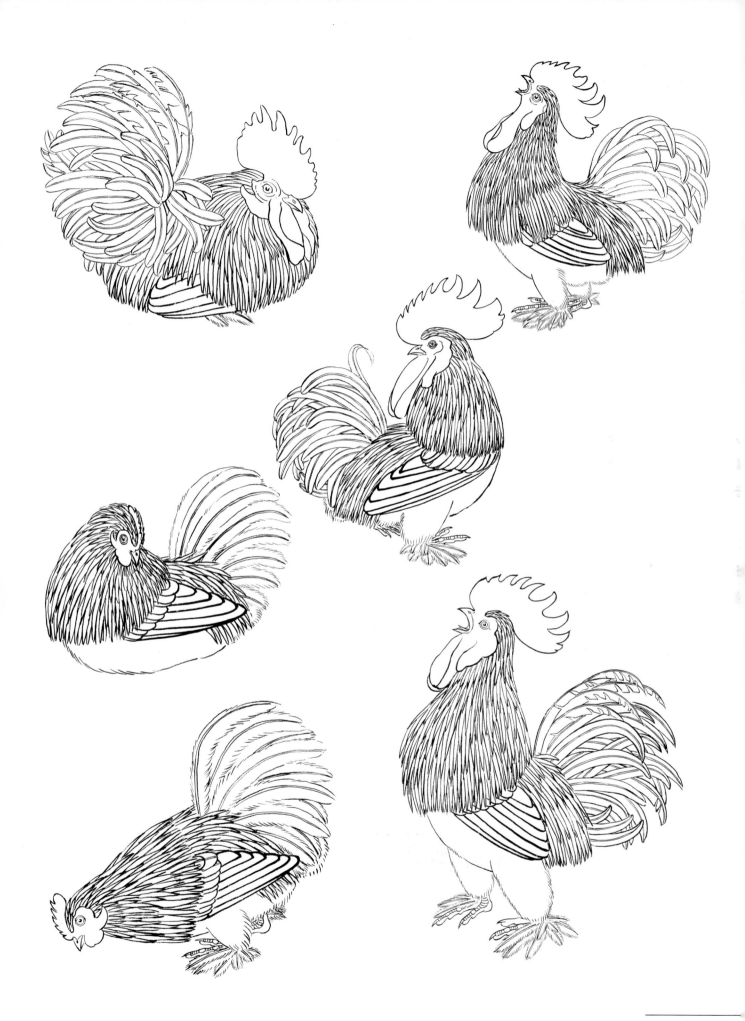

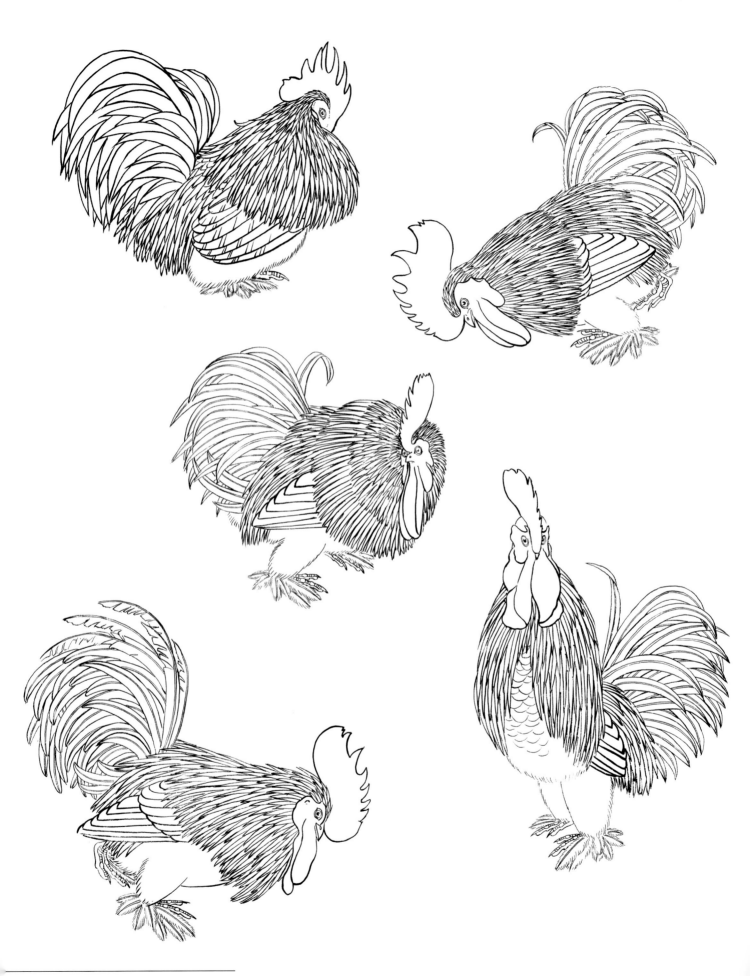

矮毛脚鸡·工笔画法

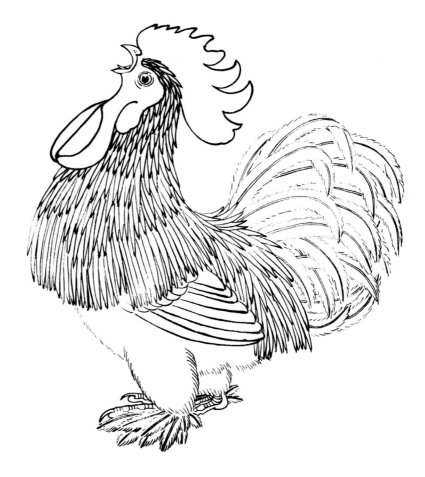

（一）

用较重的中墨勾线。

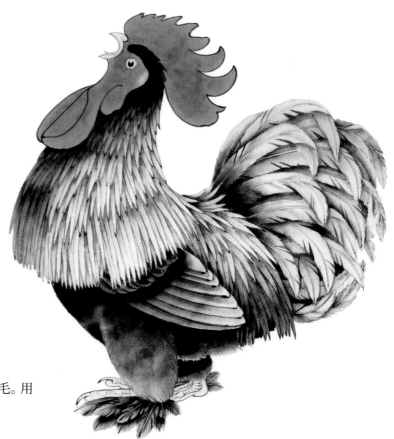

（二）

用中墨分染鸡的各部和羽毛。用
淡朱砂平染鸡冠2～3遍。

（三）

　　用淡胭脂和淡三青分染雄鸡羽毛。

　　用曙红加少许胭脂分染鸡冠。

（四）

　　用较重的中墨对鸡胸、腹、腿、翅羽和尾羽等处进行丝毛。用朱磦平染鸡冠，并用白粉对鸡冠后部的耳羽部分丝毛。用藤黄加朱磦分染鸡的虹膜，用淡赭石分染鸟嘴后，用藤黄加赭石平染，用淡朱砂染鸡舌和口腔黏膜，用藤黄加赭石染鸡爪。

矮毛脚鸡·工笔范画

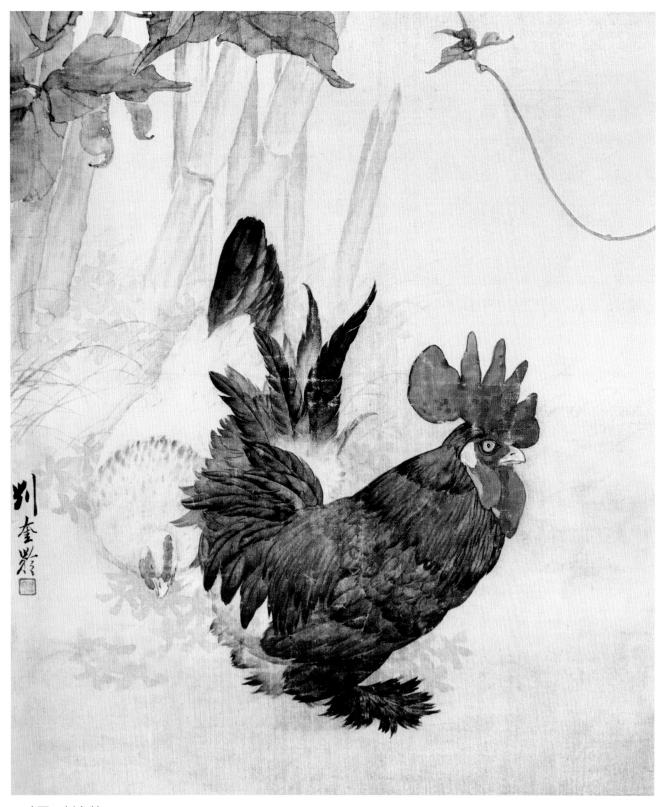

双鸡图　刘奎龄

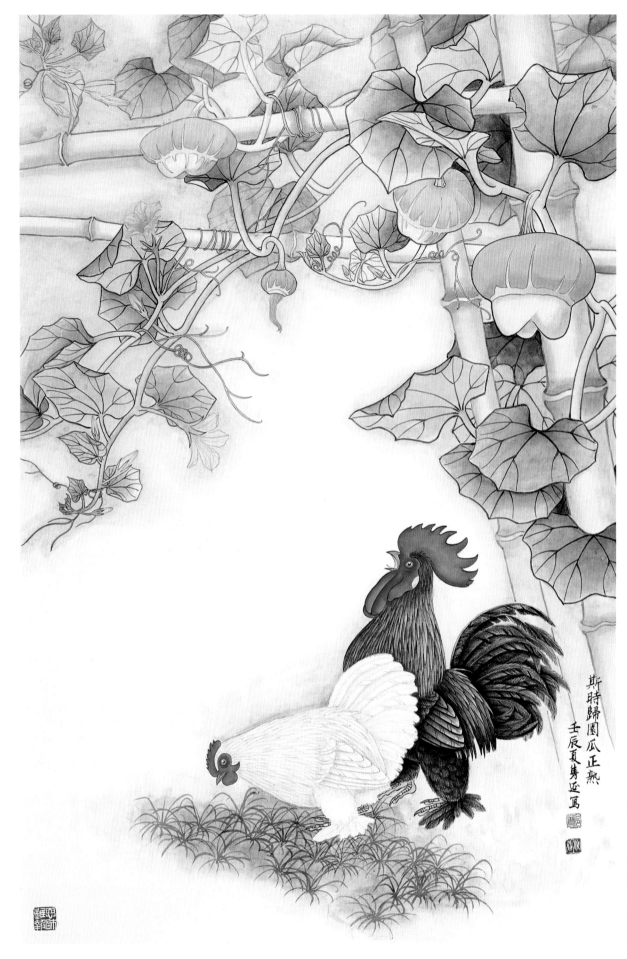

斯時歸園瓜正熟
壬辰夏隽延寫

斯时归园瓜正熟　郑隽延

矮毛脚鸡·写意范画

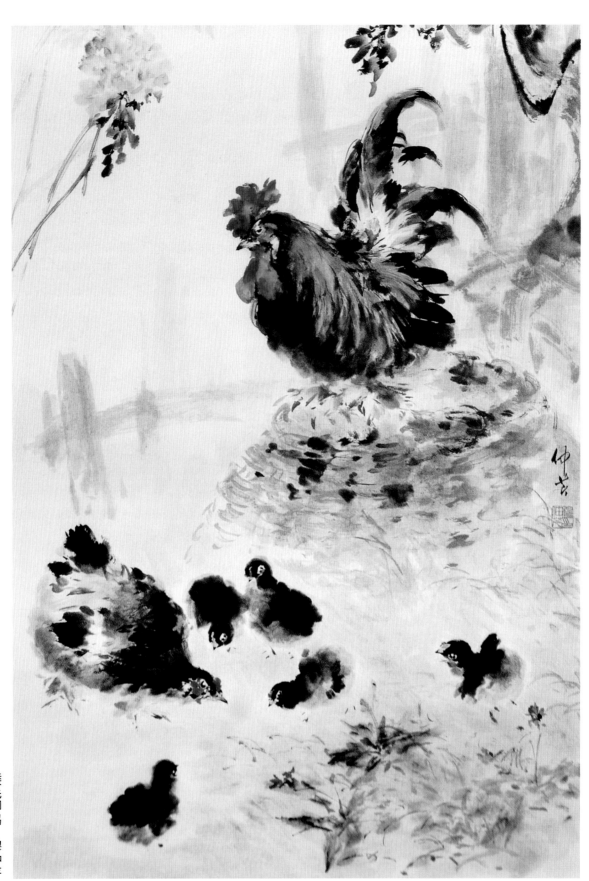

矮毛脚鸡　穆仲芹

乌鸡

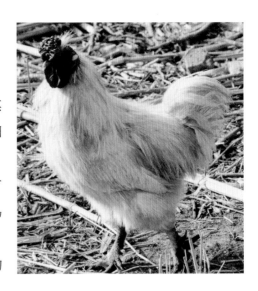

乌鸡较普通的家鸡矮小，性格温顺，行动较迟缓，其特点是鸡冠呈黑紫色，鸡皮为黑色，表面覆盖着白色的细丝状的羽毛。

人们普遍认为乌鸡的肉和蛋具有较高的营养价值，有滋补作用，并有一定的药用价值。所以我国不少农户对乌鸡进行规模化饲养，作为致富的手段。

雄乌鸡体长约35cm。嘴为灰蓝色，面部有黑紫色的裸区，眼睑和虹膜均为黑紫色。眼后有一小撮白色耳羽，耳羽下部是呈淡蓝色的椭圆形小皱襞。雄乌鸡的鸡冠变化很大，可粗略地分为三种类型：

大菊花瘤状形，在上喙大部和额部上方，呈较大的（直径约4cm～5cm）、有多数指状突起的瘤状皱襞，为黑紫色。下喙和颏部有一对较大的（长约4cm～5cm）卵圆形黑紫色肉赘。

小菊花瘤状形，在上喙根部和额前部的上方，呈一较小的（直径约1.5cm～2cm）、有短指状隆起或球状隆起的瘤状皱襞，为黑紫色。下缘根部和颏部的下方有近似短椭圆形的黑紫色肉赘。

普通形，在上喙根部与额顶的上中矢状线上有黑紫色的，与普通雌家鸡形态相似的球状肉冠。下喙根部和颏下部有比雌家鸡略大的椭圆形黑紫色肉赘。

尾羽短，末端呈细丝状。翅羽也有较宽的初级飞羽和次级飞羽等，但多为体表细长的丝状羽毛所覆盖，翅羽和覆羽为细长的绒毛状，初级飞羽和次级飞羽的羽毛稀疏，末端羽毛零散，甚至有的初级飞羽只有羽轴，而没有羽毛。腿、爪较家鸡细，为灰蓝色。爪生五趾，在内侧第1趾与后趾之间还有一个短而小的趾。在后趾的上方生有很短的趾。

雌乌鸡与雄乌鸡的大小和形态相似，只是鸡冠不明显，额、顶和枕部的白色细羽较长，使头顶上形成一个球状的"帽子"，有的甚至像一个大而圆的球，以至把眼和脸的大部分遮住。两颊、眼眶为浅灰蓝色，颏部下方有一对很小的黑紫色皱襞，嘴、爪也为灰蓝色。

乌鸡·姿态

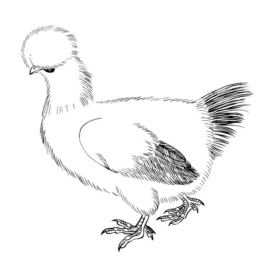

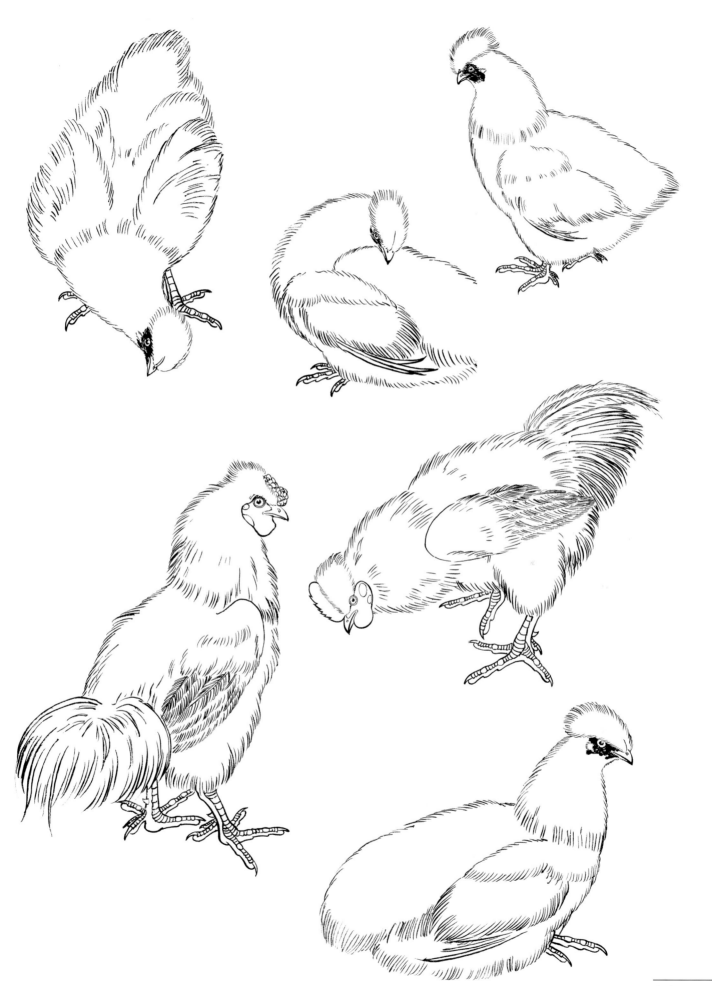

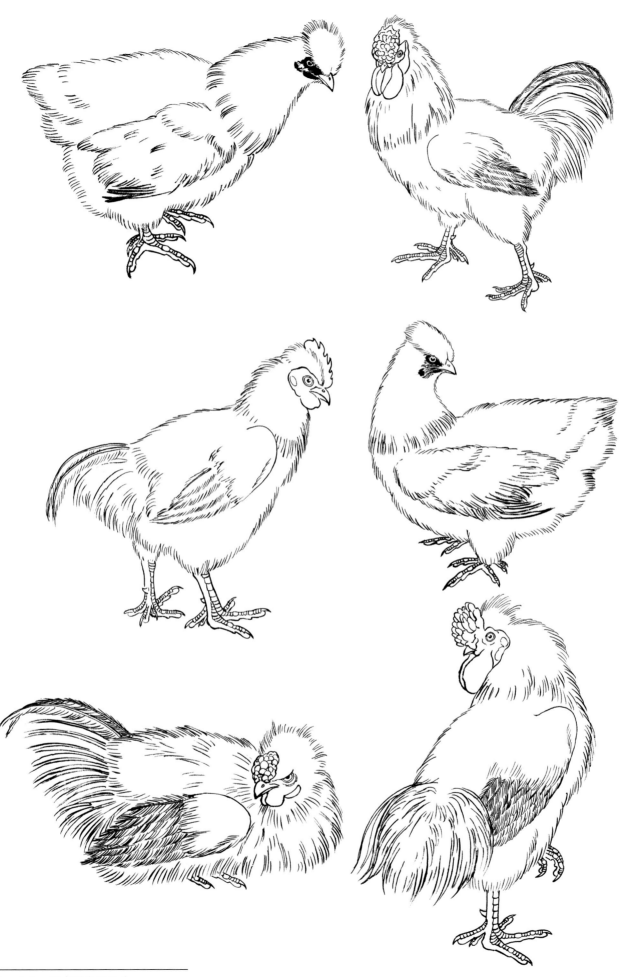

乌鸡·工笔画法

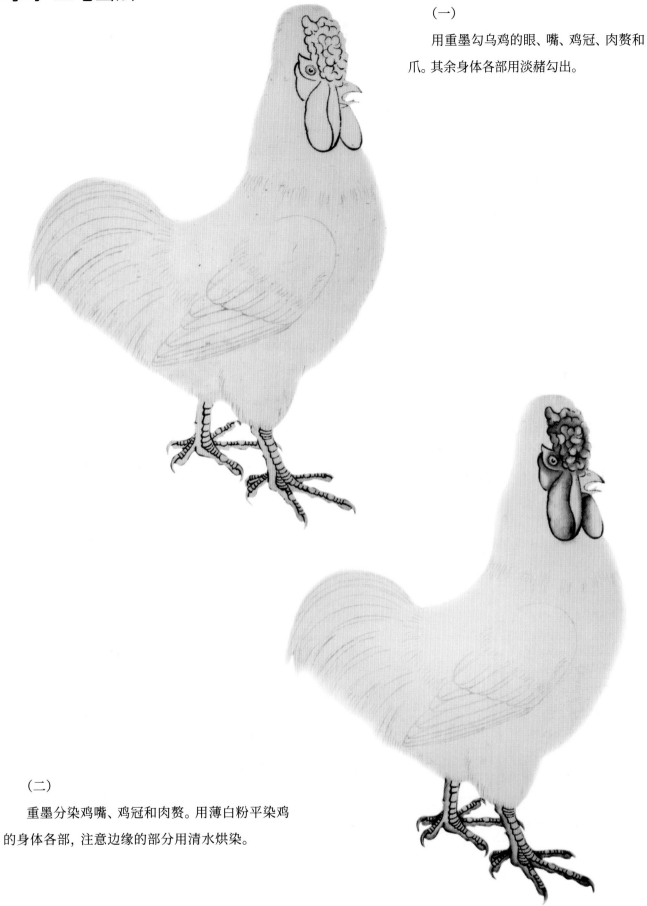

（一）

　　用重墨勾乌鸡的眼、嘴、鸡冠、肉赘和爪。其余身体各部用淡赭勾出。

（二）

　　重墨分染鸡嘴、鸡冠和肉赘。用薄白粉平染鸡的身体各部，注意边缘的部分用清水烘染。

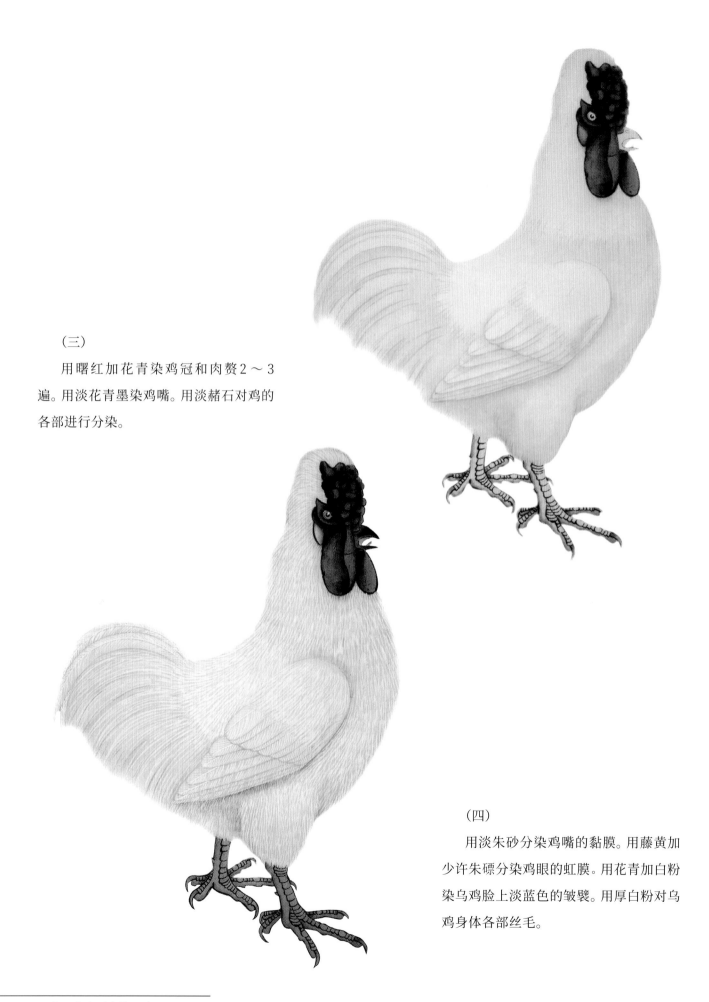

（三）

用曙红加花青染鸡冠和肉赘2～3遍。用淡花青墨染鸡嘴。用淡赭石对鸡的各部进行分染。

（四）

用淡朱砂分染鸡嘴的黏膜。用藤黄加少许朱磦分染鸡眼的虹膜。用花青加白粉染乌鸡脸上淡蓝色的皱襞。用厚白粉对乌鸡身体各部丝毛。

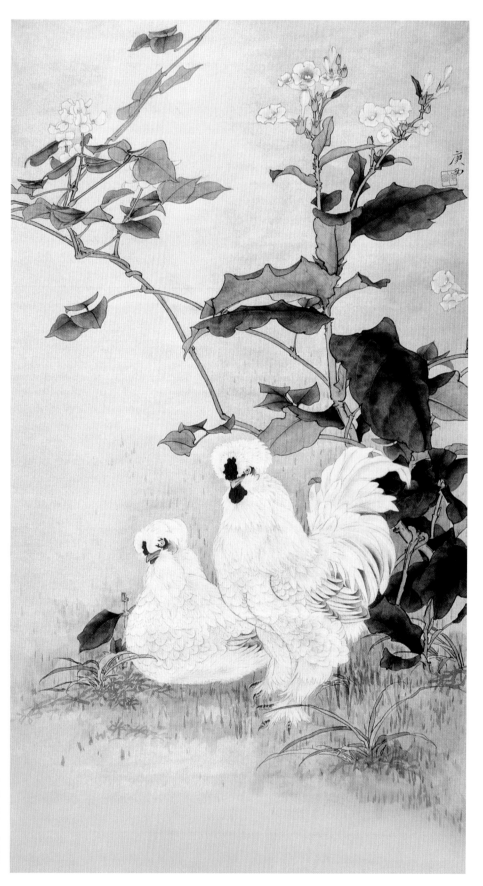

双禽图　詹庚西

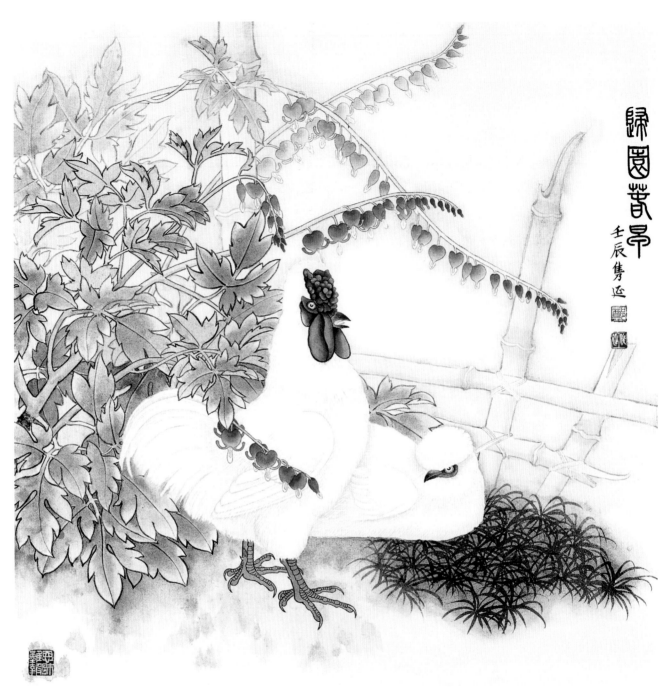

归园春　郑隽延

后　记

　　该书收集了身长在30cm至50cm之间的21种中型鸟的图片资料、生活习性资料以及各种姿态的白描、写生、默写、工笔和写意画法、示范作品和名家作品介绍等，供美术院校和花鸟画爱好者参考。编者水平有限，缺点、错误在所难免，望广大读者批评指正。

　　书中使用的鸟的照片，绝大部分是编者所拍摄，但对鸳鸯、鹬等水鸟由于条件所限，不得不采用其他有关出版物的照片，在此谨向所借用照片的作者和出版单位表示感谢。

<div align="right">孙其峰　郑隽延</div>